Fabrizio Savi

Corso visuale di Scultura

198 IMMAGINI COMMENTATE PER IMPARARE A MODELLARE RITRATTI VISTI DI PROFILO CON LA TECNICA DEL RILIEVO INCISO

2019

Immagine di copertina **Pamela Natalini – EXAGON GROUP**

Tutti i diritti sono riservati. È severamente vietata la riproduzione totale o parziale dell'opera.

SOMMARIO

INTRODUZIONE	Pag. 3
CLASSIFICAZIONE DEI MANUFATTI	Pag. 7
ATTREZZATURE E MATERIALI	Pag. 11
ILLUMINAZIONE DELL'AMBIENTE DI LAVORO	Pag. 12
SCELTA DELL'ARGILLA	Pag. 13
LE FOTO DEI VISI	Pag. 13
PREPARAZIONE DEL PIANO IN ARGILLA	Pag. 18
MODELLAZIONE DEL RITRATTO VISTO DI FIANCO	Pag. 36
COTTURA IN FORNO	Pag. 112

INTRODUZIONE

Volendo continuare a condividere con voi le mie esperienze scultoree, vi propongo tre manuali che trattano della tecnica del rilievo a intaglio o inciso esaminando in particolare il ritratto.

Ho scelto il tema del ritratto perché per la sua complessità rappresenta un importante traguardo nella carriera di un artista che si dedica alle arti figurative. Inoltre, quando nella propria carriera di scultore si arriva ad eseguire bene un ritratto, vi posso assicurare che si è anche capaci di realizzare qualsiasi altro soggetto.

Nel primo manuale tratteremo del ritratto di profilo, nel secondo del ritratto visto a tre quarti e nel terzo in posizione frontale.

Per quanto riguarda la difficoltà, la sfida maggiore è rappresentata dal ritratto frontale, seguito in ordine decrescente di difficoltà dal ritratto tre quarti e di profilo. In termini di verosimiglianza, invece, il ritratto a tre quarti è il più efficace rispetto al profilo e al ritratto frontale. Quindi si può affermare che per ragioni di rapporto facilità / somiglianza, il ritratto visto di profilo ha da sempre ha avuto più successo rispetto agli altri e quindi è stato il più utilizzato, come si può constatare dai numerosissimi esempi nella storia dell'arte.

Unire la trattazione dei tre tipi di ritratti in un unico volume avrebbe comportato utilizzare parecchie centinaia di immagini che avrebbero reso il manuale poco agevole nella consultazione e allo stesso tempo eccessivamente costoso. È per questa ragione che ho ritenuto opportuno suddividere tutta la trattazione in tre volumi distinti. Questi avranno dei capitoli in comune e una parte distintiva - cioè la parte pratico realizzativa – di volta in volta diversa.

Intorno alla definizione dei manufatti in scultura vi è da sempre un po' di imprecisione quando la si suddivide in tre sole categorie: bassorilievi, altorilievi e tutto tondo. In realtà ci sono altre categorie che andremo a ben definire nel prossimo capitolo.

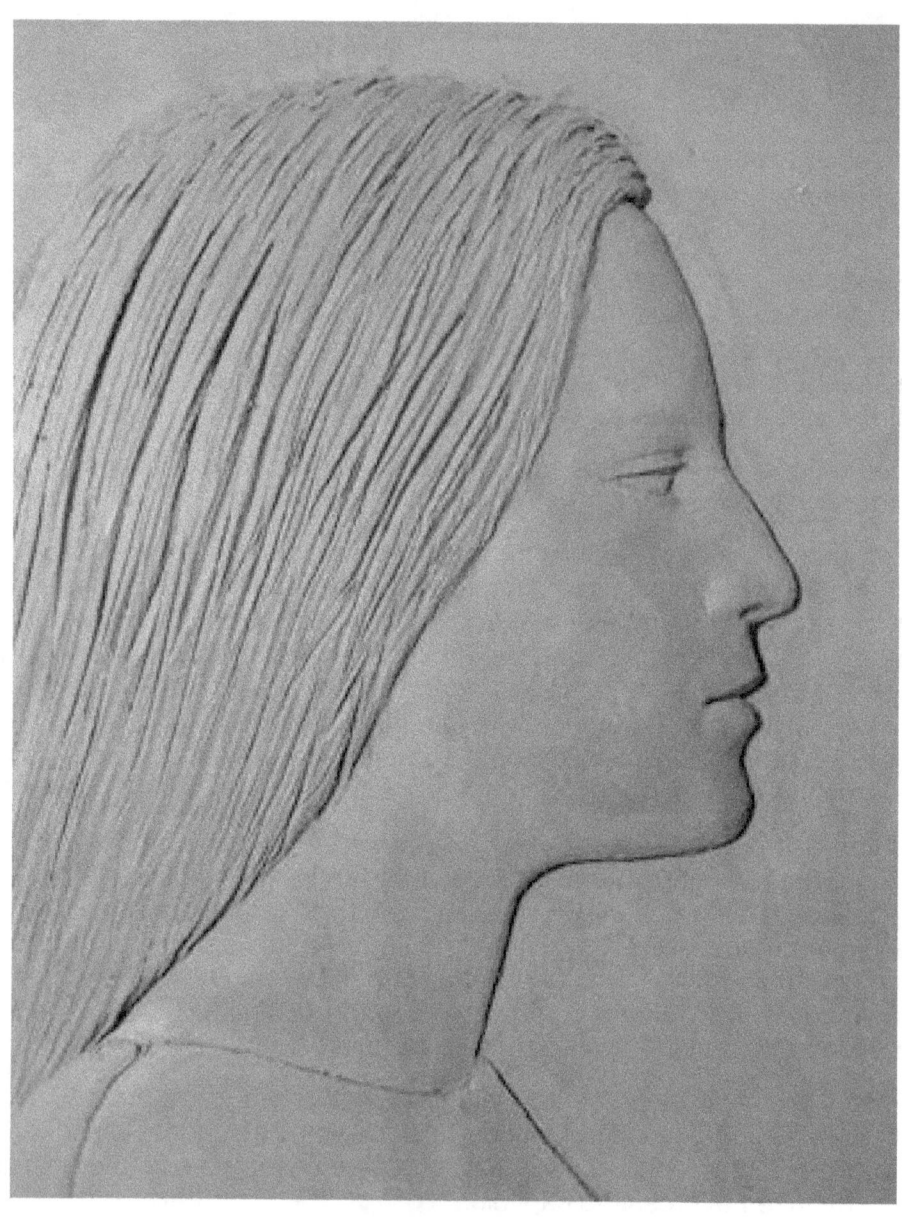

Nella foto sopra vediamo il manufatto finale descritto nel primo manuale che si occupa del ritratto inciso visto di fianco.

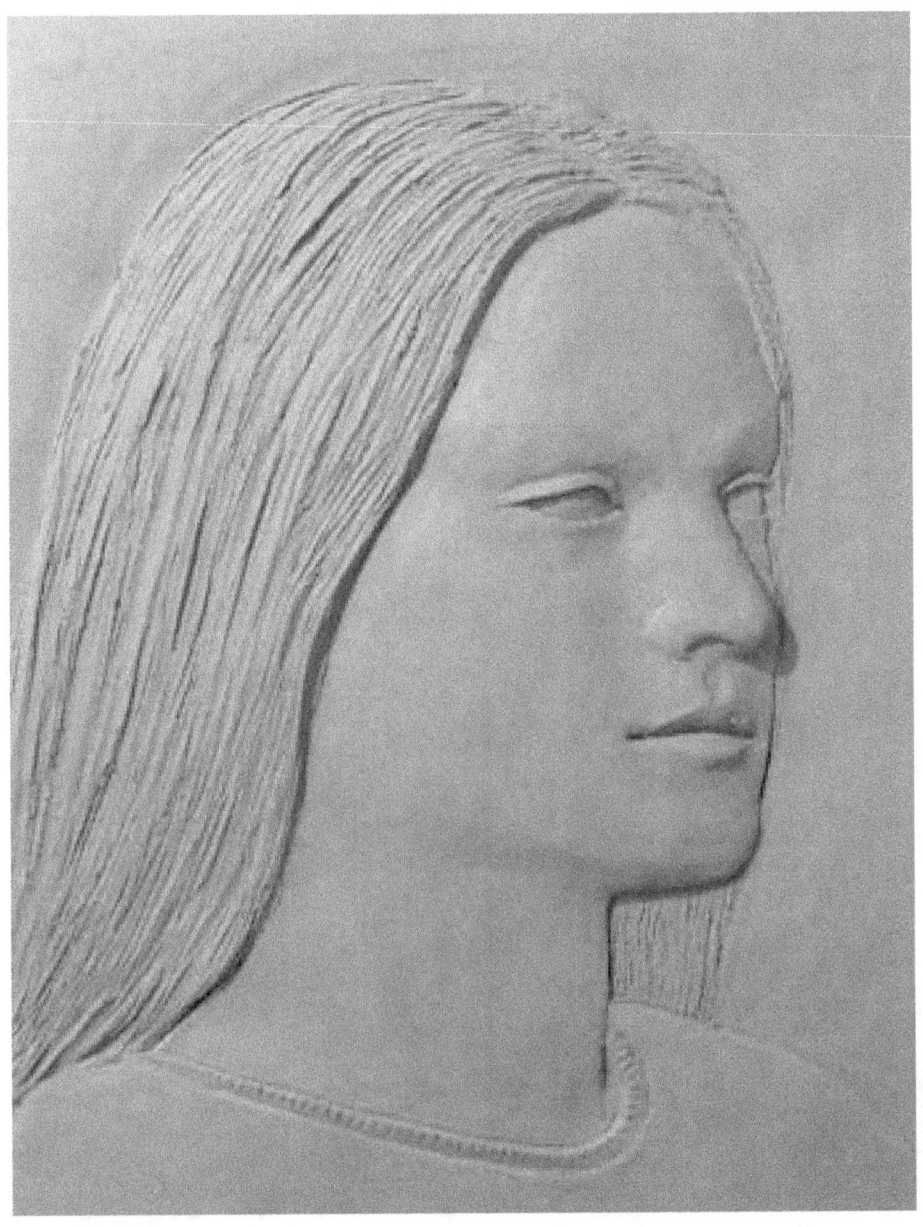
Questa foto mostra il ritratto di cui si occupa secondo manuale, ossia il ritratto visto a tre quarti.

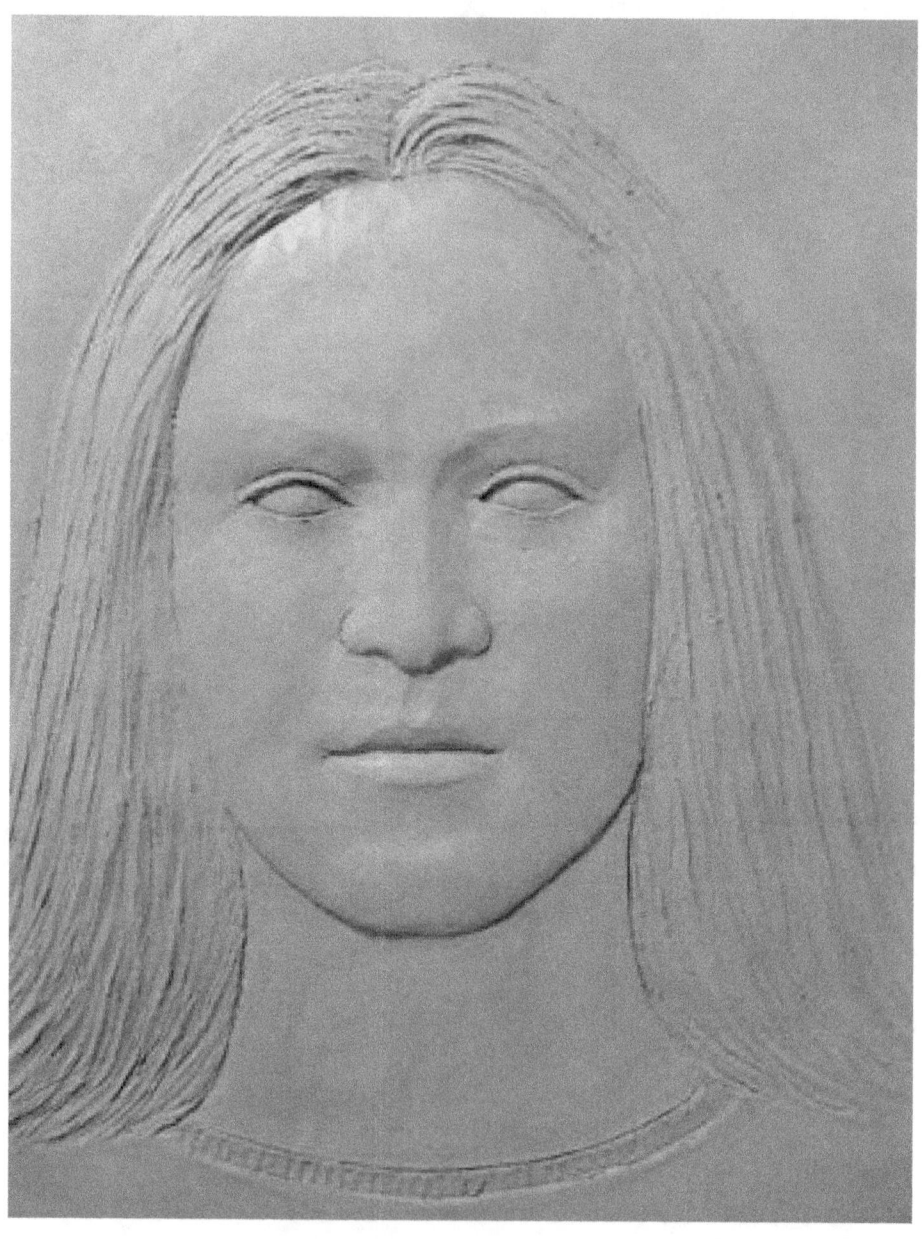

In quest'ultima immagine vediamo l'opera oggetto del terzo manuale che e cioè il ritratto visto di fronte.

CLASSIFICAZIONE DEI MANUFATTI PER FORMA

Poiché quando sento parlare di scultura mi capita spesso di ascoltare definizioni errate o poco accurate, credo sia opportuno innanzi tutto dare delle definizioni più precise al fine di dare giuste classificazioni alle nostre opere.

Le opere sculture si dividono in due grandi categorie: il **rilievo** e **il tutto tondo**.

Rilievi. Sono opere che si inscrivono in un piano di spessore variabile e che hanno esse stesse spessore e o profondità variabile. Possono essere considerate come una transizione dalla pittura alla scultura. Di solito viene utilizzata questa soluzione espressiva per rappresentare scene complesse che attraverso il tutto tondo sarebbero difficilmente realizzabili, come ad esempio scene che contengono molti soggetti, paesaggi, elementi di architettura ecc.

I rilievi possono essere divisi a loro volta in due categorie: **intagli e rilievi propriamente detti.**

Intaglio Si può usare questo termine quando l'opera è incisa nello spessore del piano, la figura incisa non supera in altezza il livello del piano e i suoi contorni sono incisi con profondità variabile nel piano. In passato l'arte egizia usò questa tecnica.

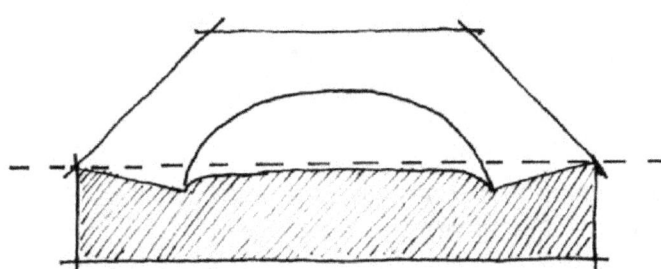

Rappresentazione di una sfera realizzata con la tecnica dell'intaglio e vista in sezione

Rilievi Propriamente detti

Sono definibili secondo lo spessore della figura realizzata sopra il piano.

Rilievo schiacciato o stiacciato. La figura realizzata sul piano ha un leggero spessore e i contorni possono essere finemente incisi sul piano.

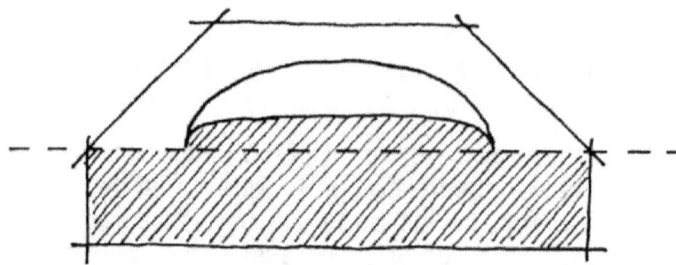

Rappresentazione di una sfera realizzata con la tecnica a schiacciato o stiacciato su un piano vista in sezione

Basso rilievo. Lo spessore della figura creata sul piano deve avere uno spessore che, uscendo dal piano stesso, non superi la metà di quello che sarebbe il suo volume se fosse realizzato a tutto tondo.

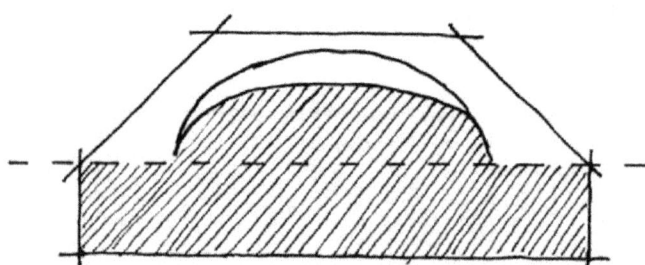

Rappresentazione di una sfera realizzata con tecnica a bassorilievo su un piano vista in sezione

Mezzo rilievo. Lo spessore della figura creata sul piano deve avere uno spessore che, uscendo dal piano stesso, sia uguale o leggermente superiore alla metà del suo volume se fosse realizzato a tutto tondo.

Rappresentazione di una sfera realizzata
con tecnica a mezzo rilievo su un piano
vista in sezione

Alto rilievo. La figura creata sul piano deve avere uno spessore tale che, uscendo dal piano stesso, sia uguale o leggermente inferiore al suo volume se questo fosse reso a tutto tondo. In pratica le figure sono complete, anche se rimangono attaccate al piano.

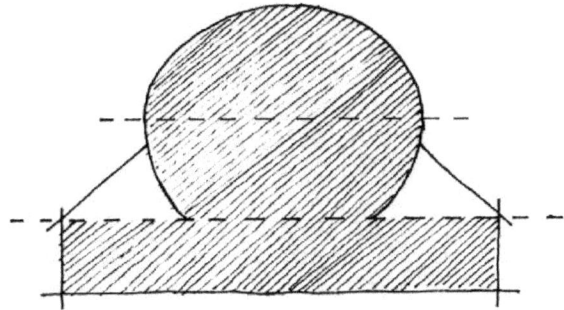

Rappresentazione di una sfera realizzata
con tecnica ad altorilievo su un piano vista
in sezione

Tutto tondo. Sono sculture autonome pensate per essere guardate da tutti lati. Esse non sono quindi integrate con un piano o fondo.

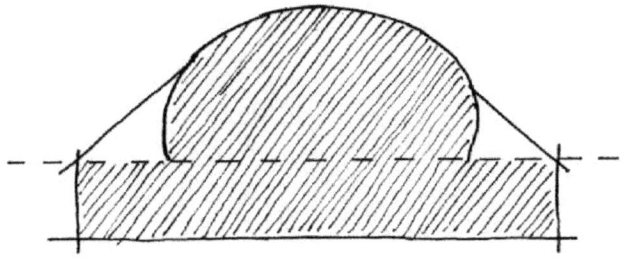

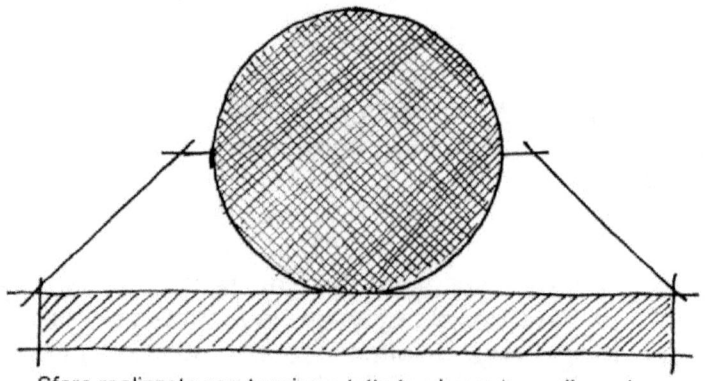
Sfera realizzata con tecnica a tutto tondo posta su di un piano vista in sezione

ATTREZZATURE E MATERIALI

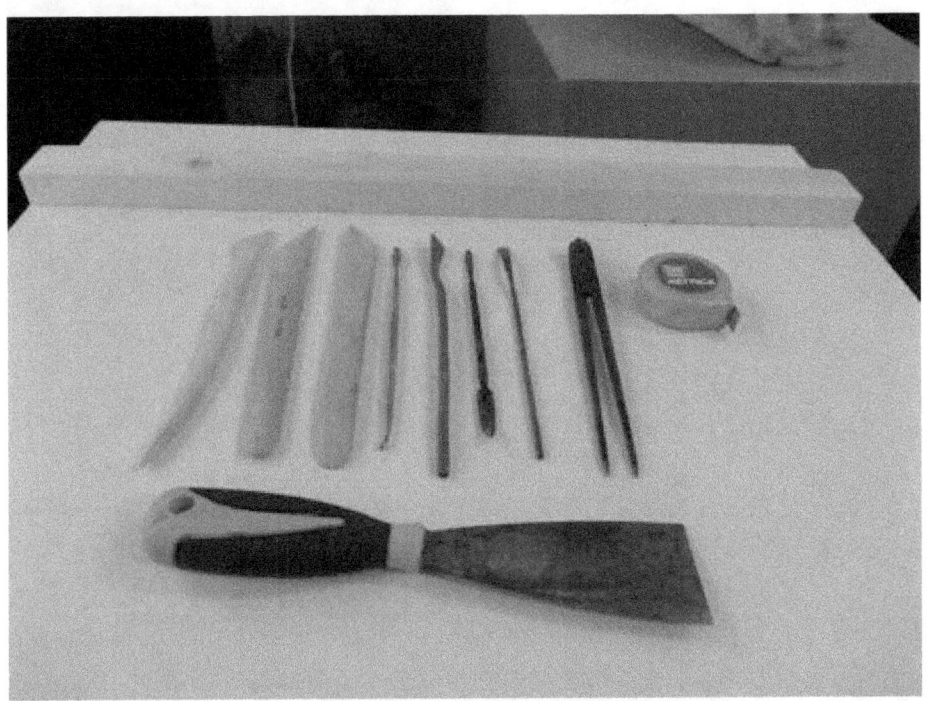

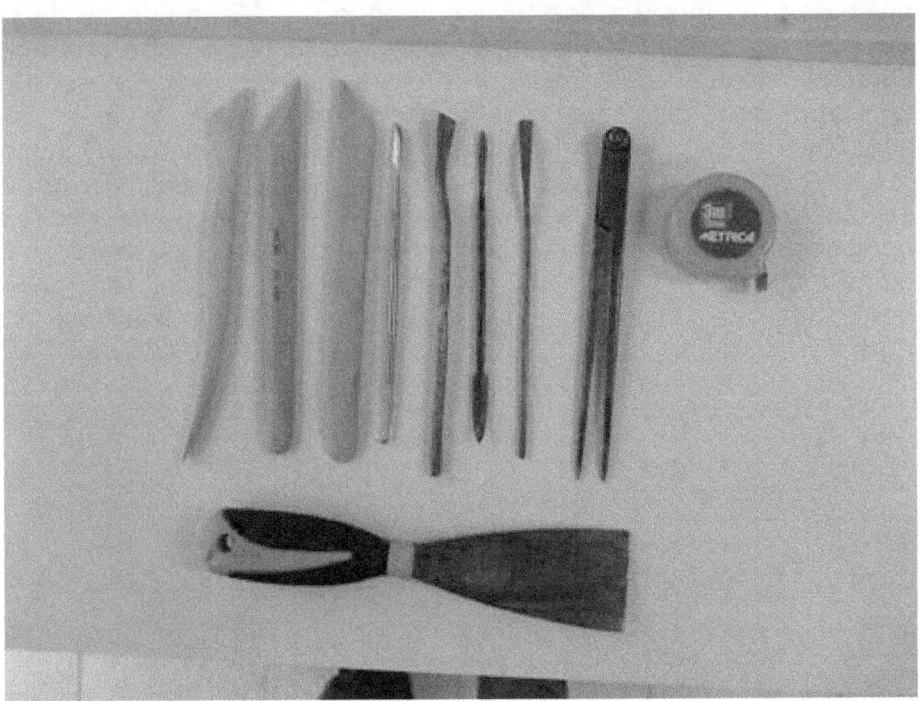

Come potete vedere dalle immagini, abbiamo bisogno di spatole, compasso, un metro e una tavola di legno. Io utilizzo una tavola di truciolato con superfice plastificata così che l'umidità dell'argilla non impregni il legno distorcendolo. Inoltre serviranno un foglio di carta e un'asta di legno per realizzare il piano in argilla. La scelta del tipo di spatole è del tutto personale, in base alla vostra esperienza. Ognuno di voi ne avrà già una sua collezione; il mio consiglio è quello di averne alcune in legno per sgrossare le figure e altre di metallo per rifinire i particolari. Ciò che è assolutamente importante nella realizzazione dei ritratti è possedere compassi di diverse dimensioni, i quali serviranno per riportare le misure anatomiche dalla foto del viso alla figura in argilla.

ILLUMINAZIONE DELL'AMBIENTE DI LAVORO

In questi tre manuali ci impegneremo a realizzare dei ritratti con la tecnica dell'intaglio dove le figure presentano spessori di pochi millimetri. Quando si realizzano rilievi di questo tipo, l'illuminazione è molto importante. Sto parlando non solo dell'illuminazione del soggetto da ritrarre, che sarà trattata in un capitolo successivo, ma anche di quella dell'ambiente di lavoro. Poiché il ritratto che andremo a realizzare avrà - come accennato prima - spessori di pochi millimetri, per ben visualizzare le minime differenze è molto importante approntare vicino al tavolo di lavoro una fonte di illuminazione che sia posta poco più in alto del piano di lavoro.

La fonte di illuminazione così posta produce sul vostro rilievo a intaglio delle ombre che ne evidenziano dettagliatamente le forme e gli spessori.

SCELTA DELL'ARGILLA

Per realizzare una qualsiasi scultura in argilla e quindi anche il nostro ritratto che poi cuoceremo in forno a 970 gradi, è assolutamente necessario utilizzare una buona argilla refrattaria.

L'argilla refrattaria è un impasto composto da argilla e granelli di ceramica macinata, detta CHAMOTTE. Questo impasto evita l'eccessivo ritiro del materiale in fase di essiccazione e l'eccessivo dilatamento in fase di cottura In definitiva previene le spaccature in queste due fasi.

In commercio esistono impasti refrattari di diversi colori e percentuali di chamotte. Potrete sceglierne uno a vostra discrezione con il colore che più vi aggrada ma è indispensabile che l'impasto contenga una buona percentuale di chamotte, circa il 40% e che abbia una granulometria abbastanza grande, non inferiore a un millimetro o ancora meglio 1,5 mm (maggiore è la quantità e la grandezza dei granelli di chamotte contenuti nell'argilla, maggiore sarà la probabilità di evitare spaccature durante la cottura).

LE FOTO DEI VISI

Nella realizzazione di ritratti spesso risulta complicato se non impossibile avere il soggetto da ritrarre a disposizione per tutta la durata del lavoro. Di conseguenza è utile usare le foto come riferimento. In questo corso impareremo quindi a utilizzare alcune foto scattate al soggetto da ritrarre.

Innanzi tutto occorre ottenere delle foto più realistiche possibile, prive di distorsioni dovute all'utilizzo di strumenti digitali non idonei come cellulari, tablet e macchine fotografiche di scarsa efficienza, oppure inquadrature scorrette.

Raccomandazioni per ottenere foto corrette:

1 Avrete bisogno di scattare 3 foto per ogni vostro soggetto: una per ogni angolo: fronte, fianco destro o sinistro e una con vista a tre quarti. Fate attenzione che il soggetto abbia sempre la stessa espressione del viso in tutte le posizioni.

2 Le foto dovranno essere fatte tutte alla stessa altezza (circa al pari della bocca) e tutte alla stessa distanza dal viso, circa un metro e mezzo o due.

3 Utilizzate macchine fotografiche dotate di un obbiettivo tale da poter fare foto dalle distanze sopra citate e che allo stesso tempo riempia il fotogramma. (OBBIETTIVO ZOOM)

4 L'illuminazione del viso deve essere tale da evidenziare il più possibile le forme anatomiche. A tal fine consiglio di porre il modello vicino a una finestra in maniera tale che da un lato il viso sia illuminato dalla luce intensa del giorno ma non direttamente dal sole e dall'altra parte da una luce più tenue d'ambiente. (Farete un po' di prove fino ad ottenere l'illuminazione migliore).

5 Se vogliamo realizzare una scultura ritratto a grandezza naturale è consigliabile stampare le foto su carta formato A3. Vi consiglio di usare un programma grafico che vi permetta di portare a misura le tre foto come noterete negli esempi proposti qui di seguito.

A mio avviso è sufficiente stampare le foto in bianco e nero: avere il colore nella scultura non è determinate.

Attenzione, vi serviranno due stampe per ogni foto: due stampe per il soggetto di fianco, due foto per il viso visto a tre quarti e due per il modello ritratto di fronte.

Qui di seguito possiamo osservare le foto del soggetto da cui ci ispireremo.

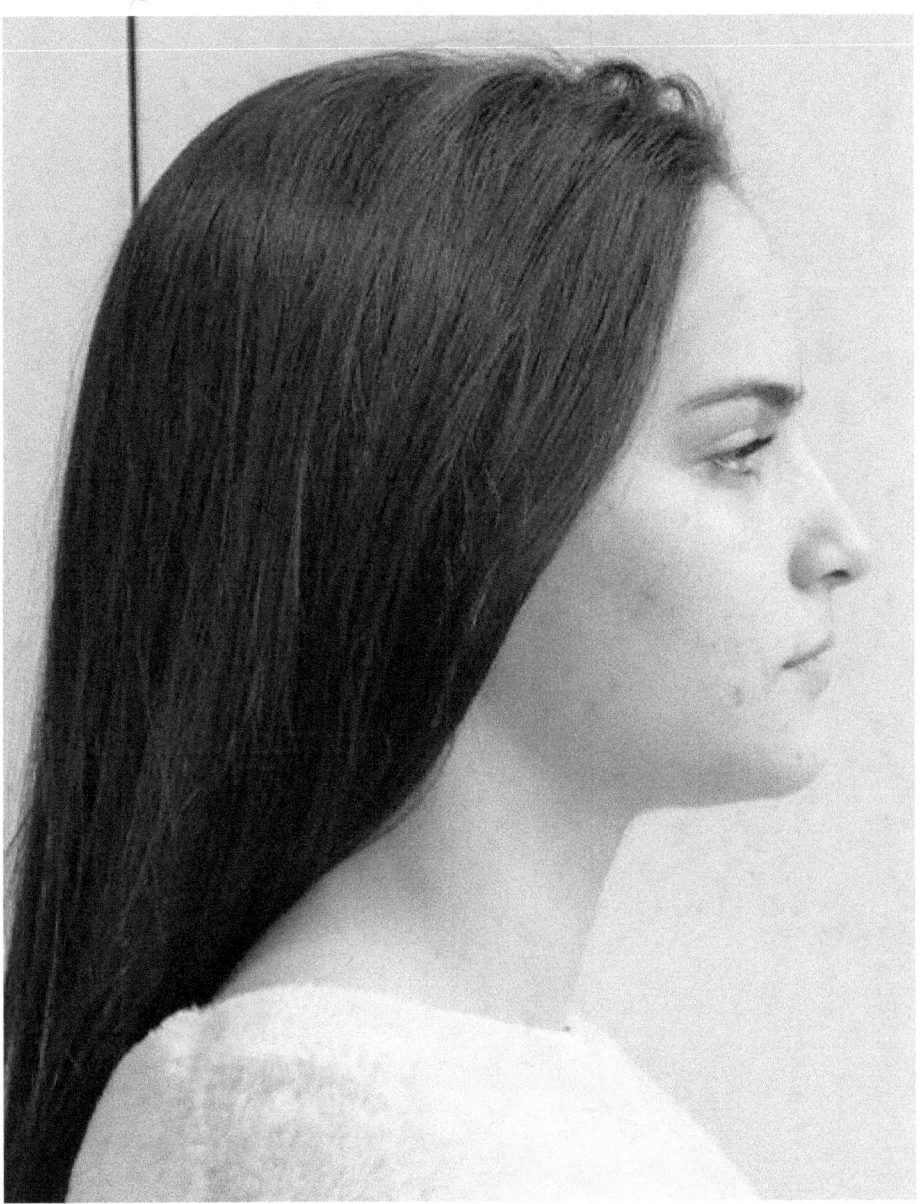

Soggetto visto di fianco

Notate come nella foto la luce proveniente da destra sia più intensa e la luce ambiente sia più tenue, così che le forme del viso sono più evidenti.

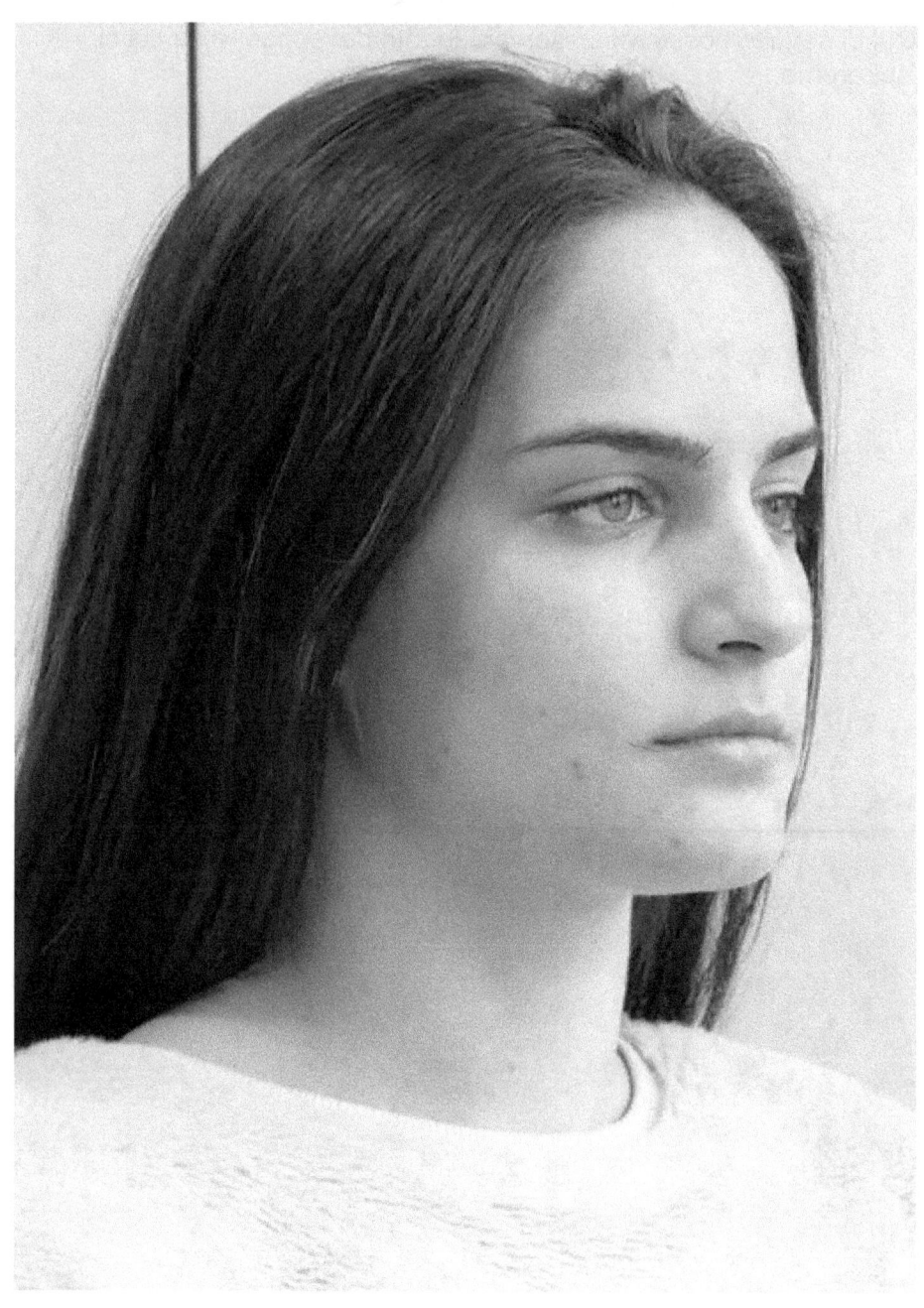

Soggetto visto in tre quarti

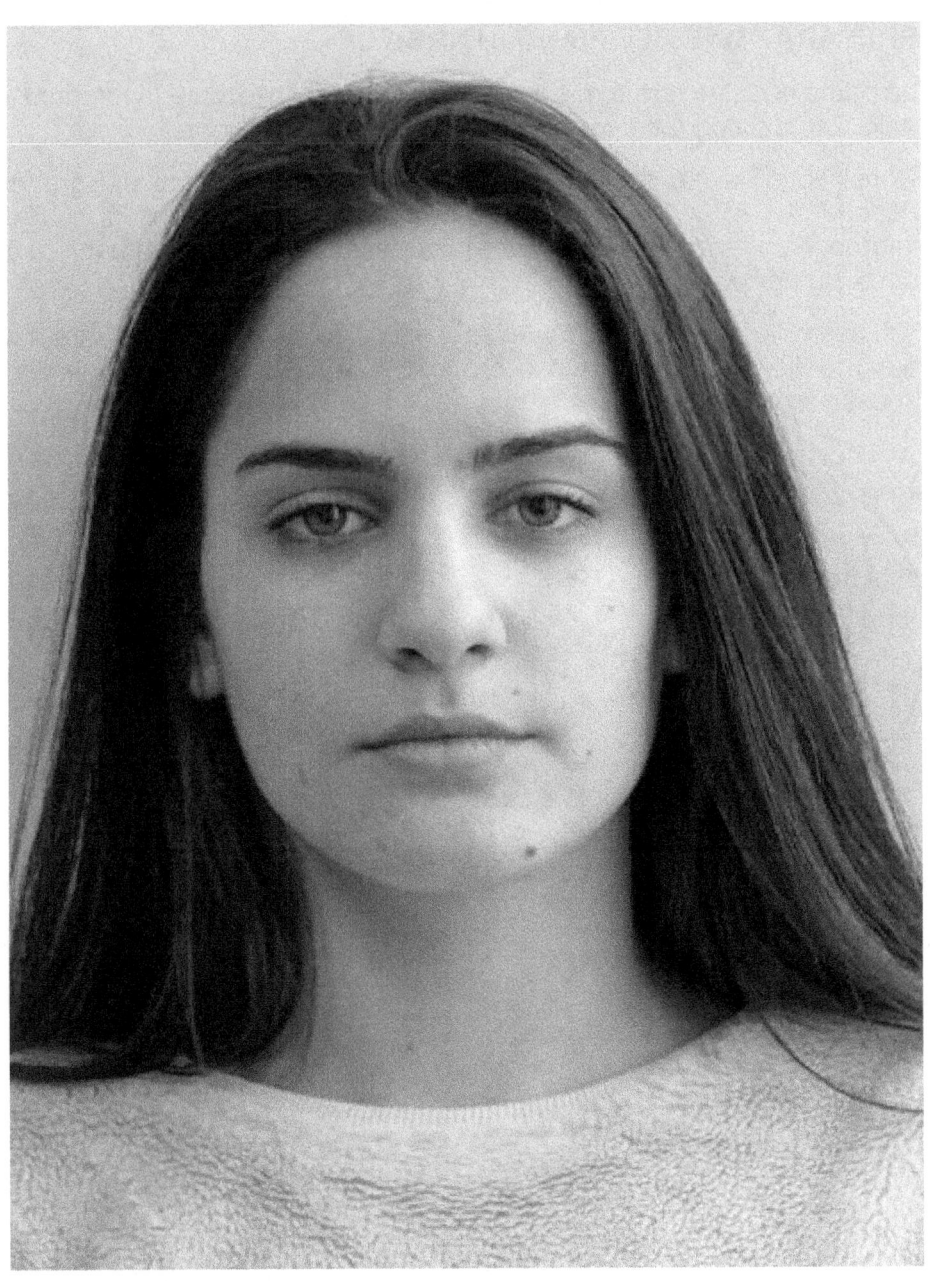
Soggetto visto difronte

PREPARAZIONE DEL PIANO IN ARGILLA

La prima cosa da fare è misurare con un metro l'altezza e la larghezza della foto del soggetto come visibile nelle foto sotto.

Consiglio di realizzare il piano in argilla con dimensioni più grandi rispetto al viso in foto, affinché il viso ritratto abbia un po' di spazio intorno. Suggerisco di aumentare le dimensioni del piano almeno di 5 cm o più per ogni lato.

Ad esempio, se la foto dovesse misurare 25 x 30 cm., sarebbe auspicabile che il piano fosse grande almeno 35 x 40 cm. con uno spessore di 3 cm.

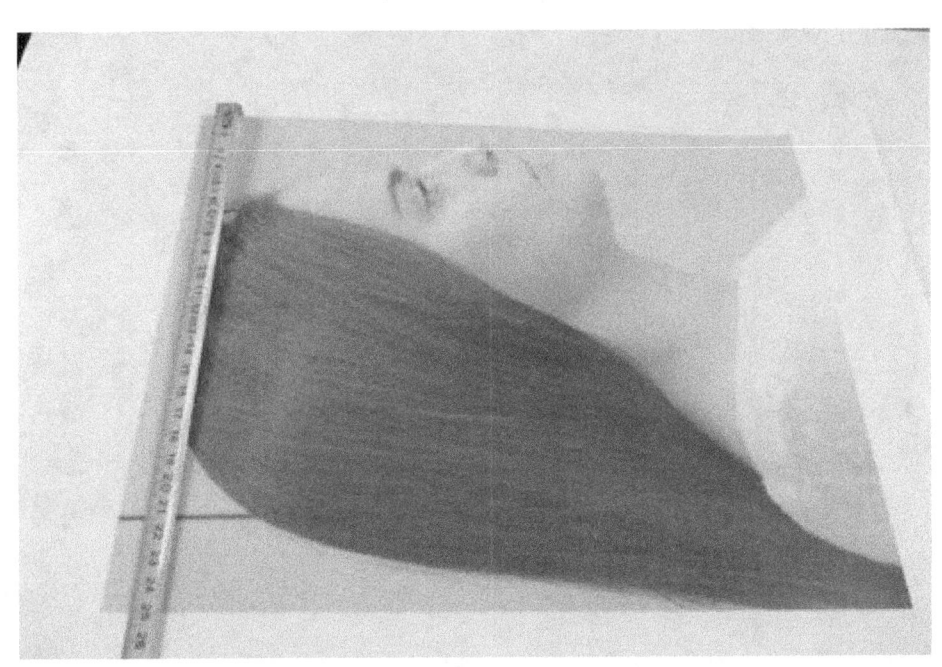
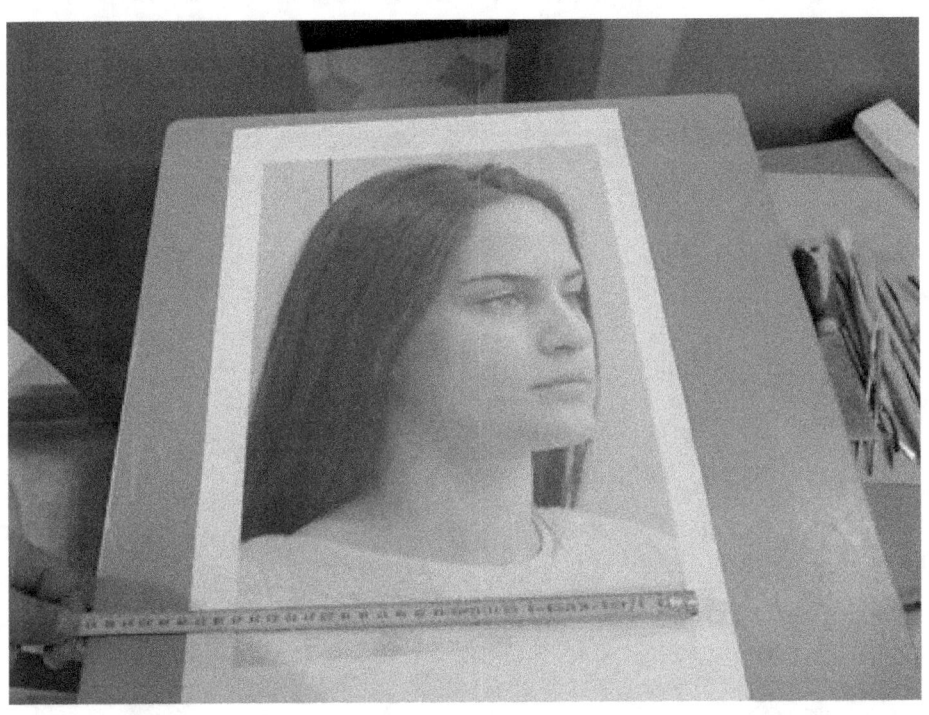

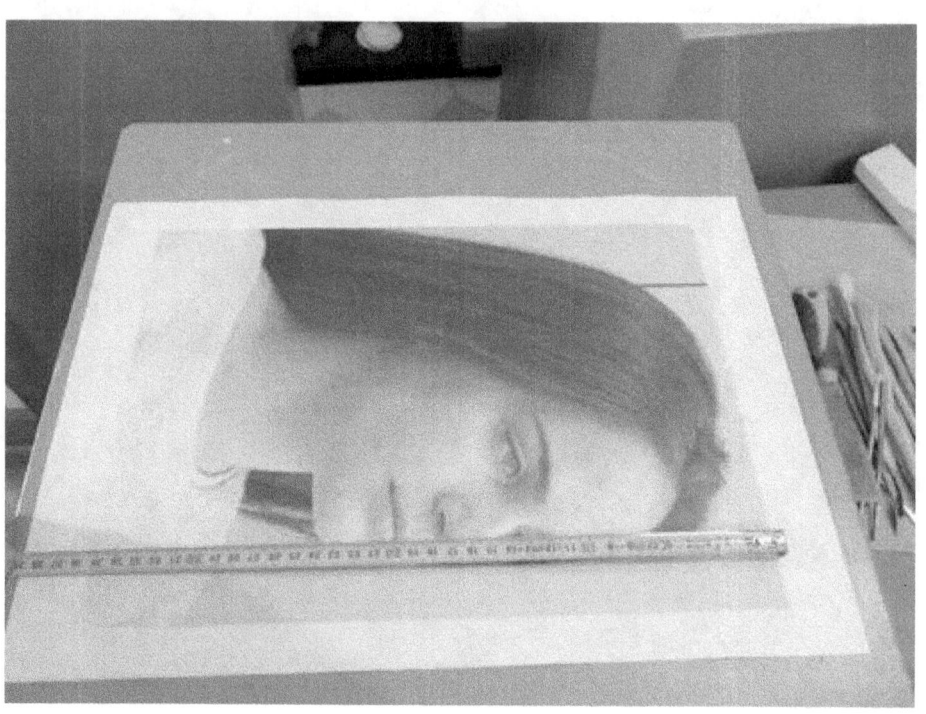

Poniamo un foglio di carta sulla tavola di legno plastificato e tracciamo con una matita un rettangolo che avrà le dimensioni del piano di argilla.

Il foglio di carta avrà anche l'importantissima funzione di non far attaccare l'argilla sulla tavola, infatti come probabilmente saprete già, l'argilla in fase di asciugatura si riduce di dimensione. Se aderisse direttamente alla tavola non potrebbe ritirarsi e quindi si spaccherebbe, rovinando irrimediabilmente la vostra creazione.

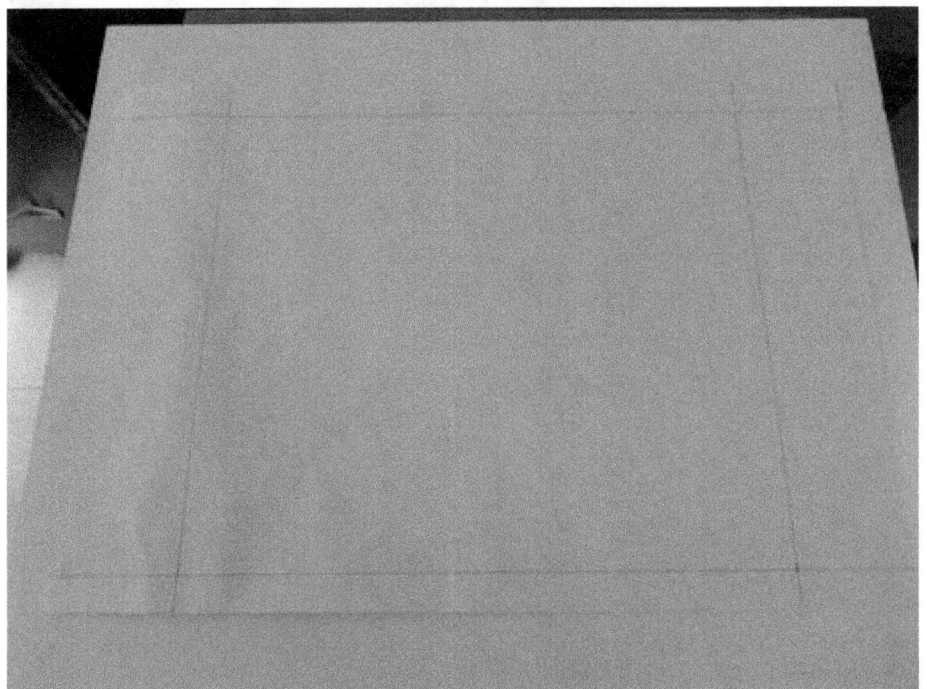

Mi raccomando di prolungare i segni dei lati al di là dei vertici del rettangolo, come visibile nella foto sopra. Il motivo sarà spiegato in seguito.

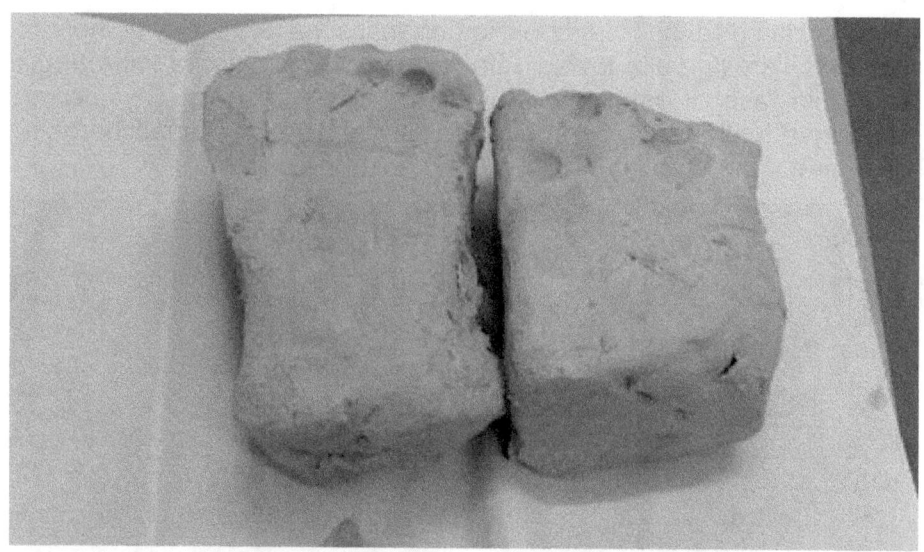

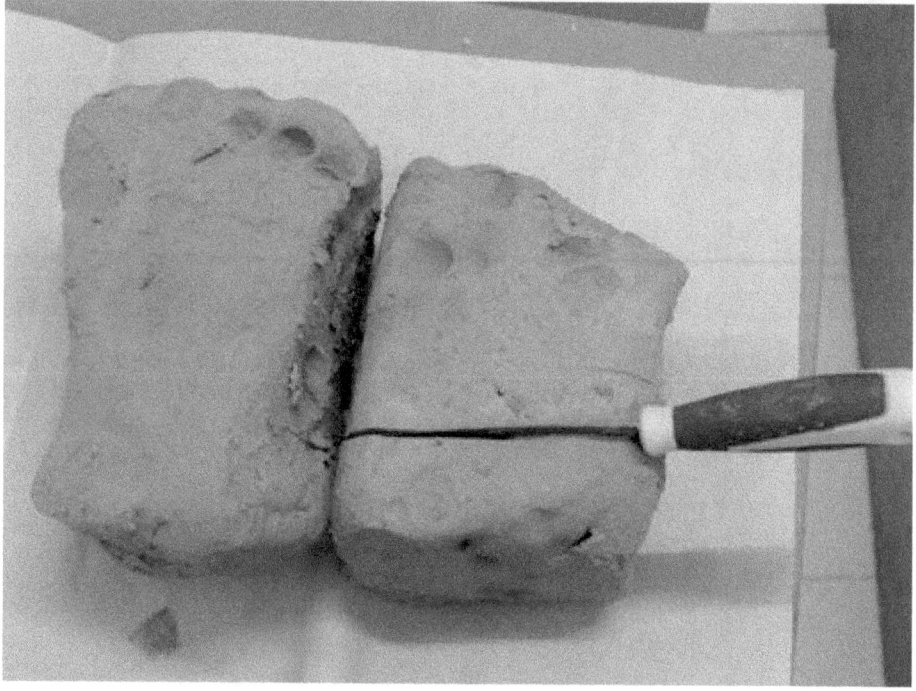

Ponete dei pani di argilla su di un appoggio, con una spatola tagliate delle fette spesse circa 4-5 cm e ponetele all'interno del rettangolo disegnato sul foglio di carta.

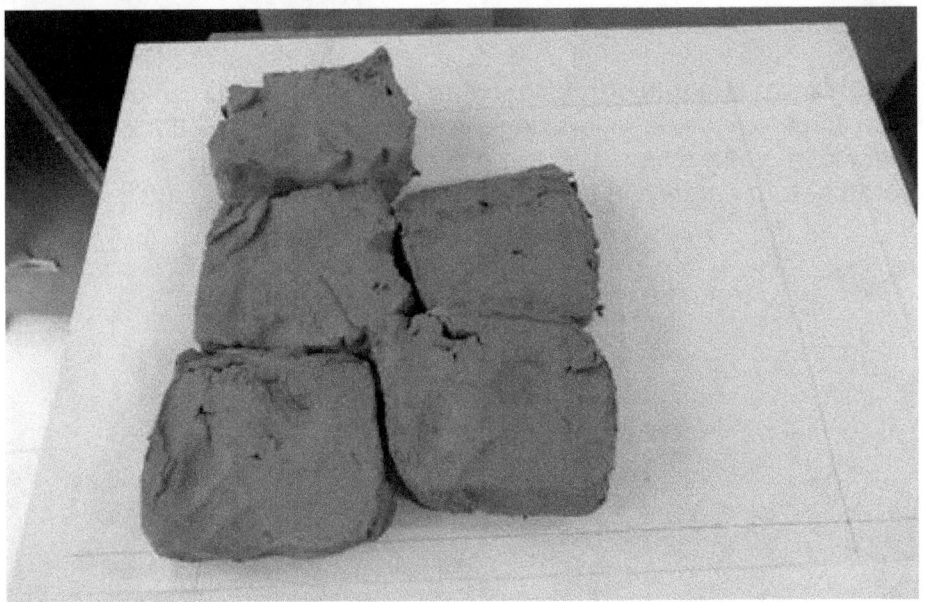

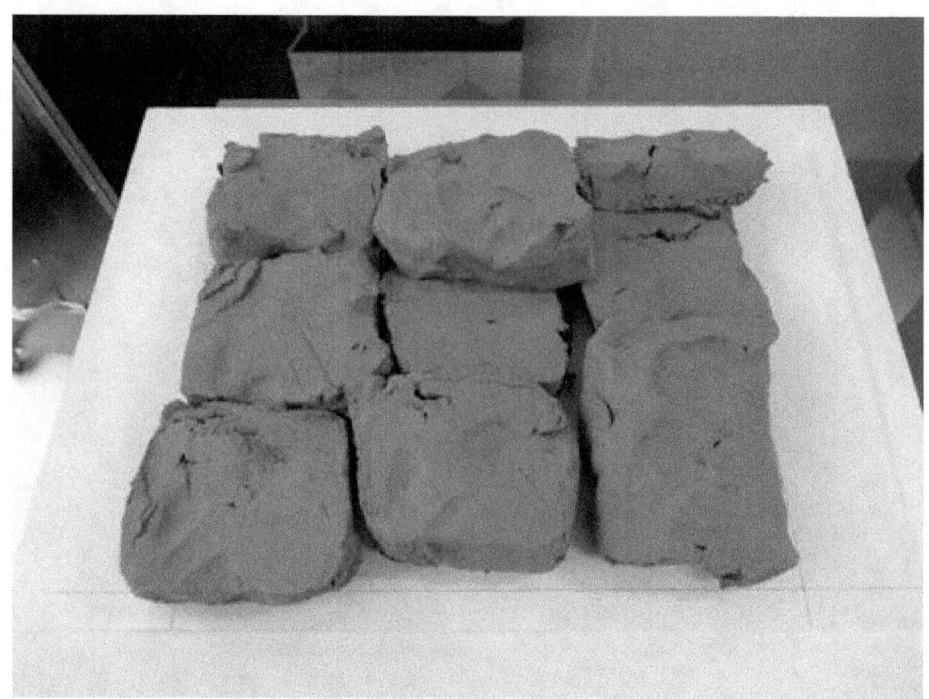

Non appena avete riempito lo spazio con l'argilla, iniziate a pigiare con le dita per amalgamare i vari pezzi. Pigiate bene fino in fondo in maniera tale che tutti pezzi siano ben uniti e formino un solo corpo. Mi raccomando: questa operazione è molto importante. Evitate che si formino interstizi e vuoti tra i pezzi di argilla, altrimenti in fase di cottura potrebbero crearsi delle spaccature che rovinerebbero tutto il lavoro.

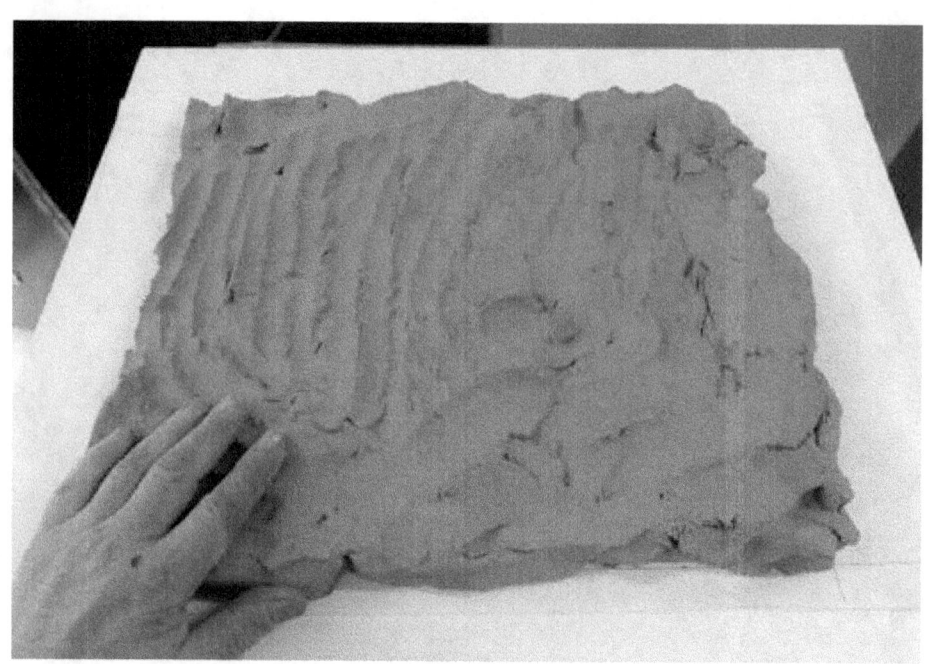

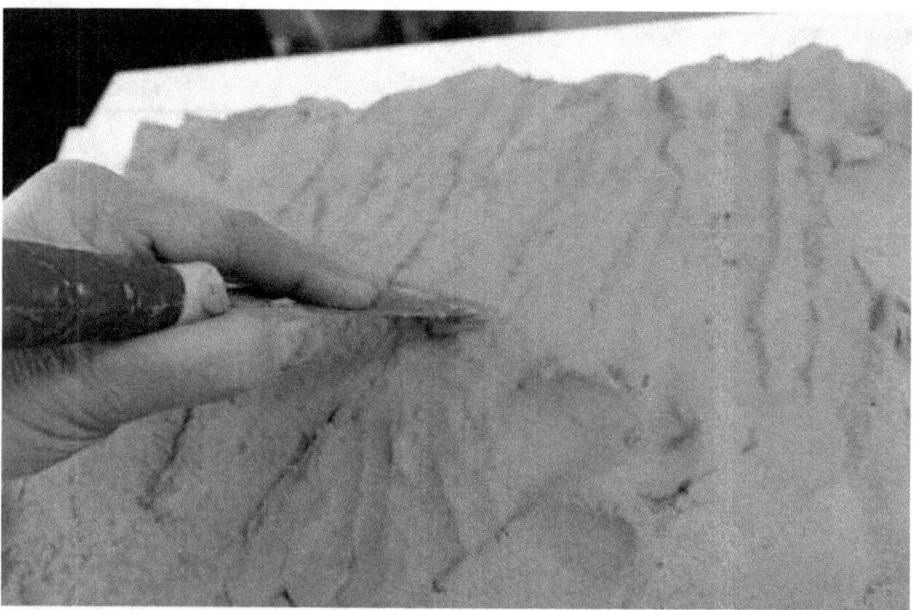

Con le dita prima e poi con la spatola cercate di spianare il più possibile il piano come mostrato nelle foto sopra e sotto.

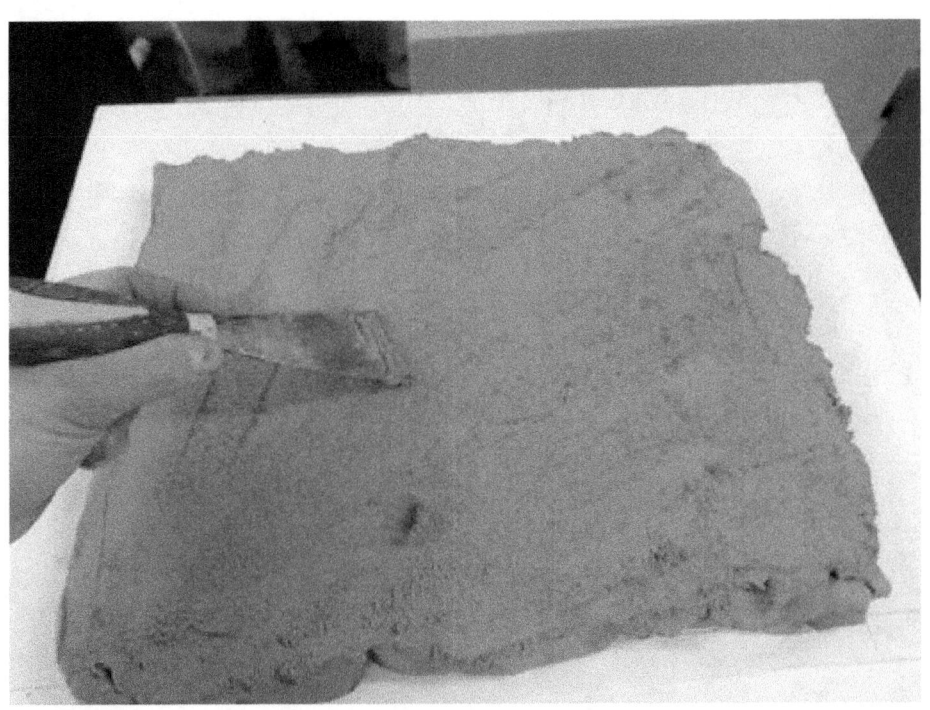

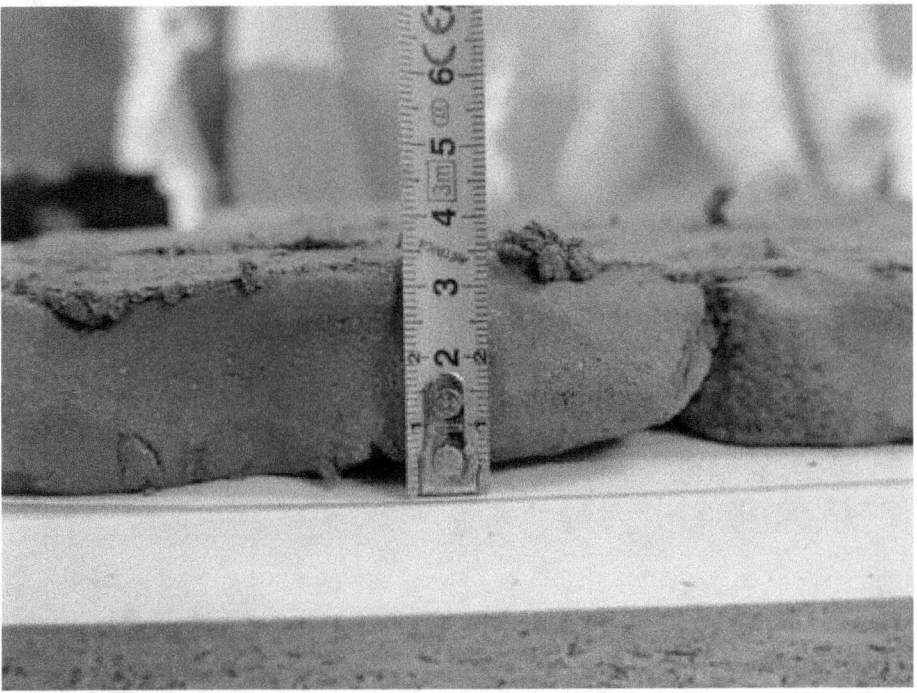

Ora misurate lo spessore del piano. Questo dovrebbe essere circa 3,5 cm su ogni lato.

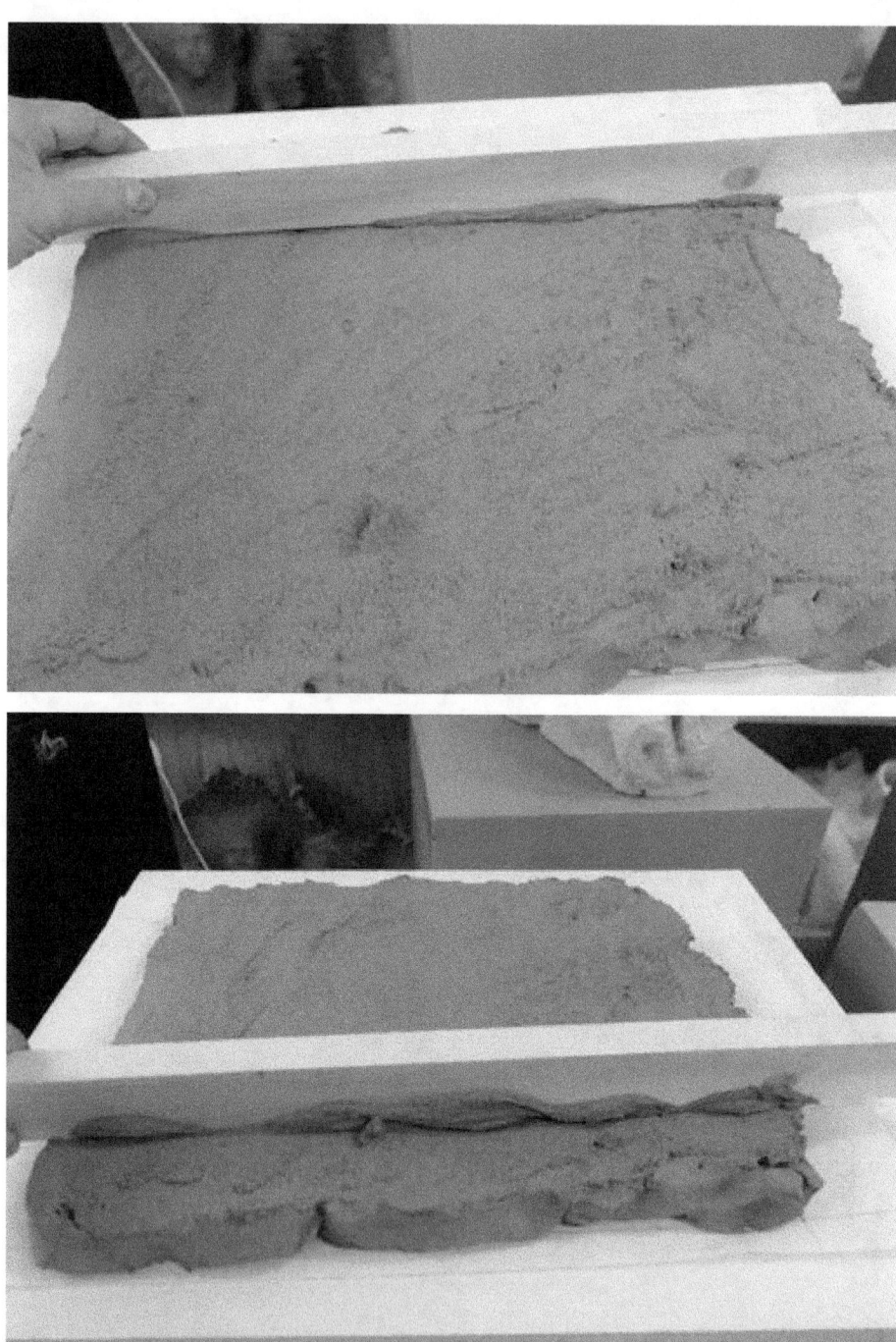

Prendete l'asta di legno e con due mani ponetela sopra il piano in maniera tale che uno spigolo liscio e tagliente raschi la superfice dell'argilla mentre tirate verso di voi.

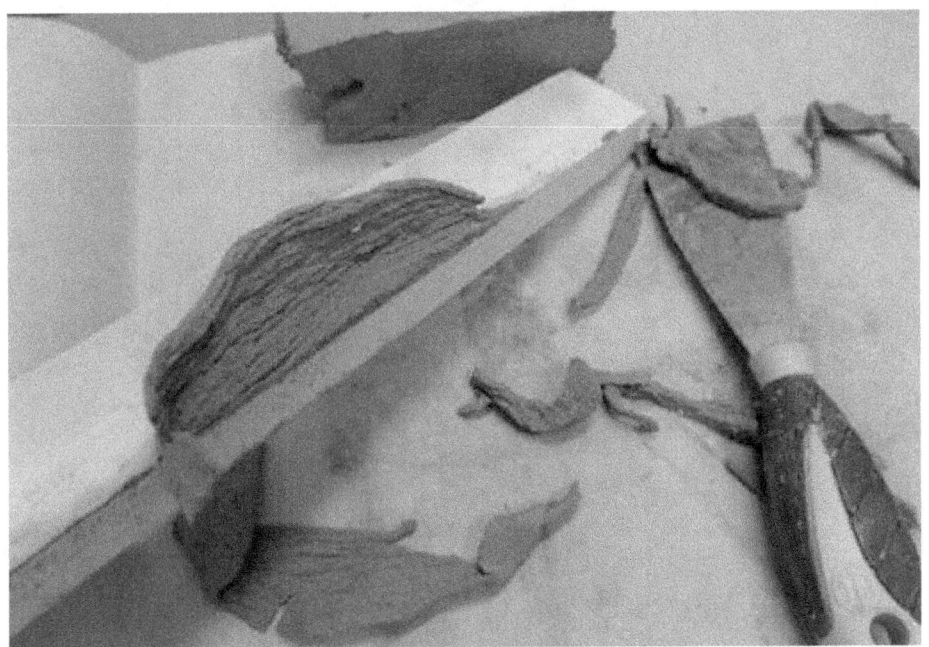

Ripetete questa operazione più volte finché il piano diventi sufficientemente liscio e privo di avvallamenti e buchi. Ad ogni tirata, eliminate l'argilla rimasta attaccata all'asta di legno.

Se nonostante tutto rimane ancora qualche avvallamento difficilmente eliminabile, prendete un po' di argilla e colmatelo, come potete vedere nelle foto sopra e sotto.

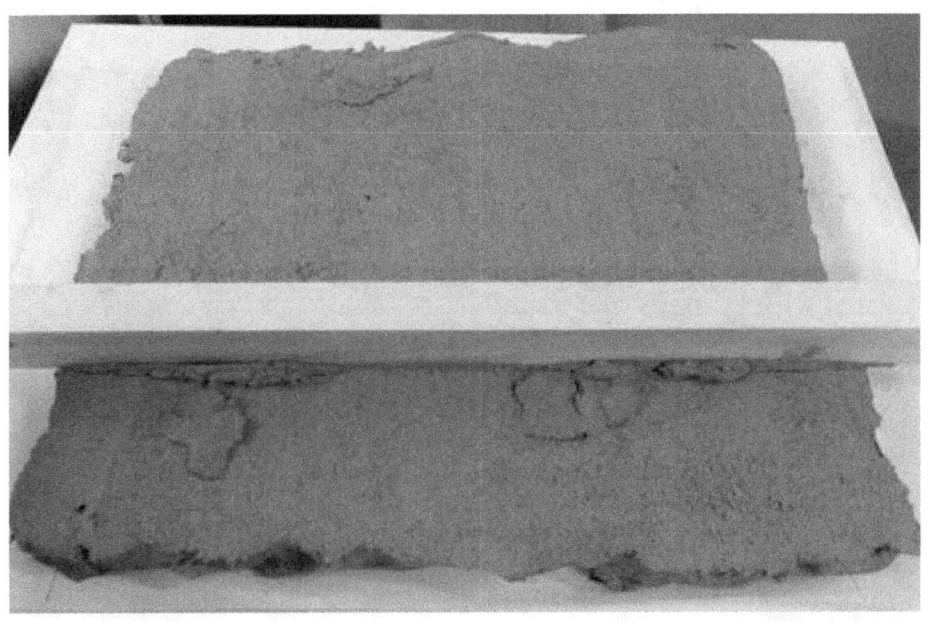

Prendete di nuovo l'asta di legno e tirate ancora più volte in diverse direzioni. In questo modo otterrete un piano perfettamente liscio. Controllate anche con il metro che il piano abbia la stessa altezza su tutti lati. Con i vari raschiamenti, lo spessore dovrebbe essersi ridotto da 3,5 cm a 3 cm.

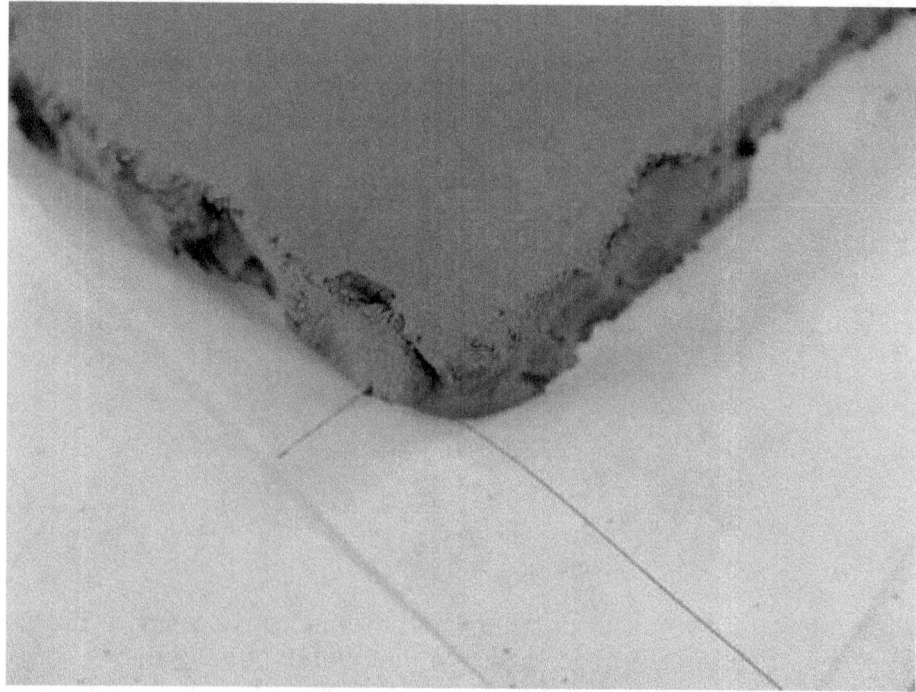

A questo punto noterete che i bordi del piano sono irregolari ed eccedono di qualche centimetro rispetto al rettangolo disegnato sul

foglio di carta. Ora dovremmo rifilare i bordi per far sì che rispettino esattamente le dimensioni prefissate dal disegno.

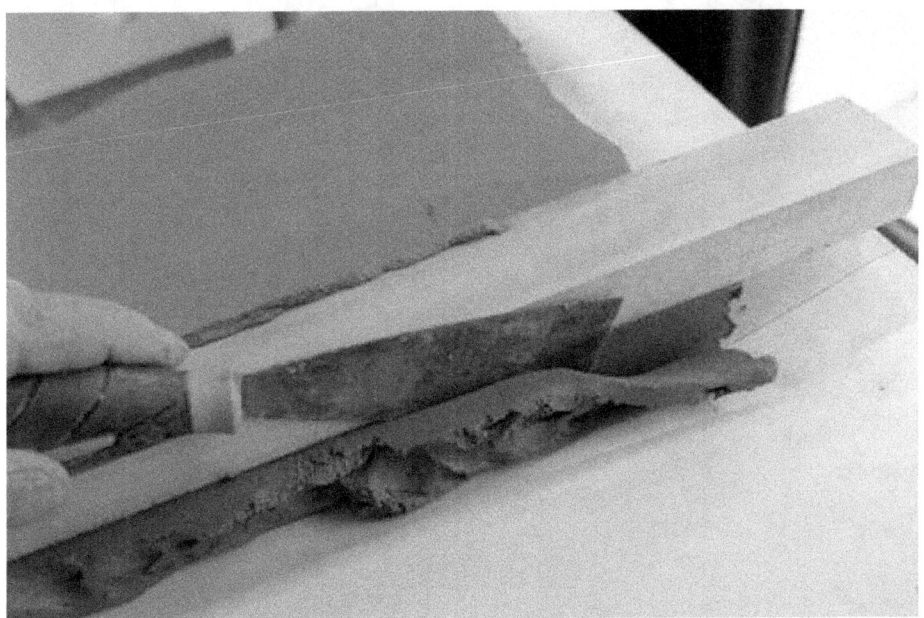

Prendete di nuovo l'asta di legno e appoggiatela con delicatezza sopra il piano di argilla in corrispondenza dei segni di matita sulla carta. Con la spatola tagliate l'argilla in eccesso, come mostrano le foto sopra e sotto.

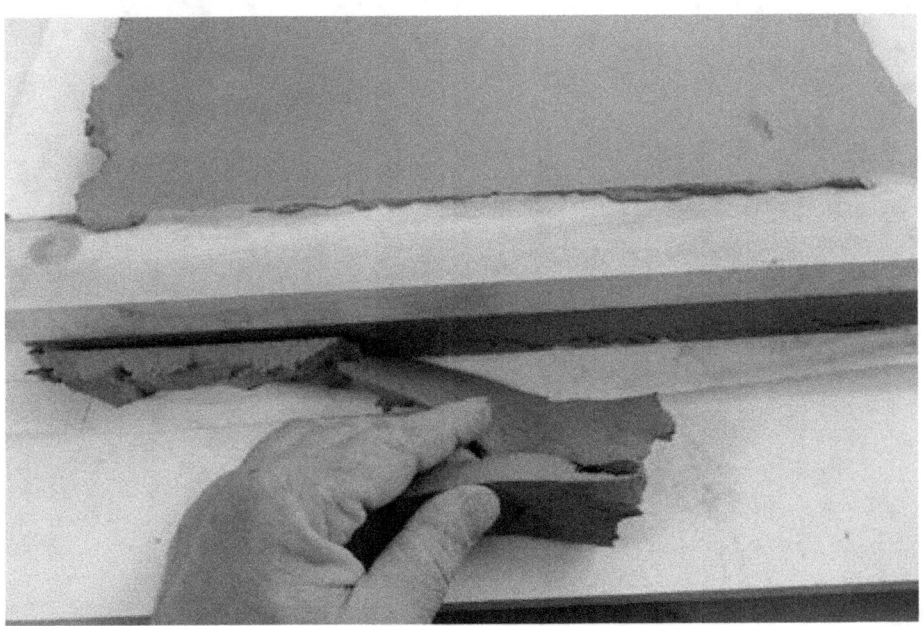

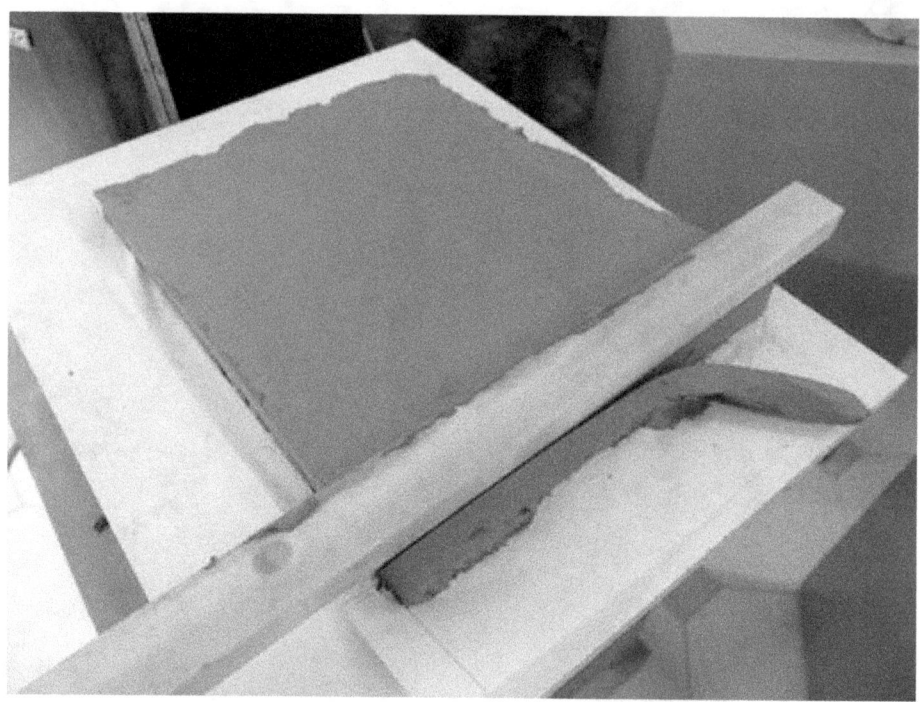

Ripetete l'operazione su tutti e quattro i lati. Come avrete notato, aver disegnato in precedenza il rettangolo sulla carta con le linee più lunghe agli angoli ci è tornato molto utile per questa operazione di rifilatura.

A questo punto il piano in argilla è terminato ed è pronto per essere inciso con il vostro ritratto.

INIZIO DELLA MODELLAZIONE DEL VISO

Ora che abbiamo a disposizione il piano in argilla, le stampe delle foto su fogli formato A3 e le spatole viste nel capitolo precedente, possiamo finalmente iniziare il nostro ritratto inciso visto di fianco.

La prima cosa da fare è prendere una delle due stampe e porla sopra il piano di argilla fresca. Fate in modo che il viso sia centrato rispetto al piano, come mostrano le foto sotto.

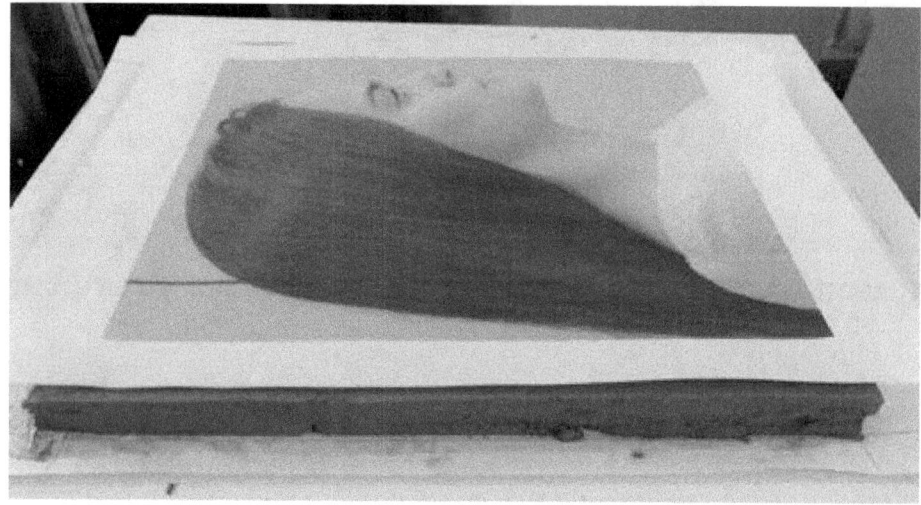

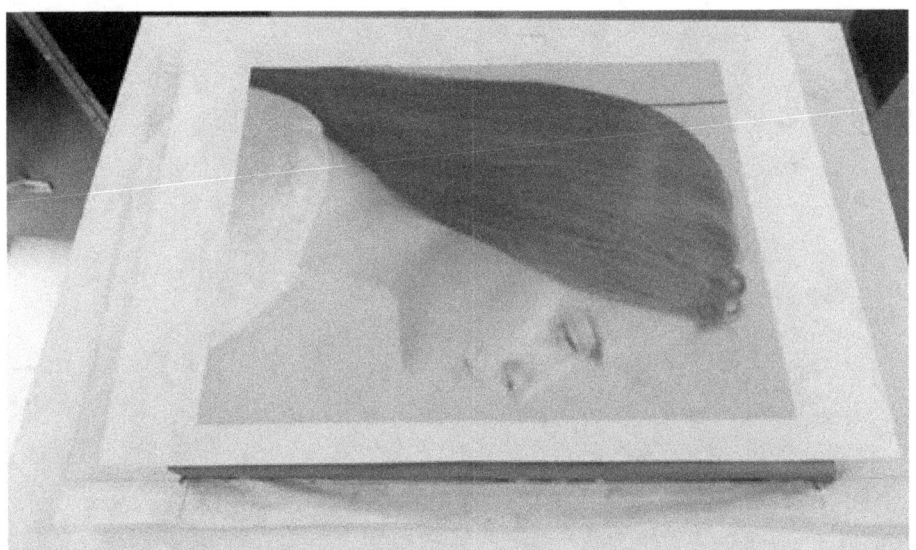

La prossima operazione dovrete eseguirla più in fretta possibile perché l'argilla fresca bagna la carta della stampa e ogni minuto in più che il foglio resta sopra all'argilla si mollifica, si gonfia, si distorce e diventa più suscettibile agli strappi.

Quindi prendete una spatola a punta e come potete osservare nelle foto sotto, cercate di passare sopra le linee principali del viso pigiando leggermente e tenendo la punta inclinata. Ripassando con la punta non inclinata ma perpendicolare rischiate di lacerare la carta ormai già in parte intrisa d'acqua. Ripassate il contorno di tutta la testa, i capelli, gli occhi e le orecchie se visibili.

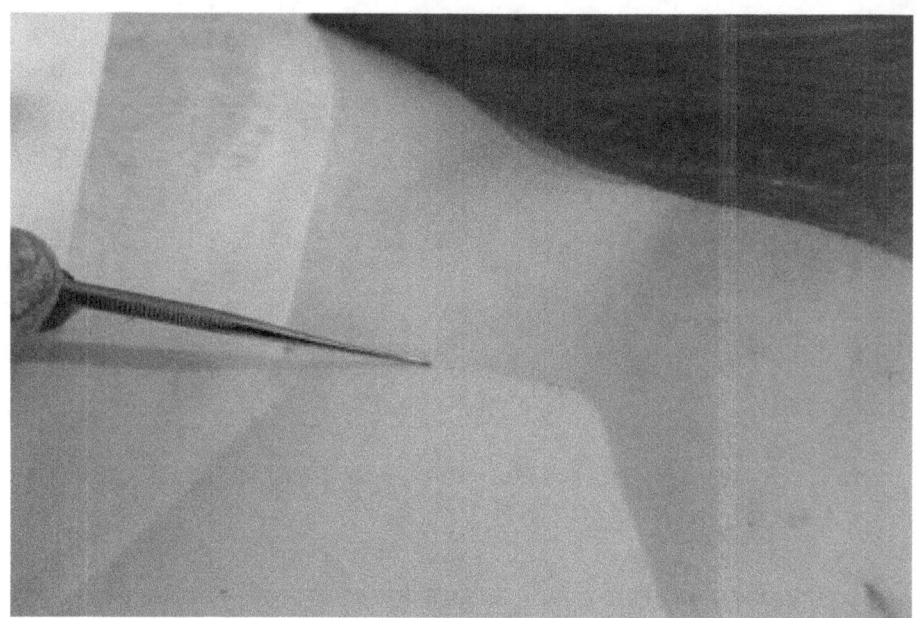

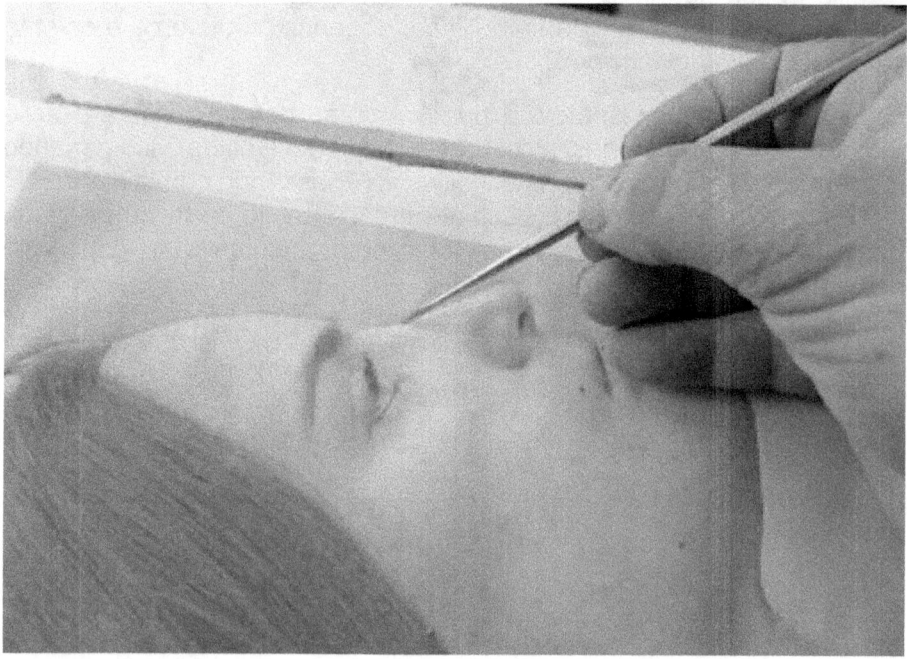

Appena finita questa operazione, togliete il foglio da sopra il piano e gettatelo: così rovinato non vi servirà più. Nella foto sottostante potete osservare il risultato del lavoro appena svolto, dove sono visibili i contorni della testa tracciati.

Poiché i segni sono molto tenui, consiglio di ripassarli ed evidenziarli con la stessa spatola a punta come si può vedere sotto.

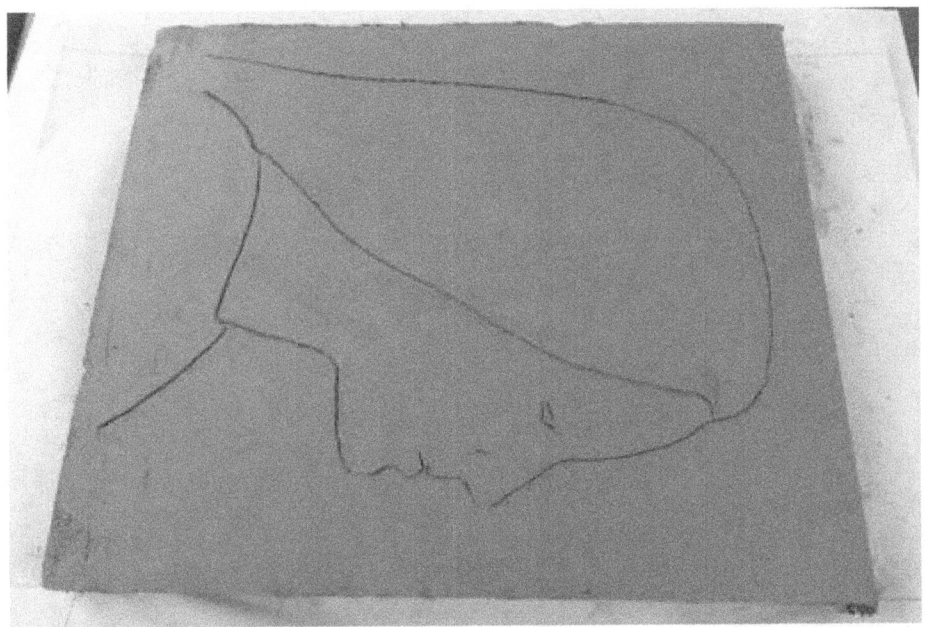

Nella prossima operazione dobbiamo incidere l'argilla per tutto il contorno della testa con una spatola a forma di lama da taglio per una profondità di circa 8-10 millimetri. Due raccomandazioni importanti: prima di tutto cercate di mantenere la stessa profondità di taglio per

tutto il contorno e, come seconda cosa, fate in modo che il taglio sia sempre perpendicolare al piano. Senza questi due accorgimenti le forme del viso disegnato potrebbero variare le proprie dimensioni in corso d'opera, compromettendo la verosimiglianza. Osservate le foto sotto.

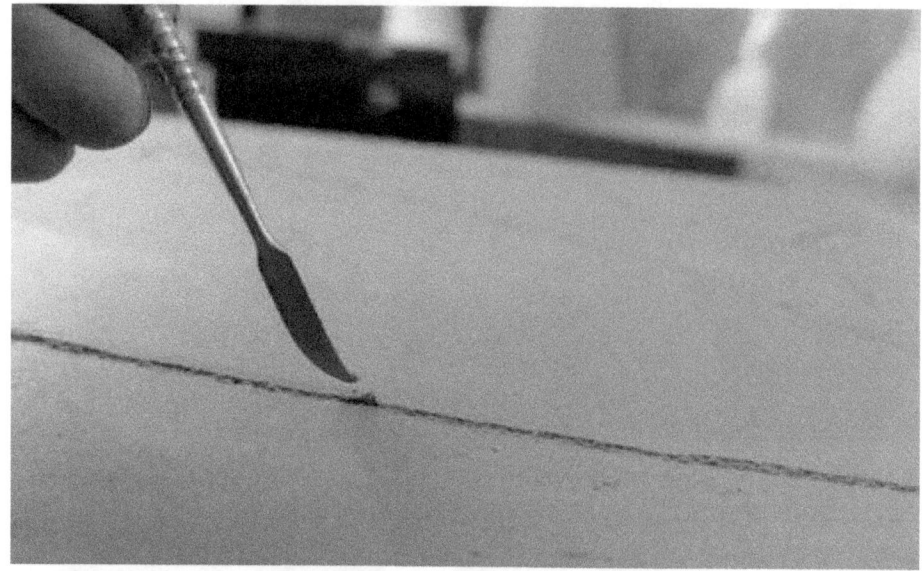

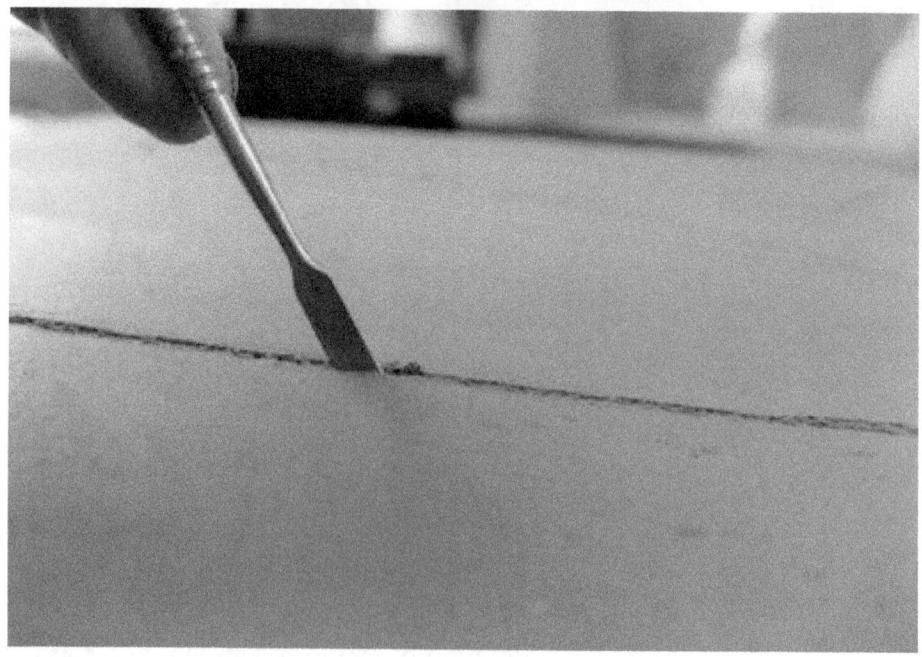

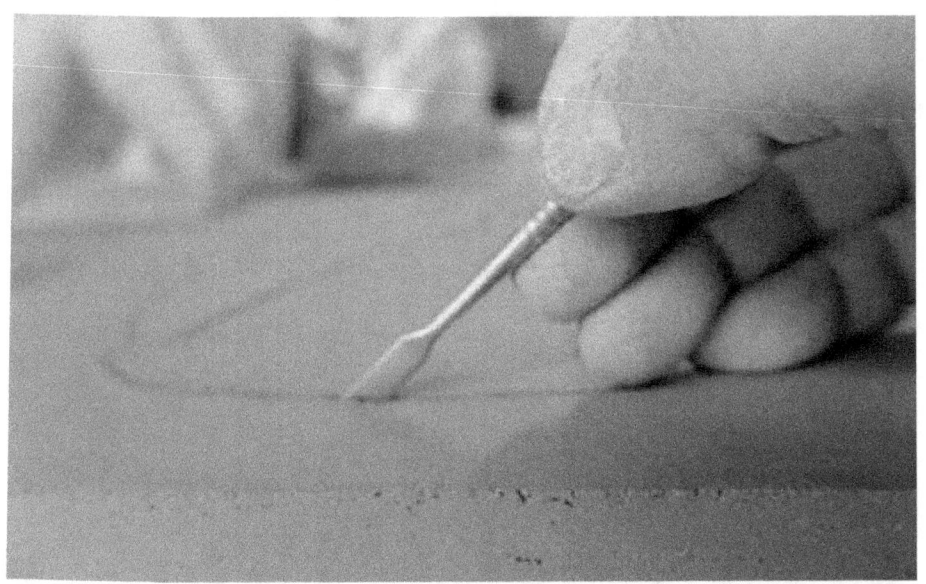

Subito dopo l'incisione dei contorni, passate all'operazione che consiste nel togliere uno strato di argilla intorno alla figura della testa, come si può vedere nelle foto seguenti. Prendete una spatola con la punta piatta e tagliente; infilatela nell'incisione dei bordi e togliete quello strato di 8-10 millimetri di argilla.

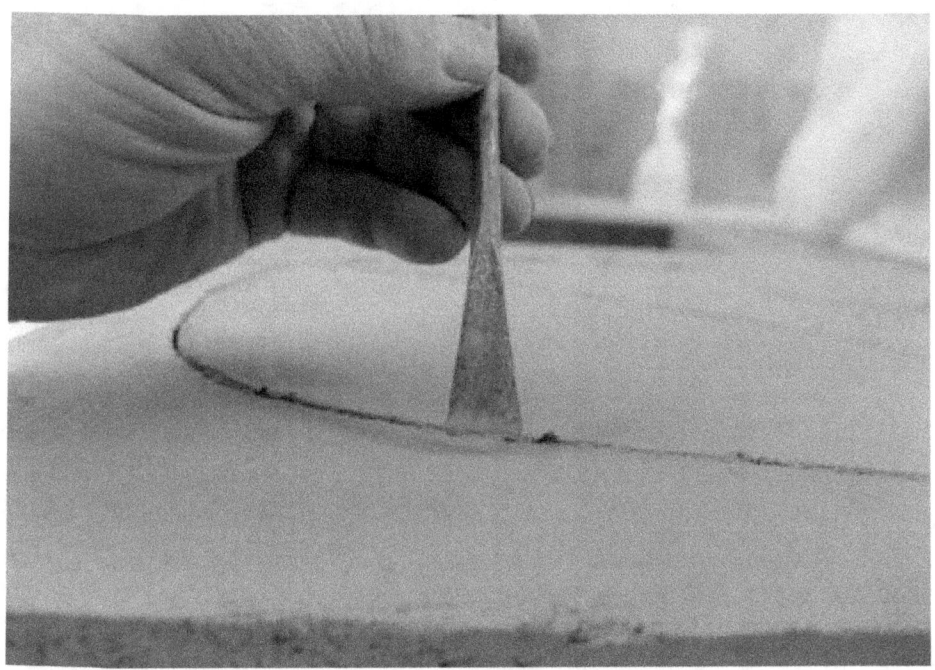

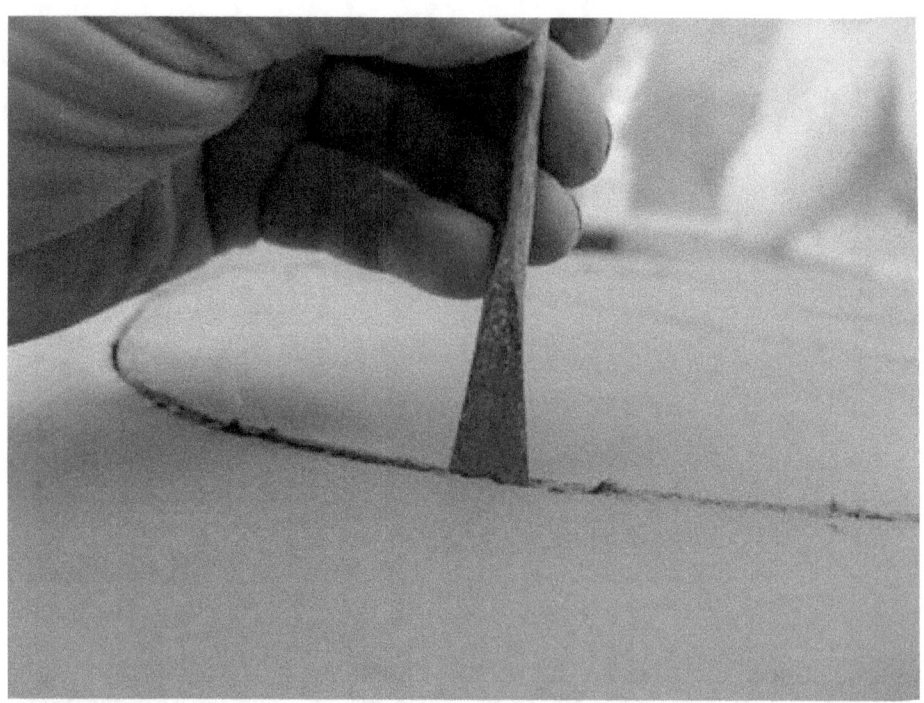

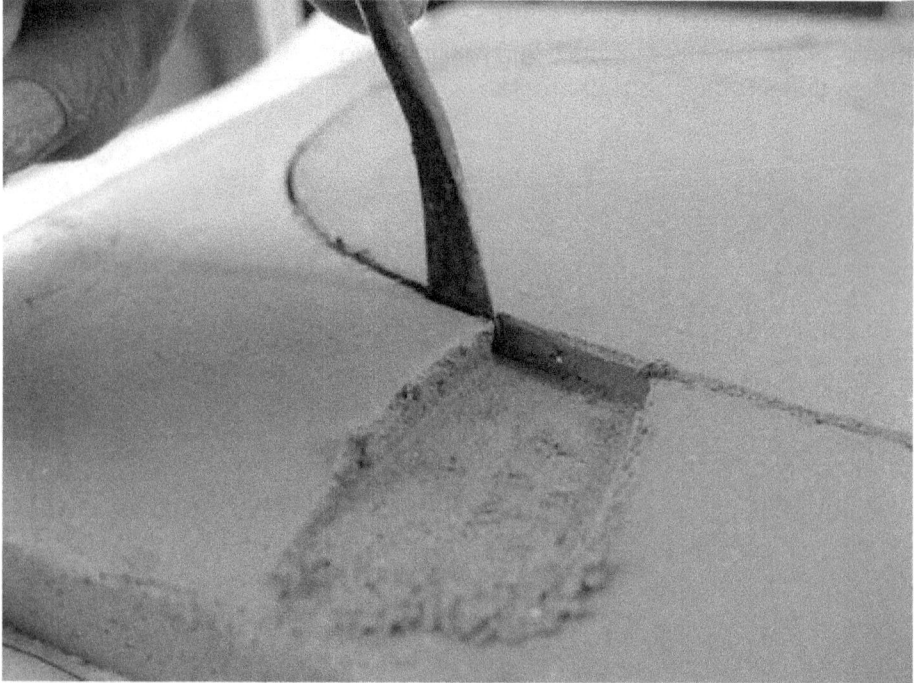

Infilate la spatola nell'incisione in posizione verticale (perpendicolare al piano di argilla) e tirate verso l'esterno in maniera da formare una sorta di scivolo come visibile nella foto sopra e sotto.

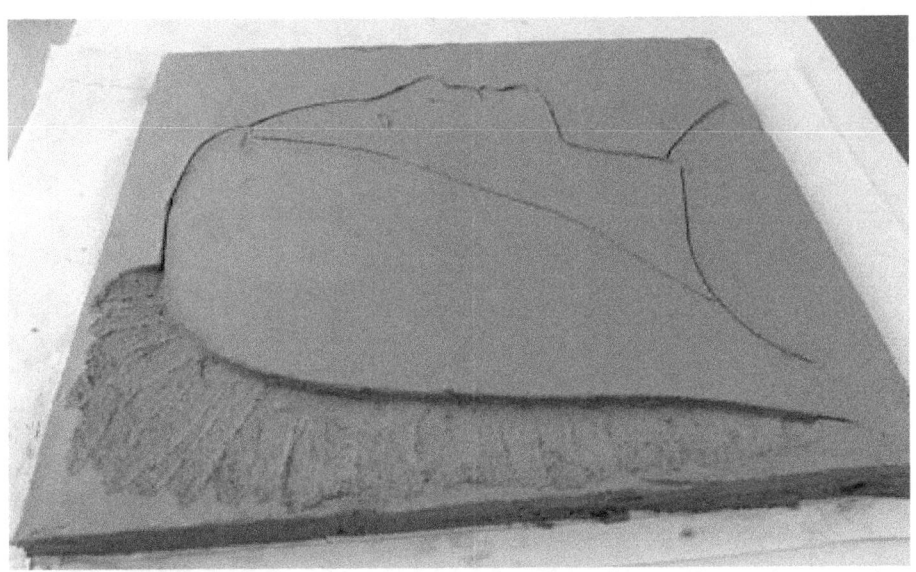

Eseguite questa operazione tutto intorno alla figura

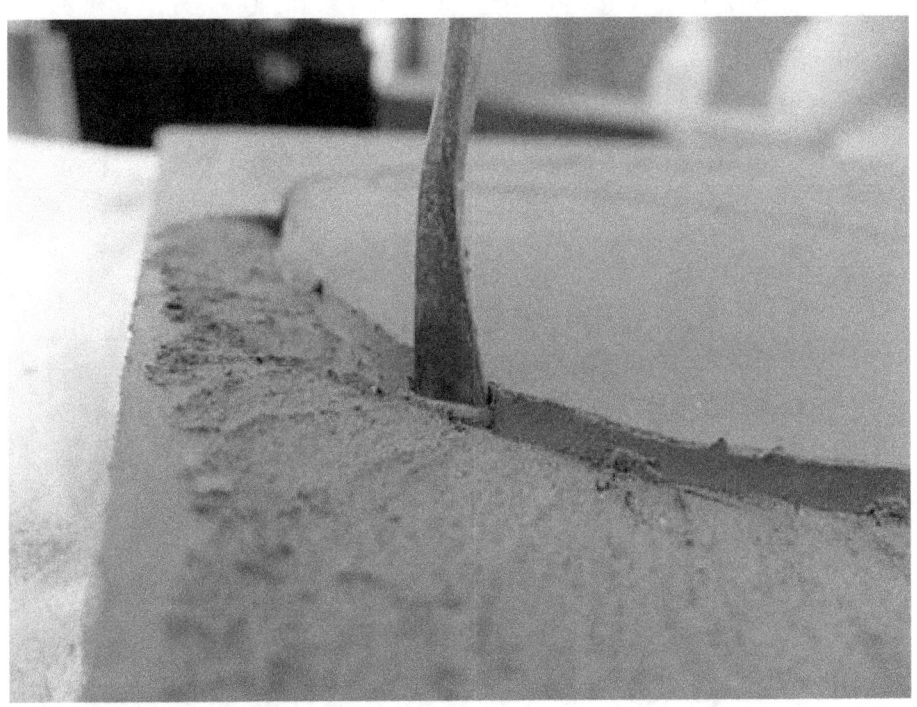

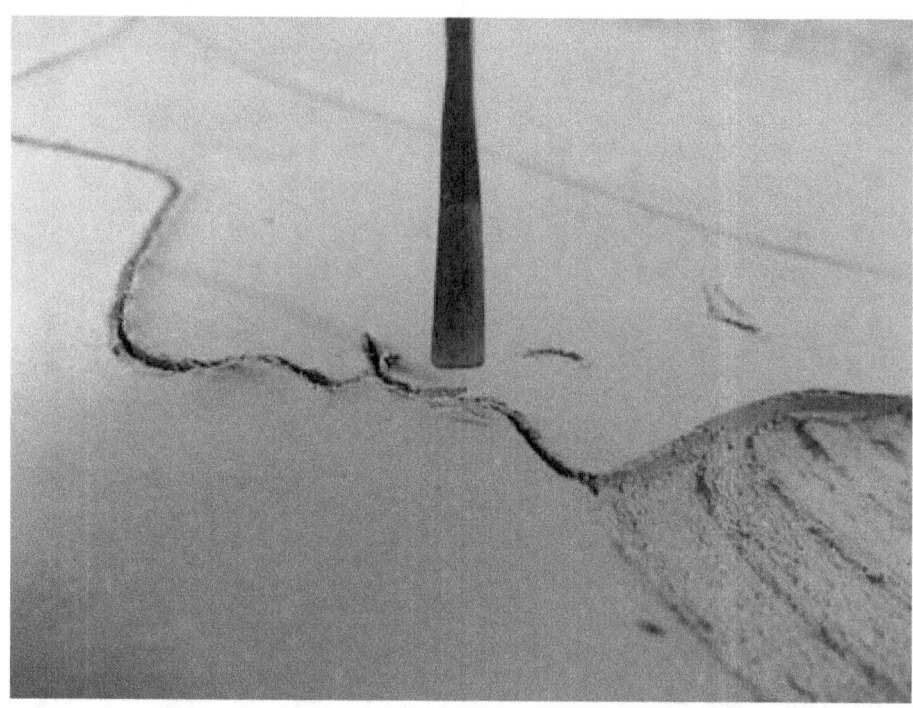

In direzione di naso e bocca, dove sono i particolari del viso più piccoli, usate una spatola più stretta.

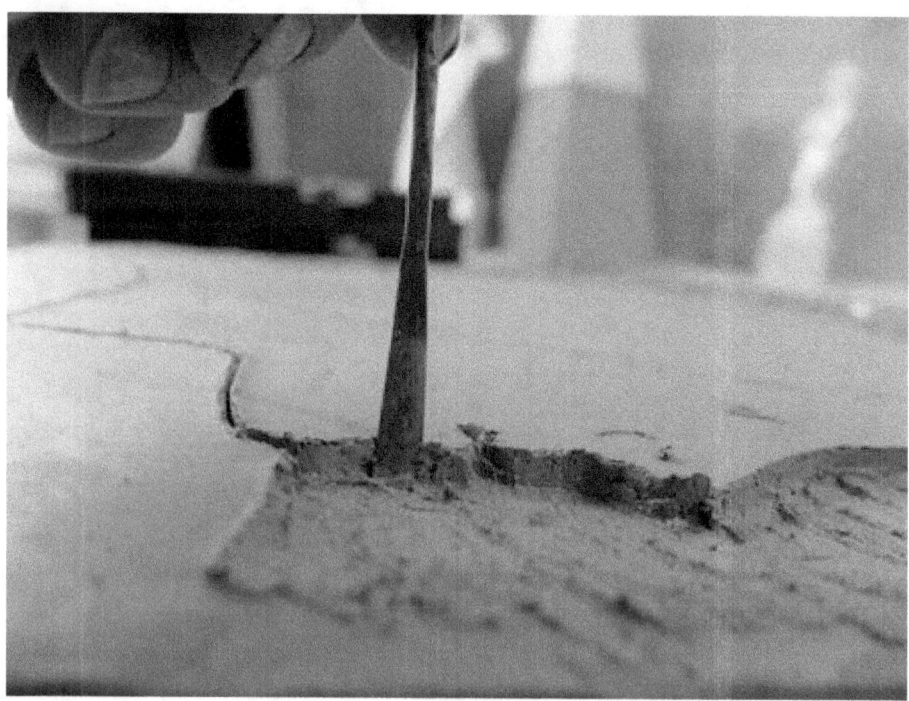

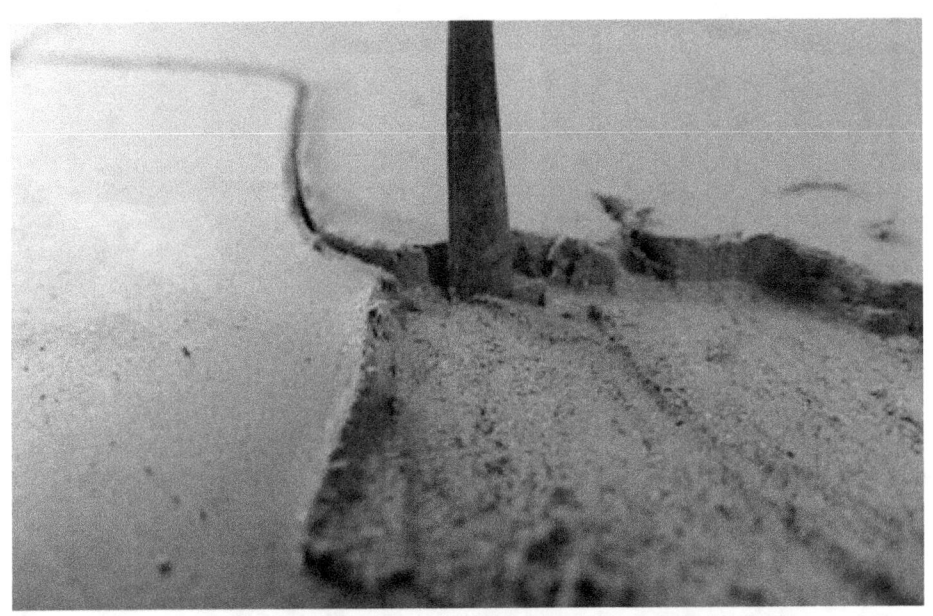

Come potete vedere dalla foto sopra, la figura della testa è stata scontornata completamente.

La profondità di scontornamento parte dagli 8-10 millimetri in coincidenza del perimetro della testa e man mano che si va verso l'esterno diminuisce fino ad azzerarsi in corrispondenza dei bordi esterni del piano in argilla

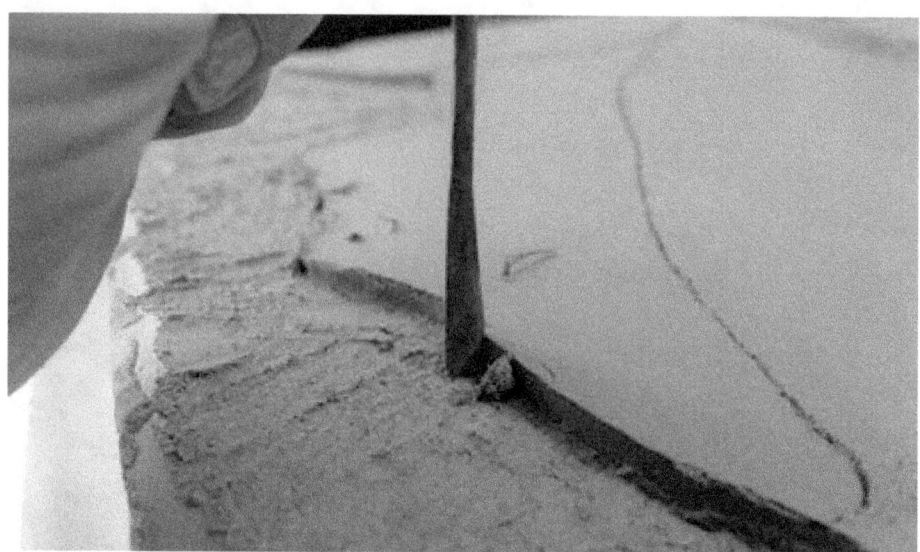

Immediatamente dopo la scontornatura, occorre aggiustare i contorni della figura, far sì che il bordo corrisponda esattamente al segno ottenuto precedentemente incidendo il piano con la foto. Inoltre occorre che il bordo della figura sia ugualmente spesso 8-10 mm in tutto il perimetro e che sia perfettamente verticale rispetto al piano, come mostra la foto sotto.

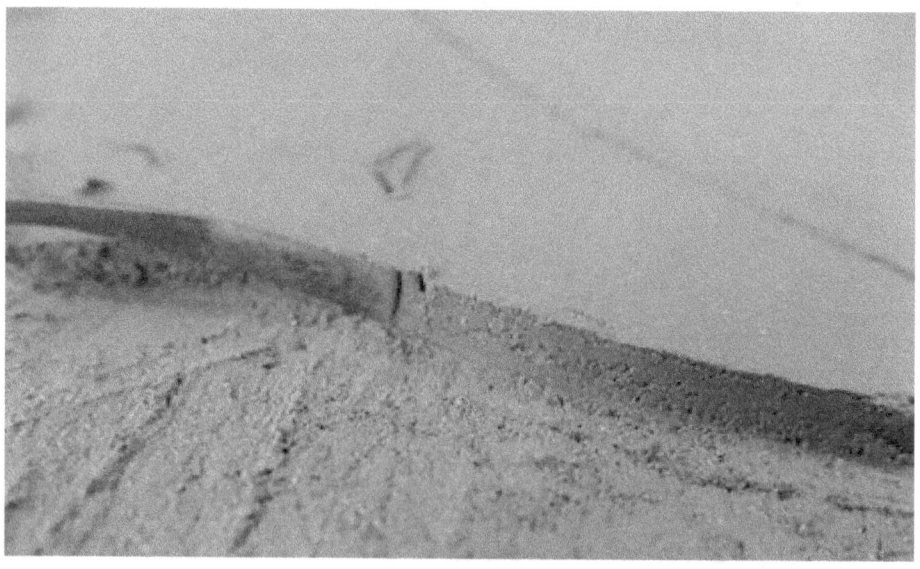

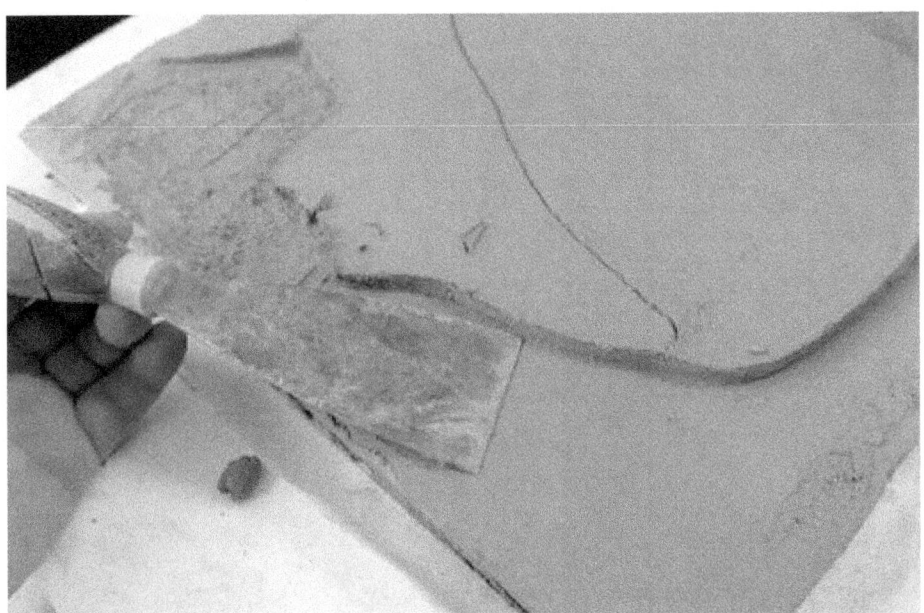

Dopo avere sistemato i bordi come detto sopra, prendete la spatola a lama larga e usatela per levigare tutta la superficie intorno alla figura della testa, come visibile nelle foto seguenti.

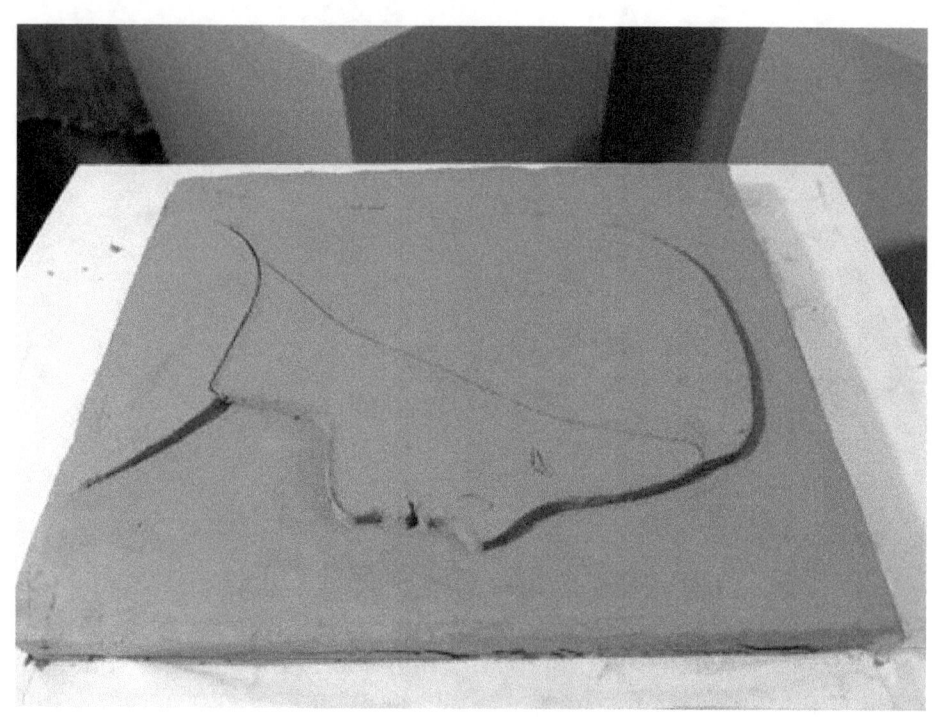
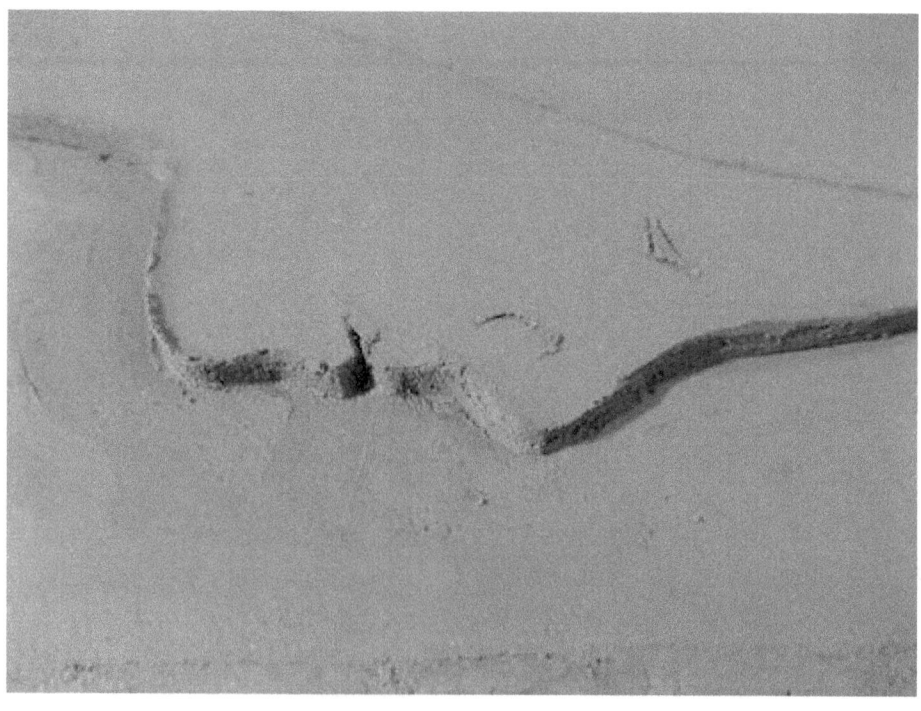

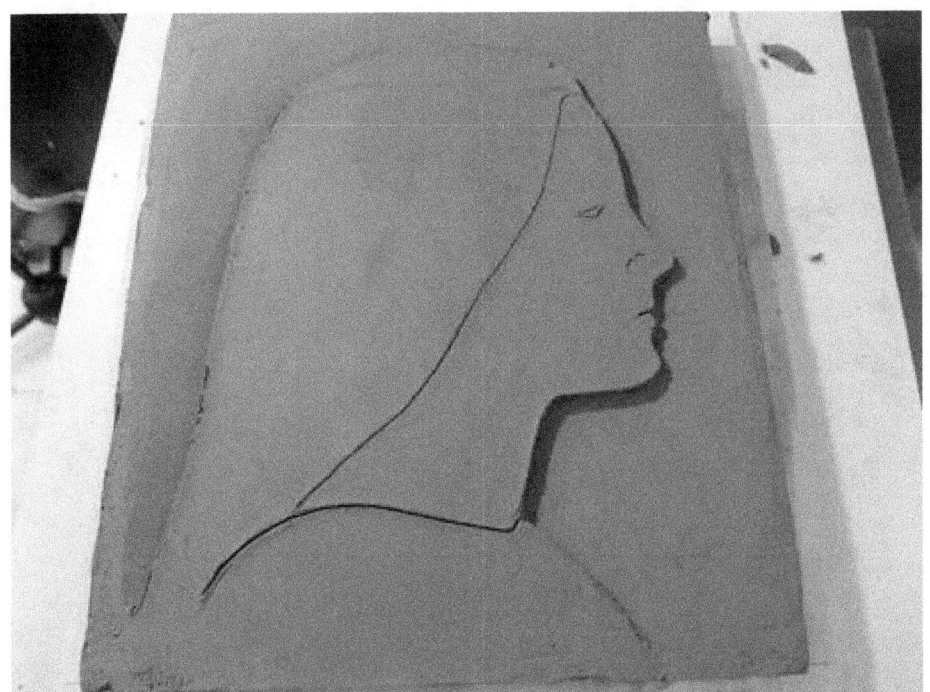

Ora siete riusciti ad ottenere la figura della testa che emerge dal piano in argilla di circa 8-10 mm con i bordi ben definiti e perpendicolari al piano.

Finalmente potete mettere mano al viso ma prima di iniziare ad usare le spatole consiglio vivamente di fare un attento e minuzioso controllo delle dimensioni dei particolari del viso, come mostrano foto seguenti. Con il compasso misurate le dimensioni dei particolari anatomici nella foto e poi riportatele e confrontatele con la parte corrispondente in argilla. Anche un solo millimetro di differenza comprometterà la verosimiglianza del ritratto.

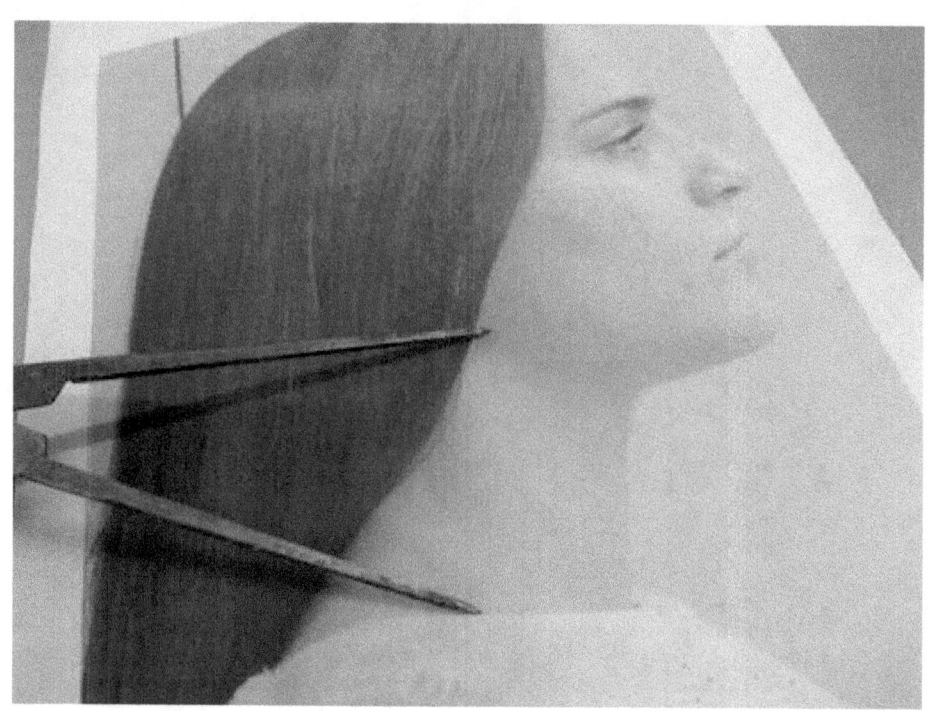

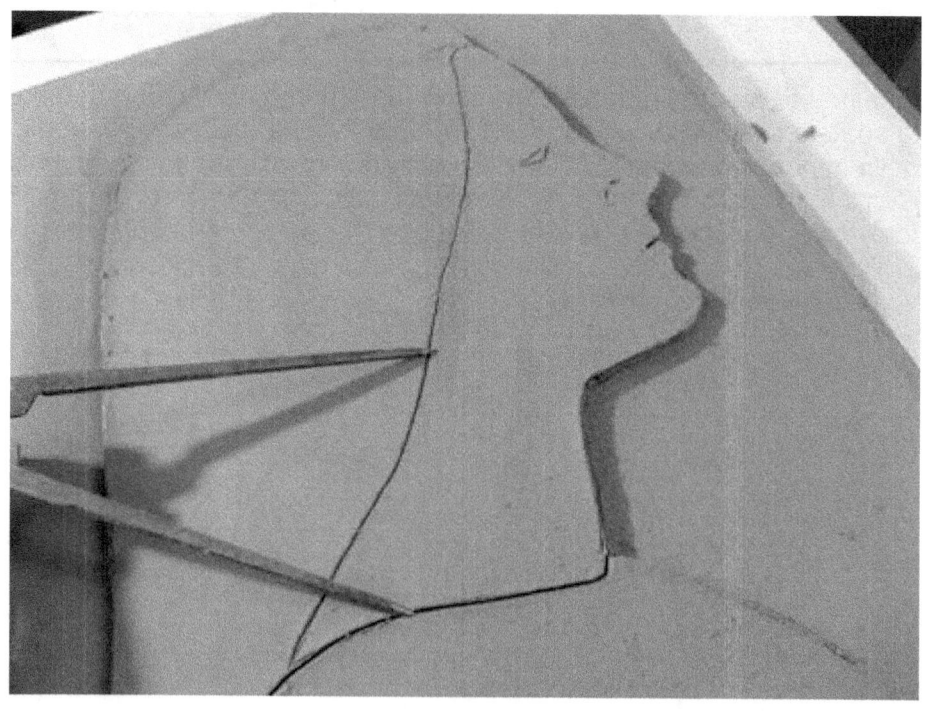

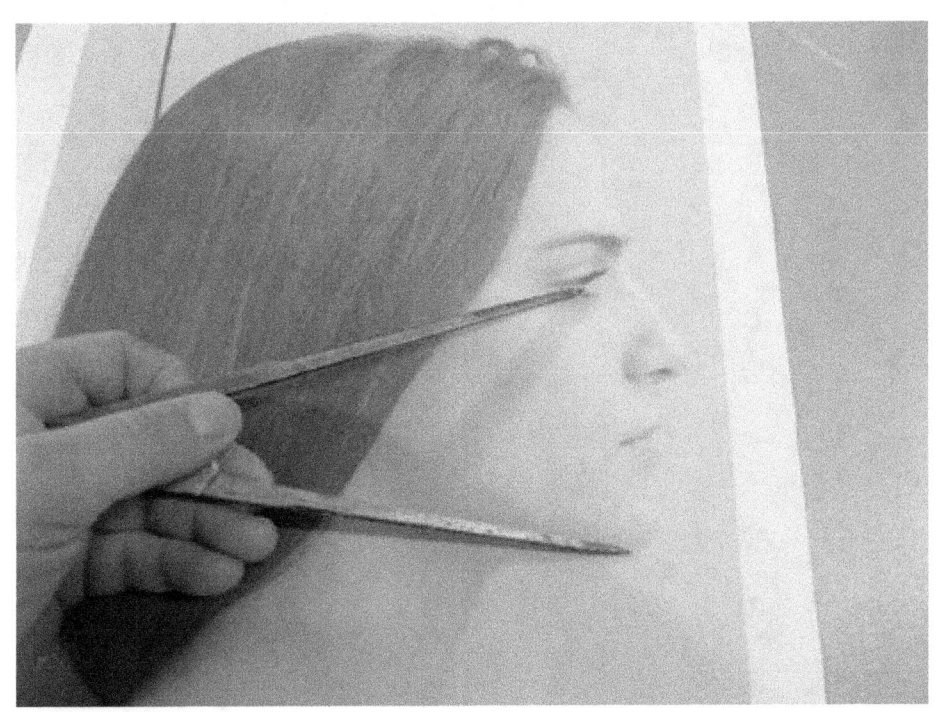
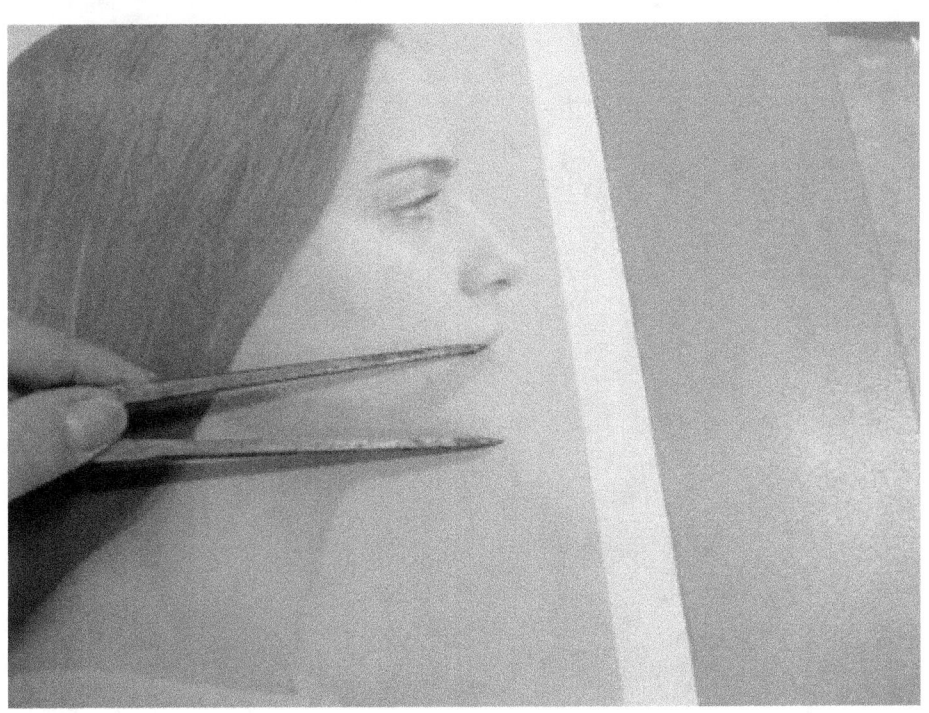

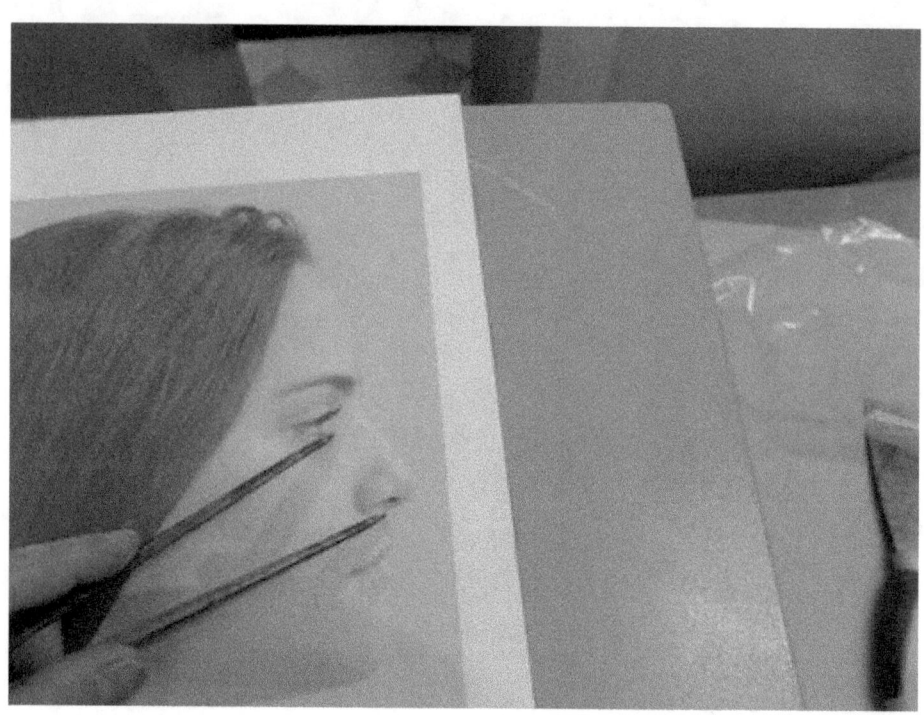
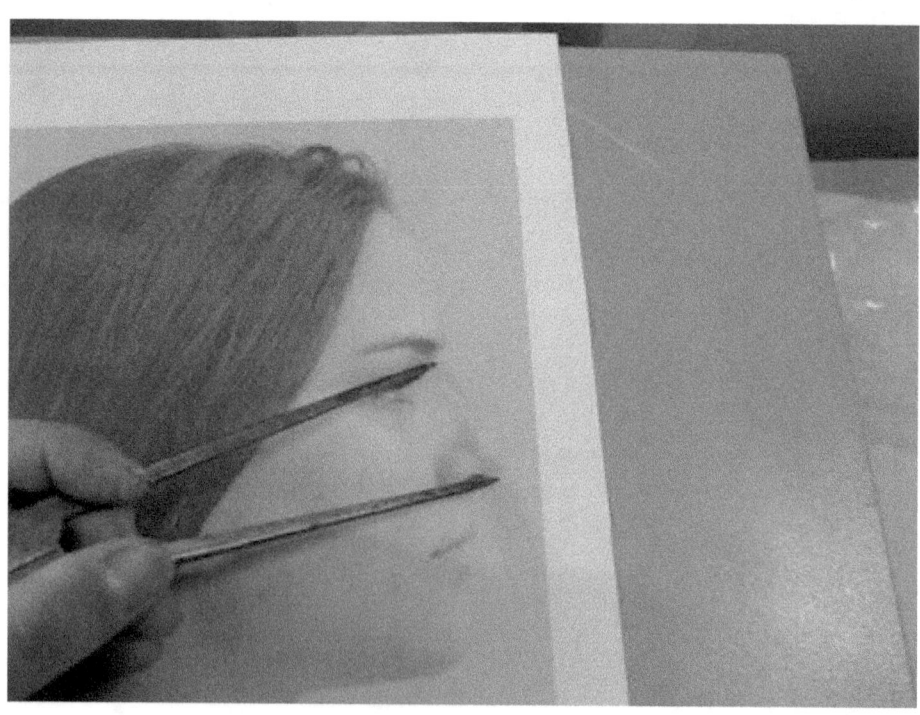

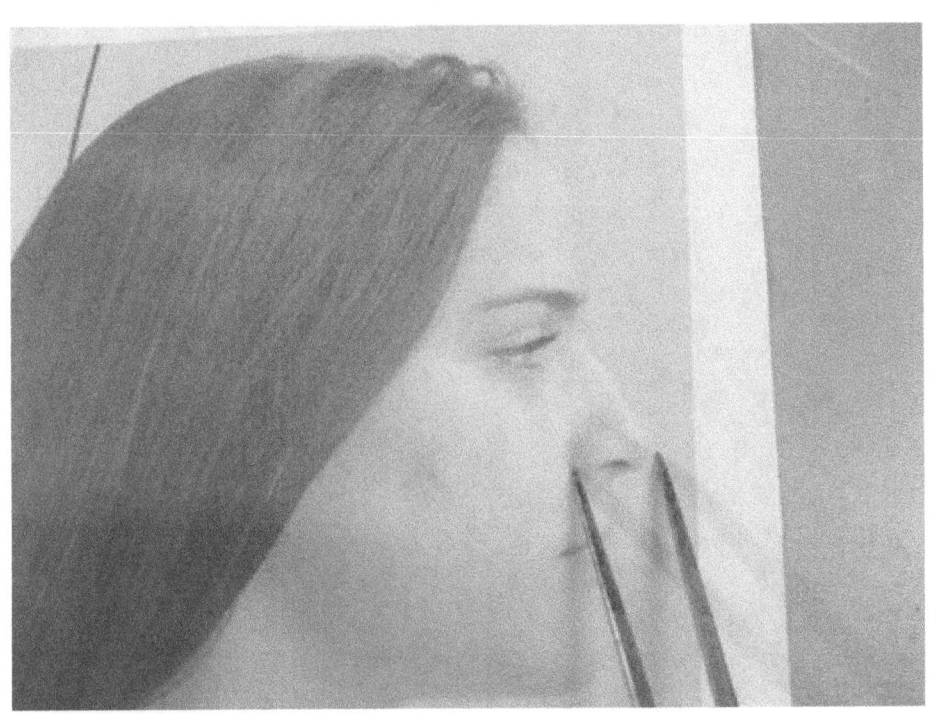
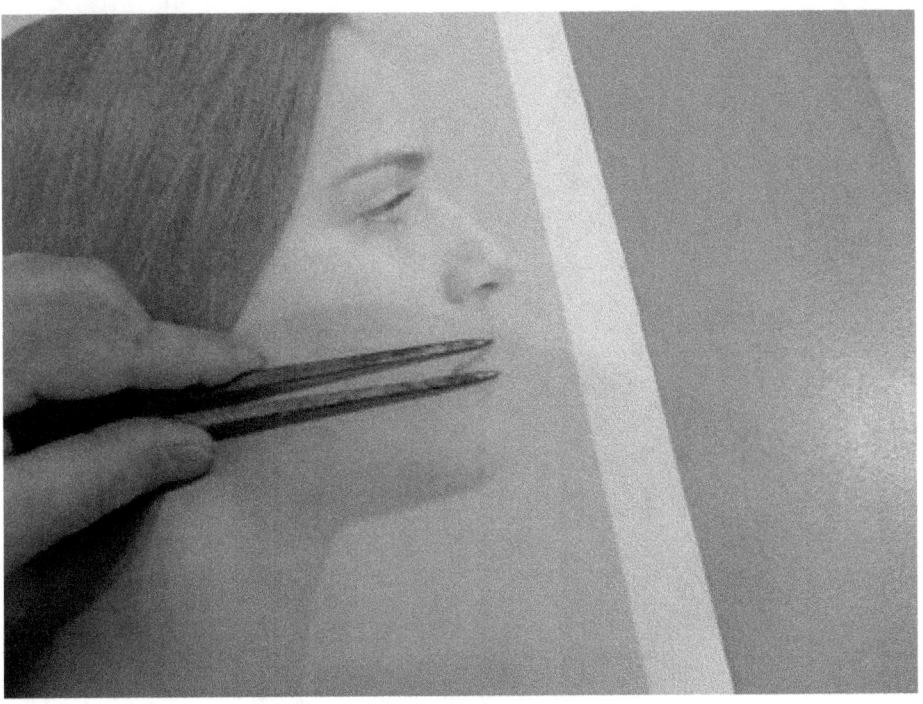

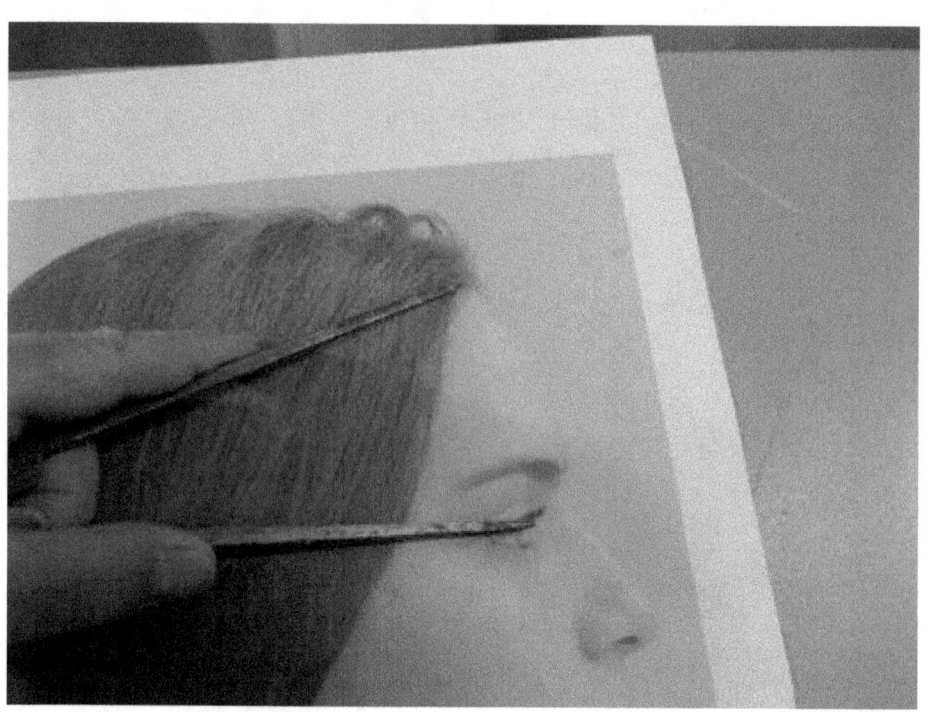
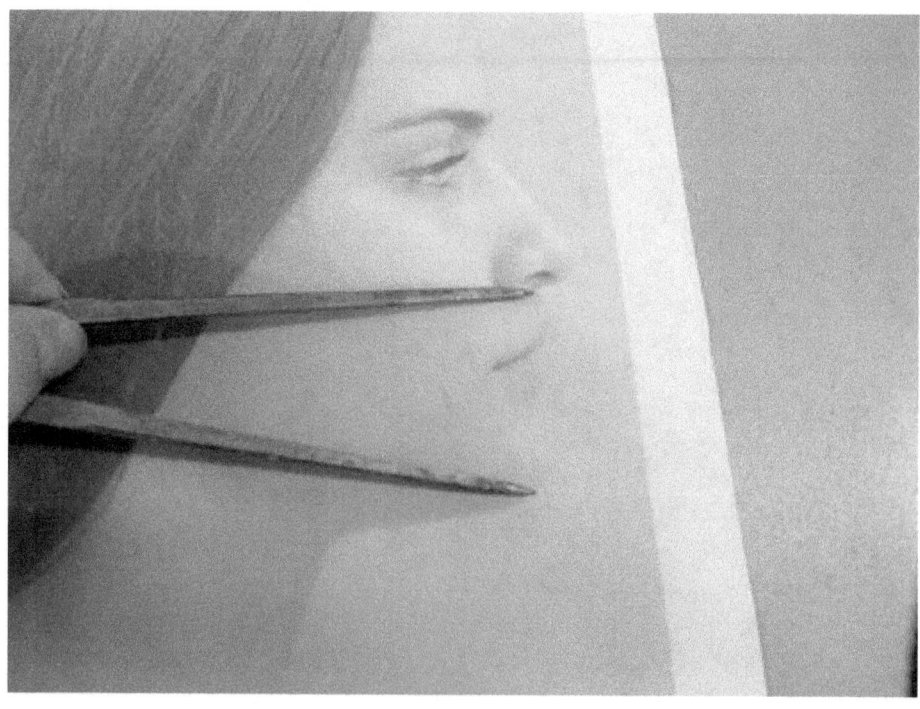

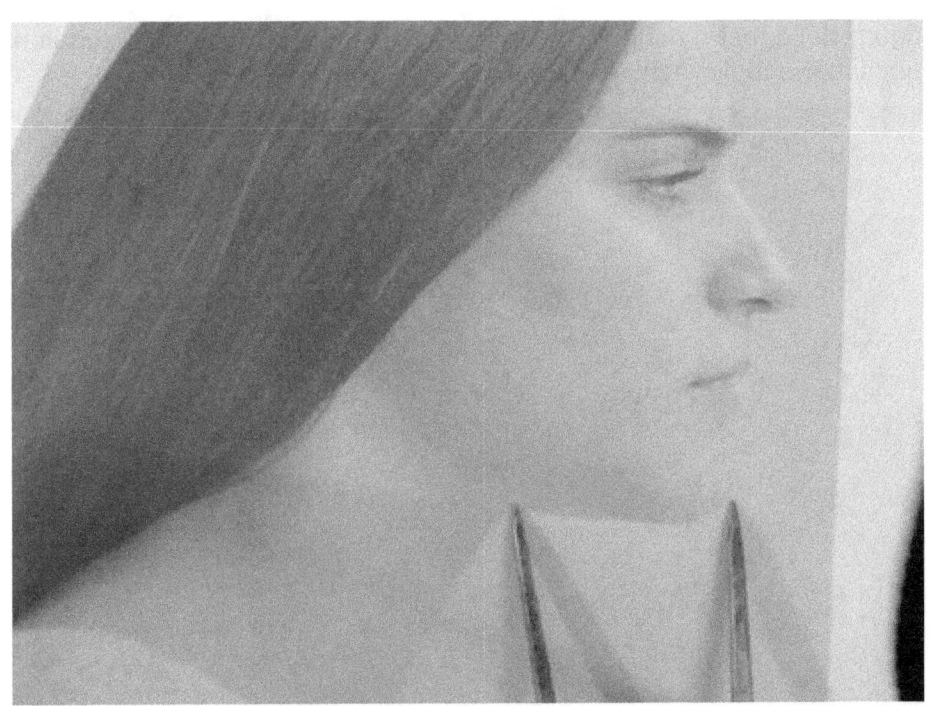

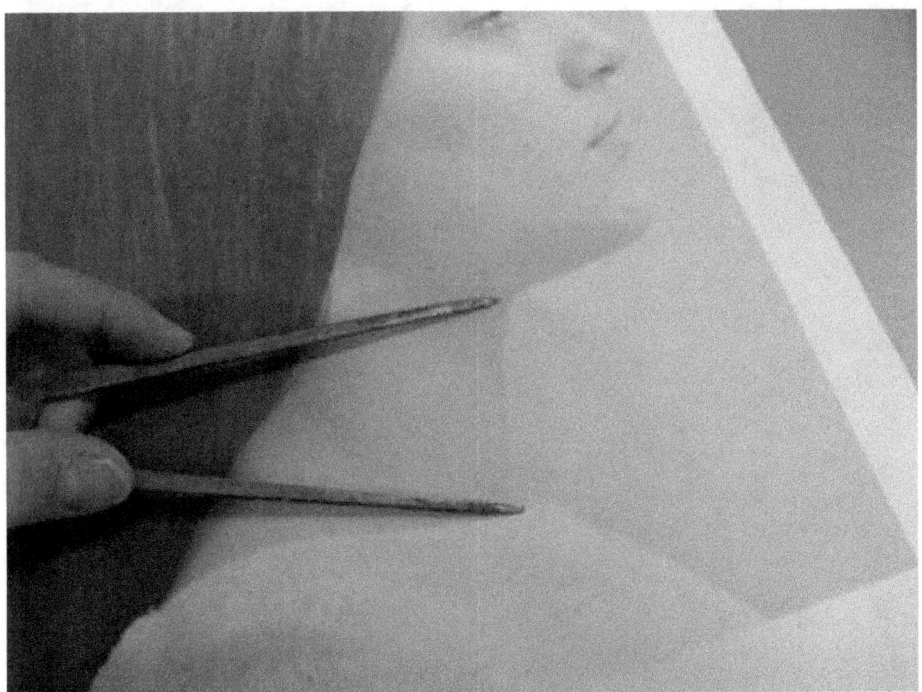

Appena terminato questo minuzioso controllo, mettiamo mano alle spatole. Consiglierei di iniziare con il collo. Il collo, rispetto a tutta la

figura della testa, risulta una delle parti più basse, dalle quali è quindi necessario togliere più argilla.

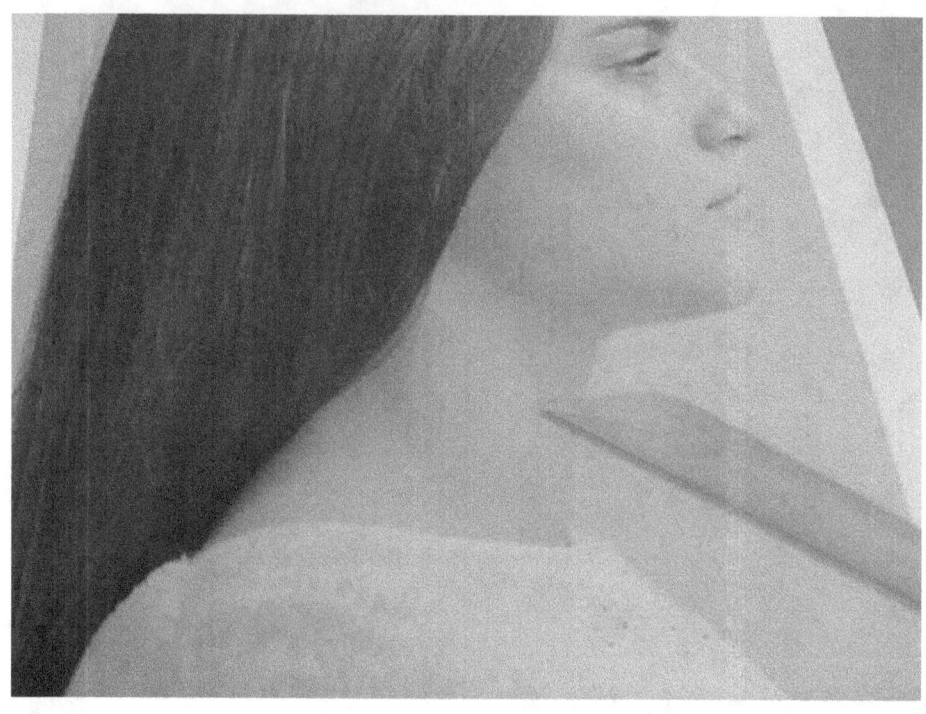

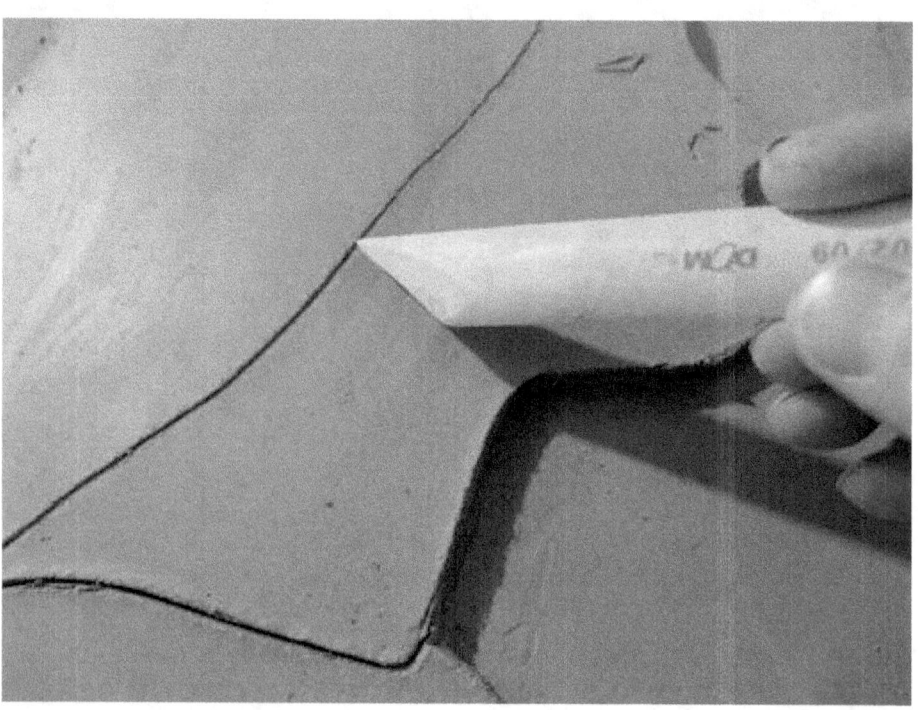

Con la spatola cominciate a togliere argilla come mostrato nelle foto sotto. Se la testa emerge dal piano per 10 millimetri, togliete argilla fino a che il collo emerga dal piano per un massimo di 3 millimetri.

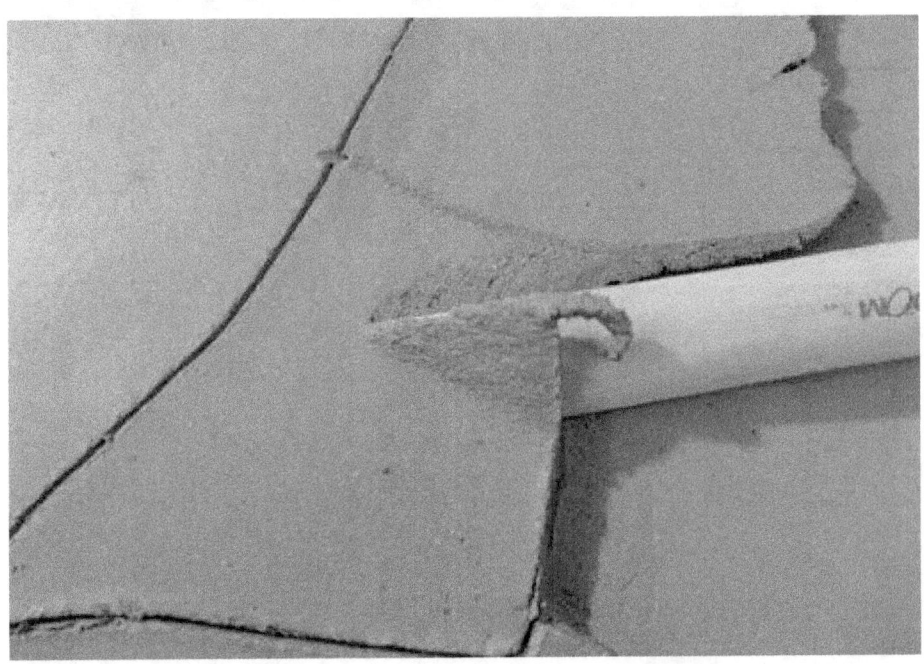

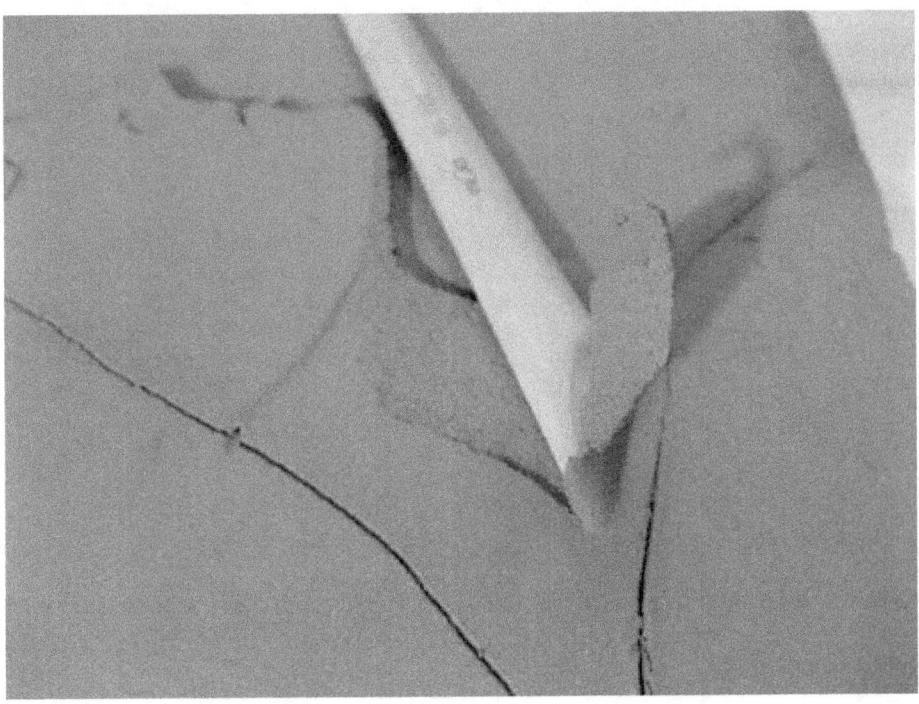

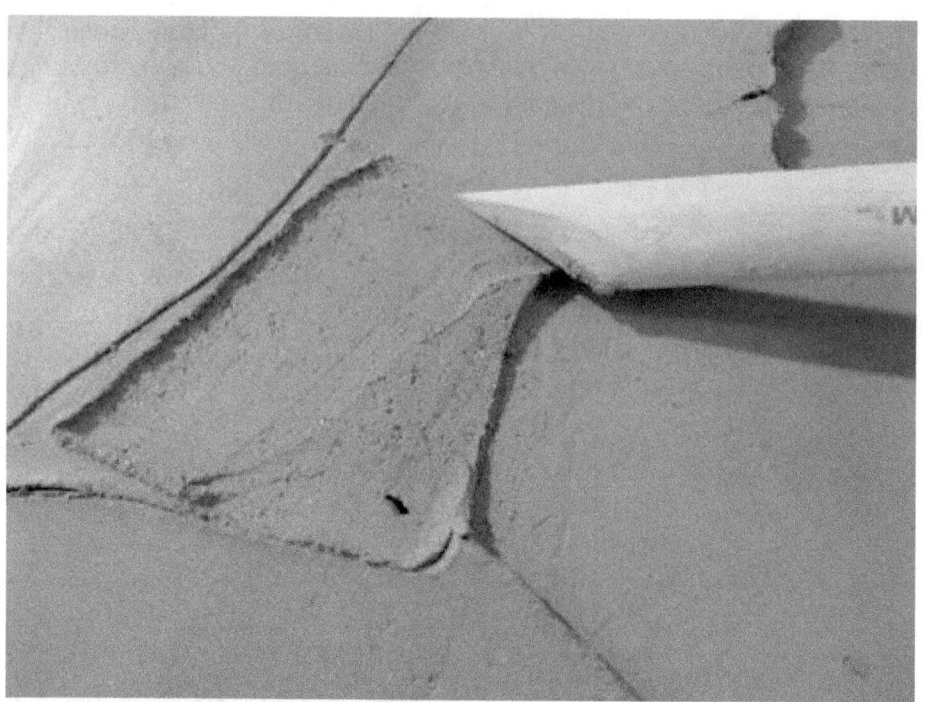

Subito dopo avere tolto argilla dal collo, togliamone altra al bordo della testa abbozzando la forma della nuca e dei capelli come si può vedere nelle foto sotto.

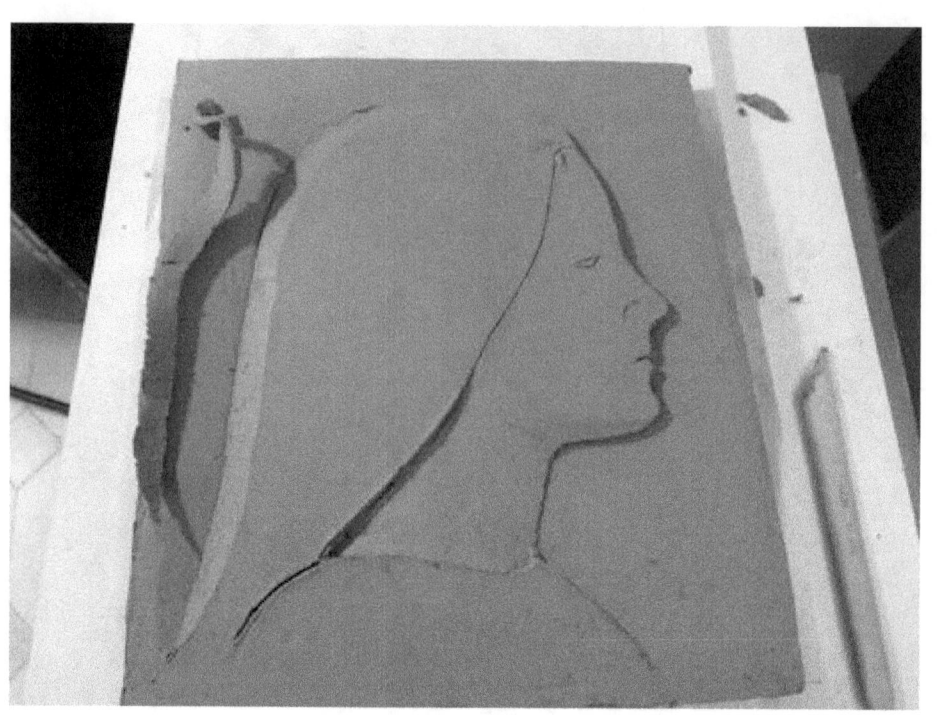
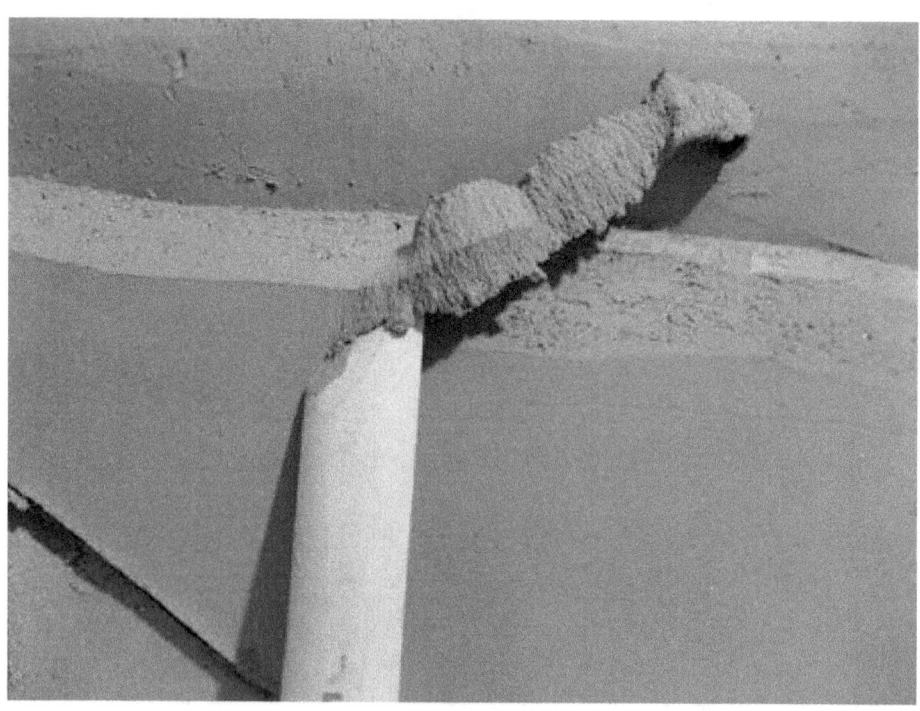

Terminate queste operazioni, passate alla prossima che consiste nel definire la forma della spalla e contestualmente la forma della maglia e la definizione del collo. Seguite le foto sotto.

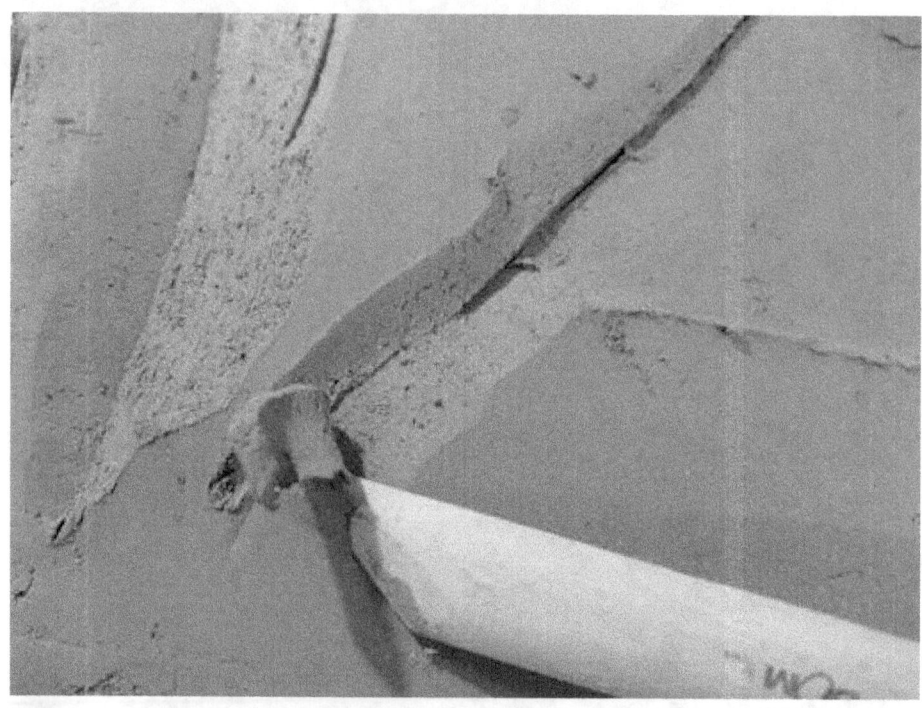

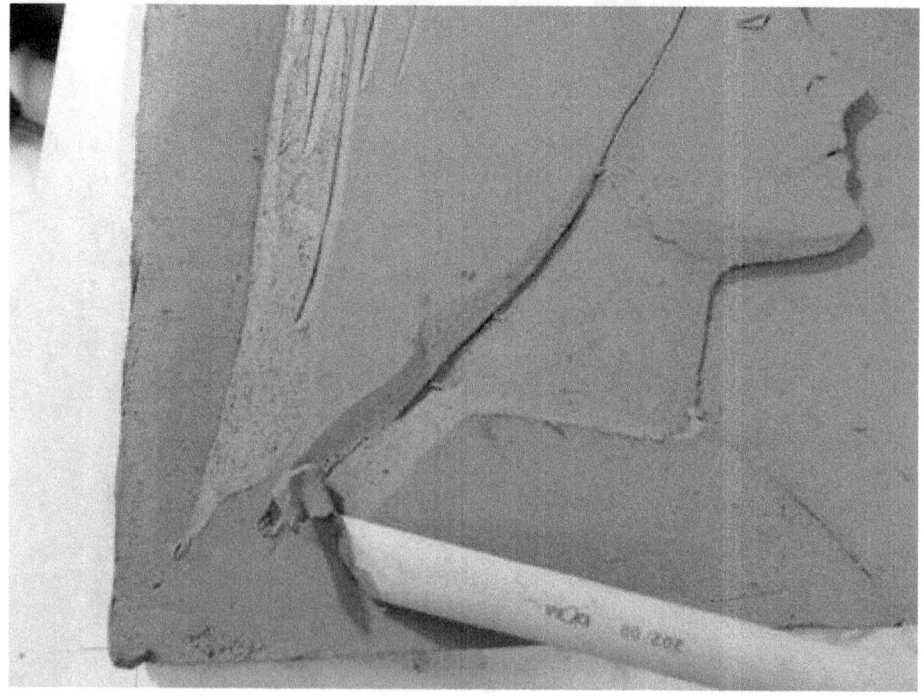

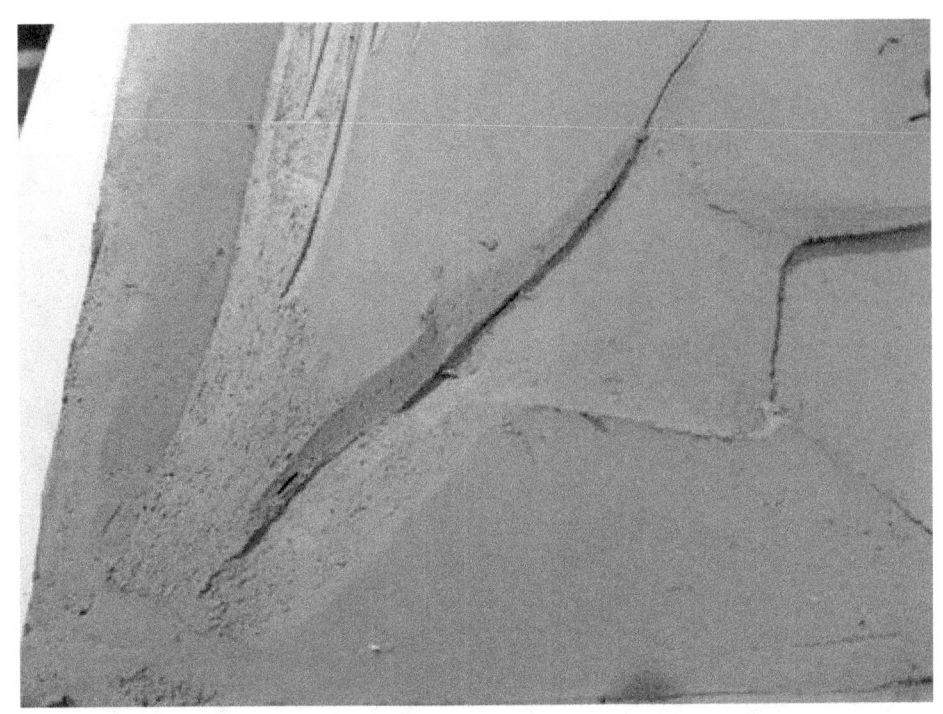
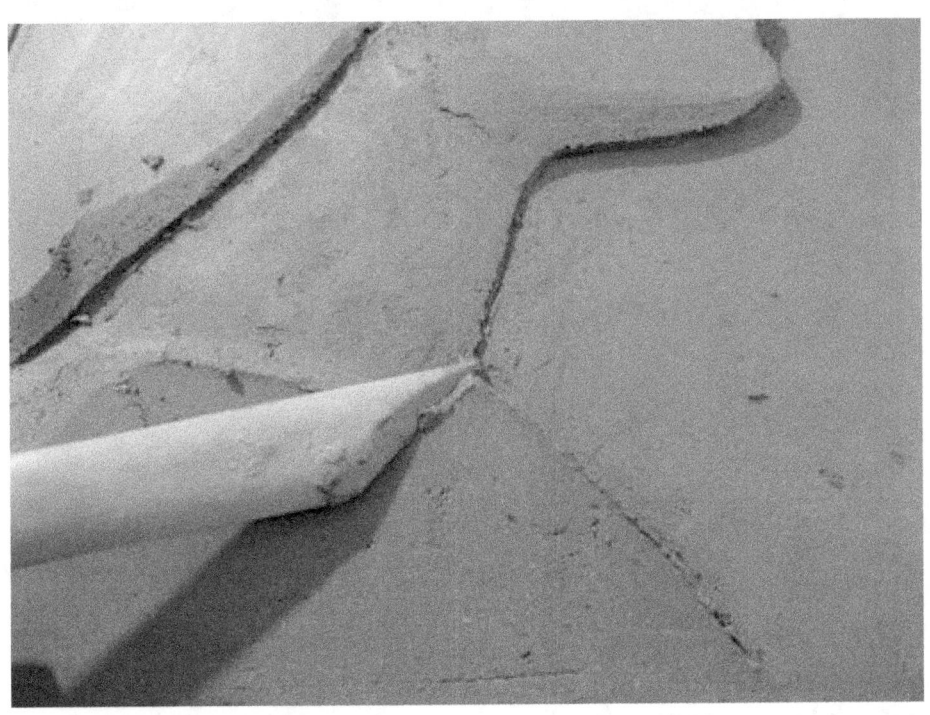

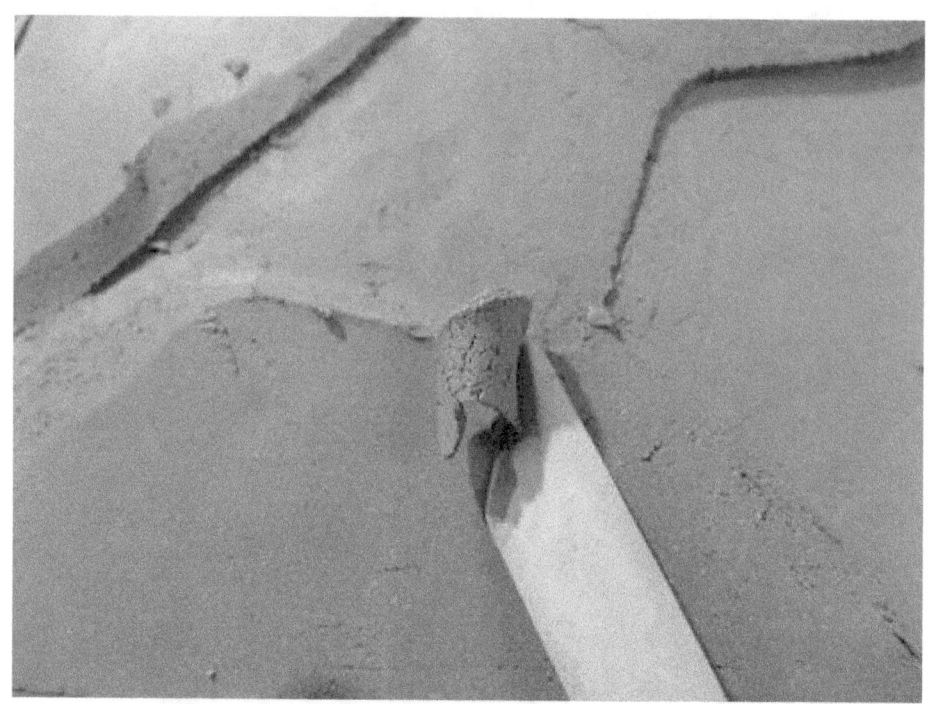

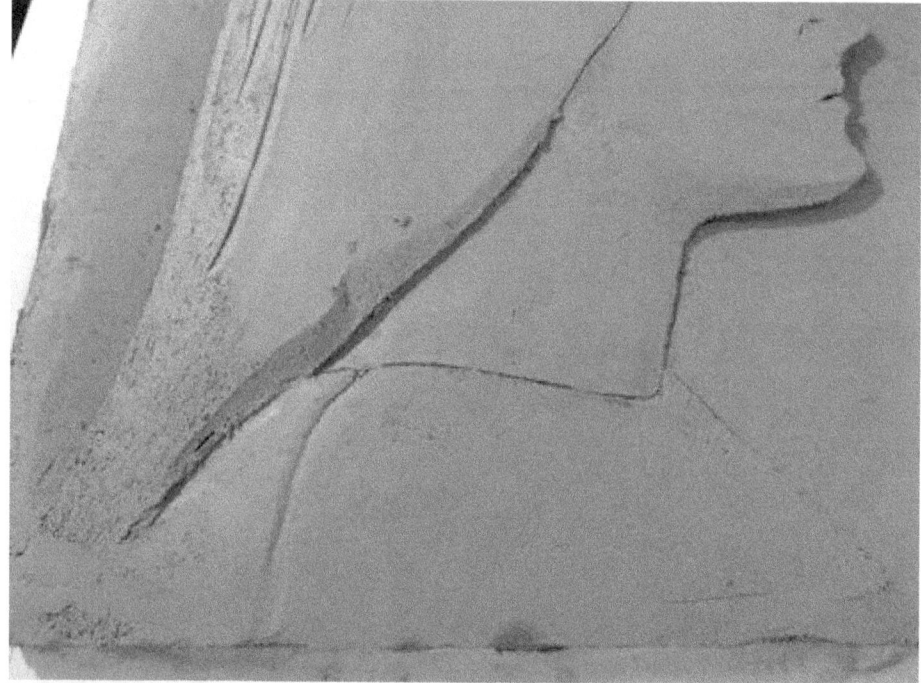

La spalla, lo zigomo e la parte centrale dei capelli sono le parti più alte del ritratto rispetto al piano di argilla. Ovviamente tutto si gioca su una differenza di spessore di alcuni millimetri e l'abilità di un bravo scultore

si basa proprio sulla capacità di ricreare le differenti profondità in pochi millimetri di spessore.

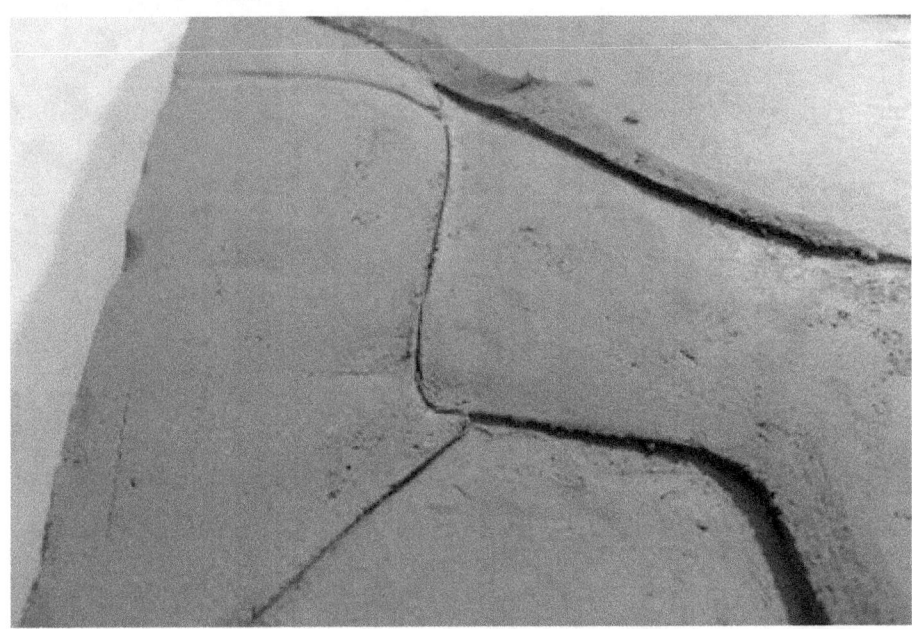

Noterete che durante la lavorazione le superfici risultano rugose. Ciò è dovuto alla presenza di chamotte amalgamata all'argilla (granelli di argilla cotta e macinata che rendono la levigatura più difficoltosa).

Non appena definiti spalla e collo, passate ad abbozzare sommariamente i capelli, come mostrano le foto seguenti.

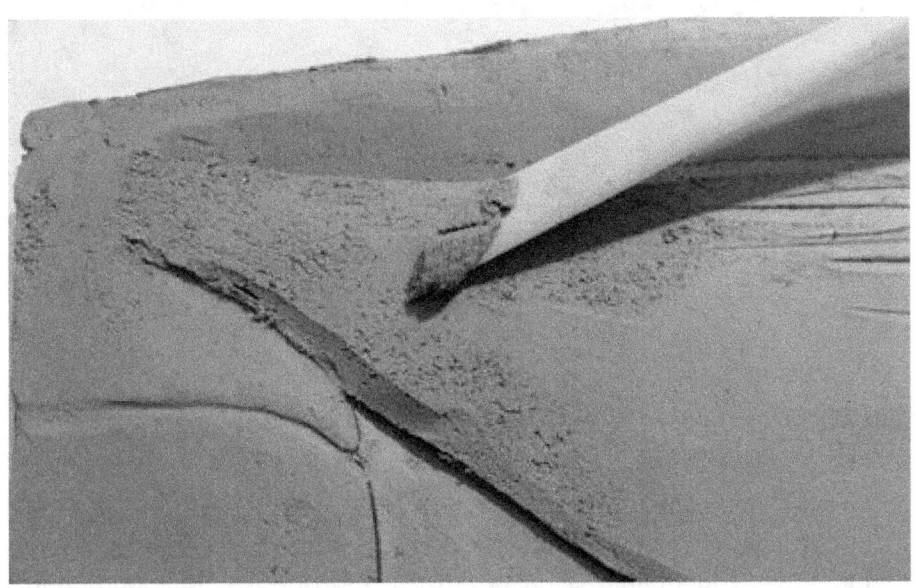

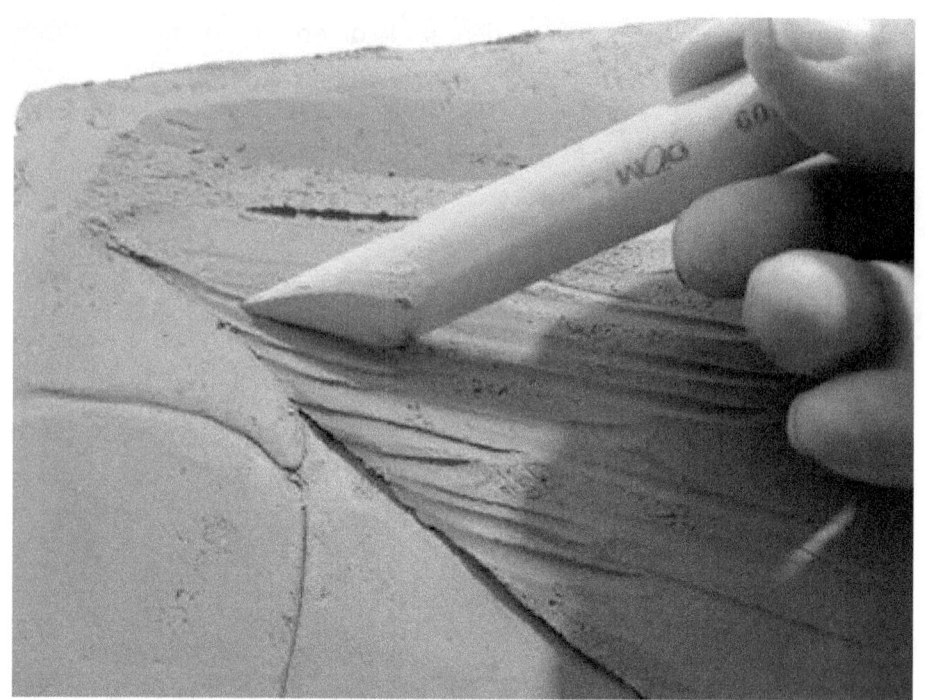

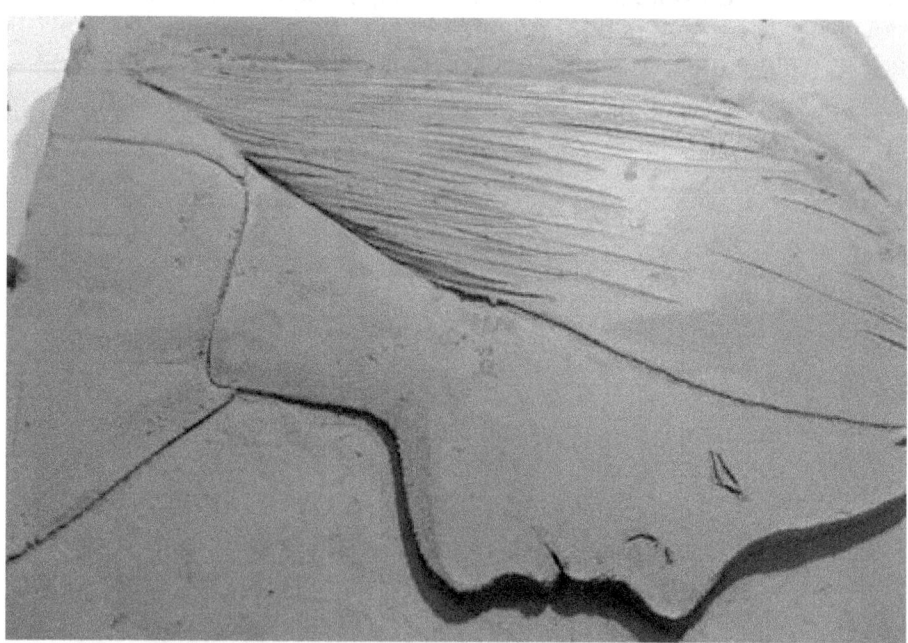

Nella foto sopra potete vedere che i capelli sono appena accennati e le superfici del collo e della spalla non sono ancora perfettamente levigate. Con la definitiva levigatura si andranno a definire anche i muscoli del collo.

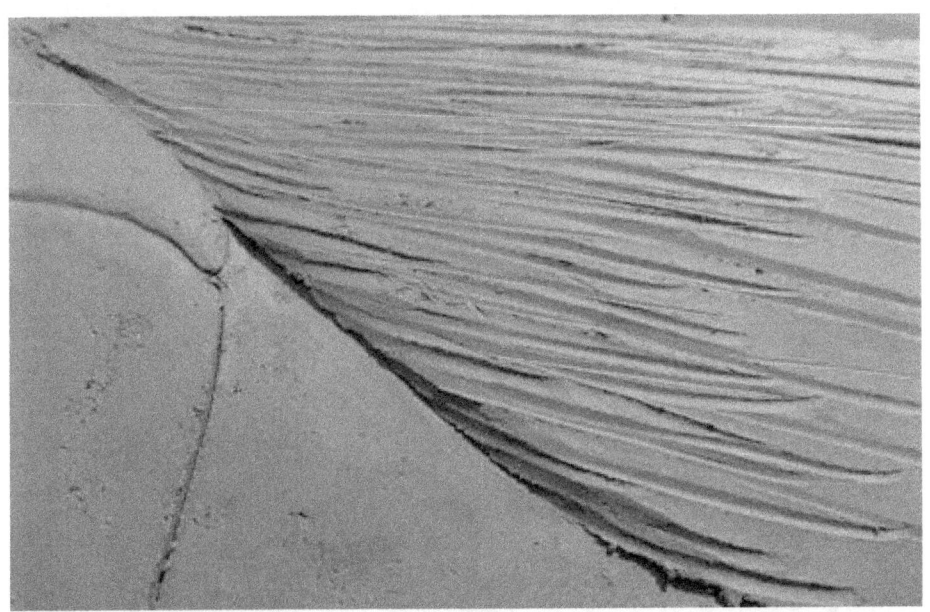

Ora è il momento di affrontare il compito più importante e impegnativo e cioè mettere mano al viso. Tuttavia non vi preoccupate: seguendo le foto e i suggerimenti che seguono riuscirete perfettamente.

Nella foto sopra ho tracciato una linea provvisoria che parte dal sopracciglio e scende fino al mento per indicare che tutto ciò che risulta

alla sua destra va abbastato togliendo argilla, come si può vedere nelle foto successive.

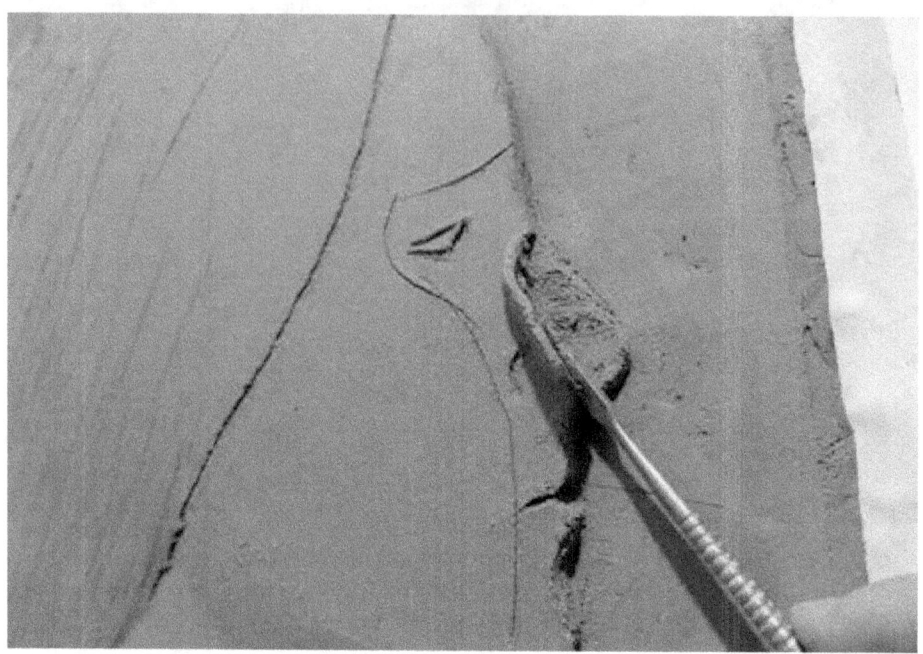

Iniziate a togliere argilla in corrispondenza del naso.

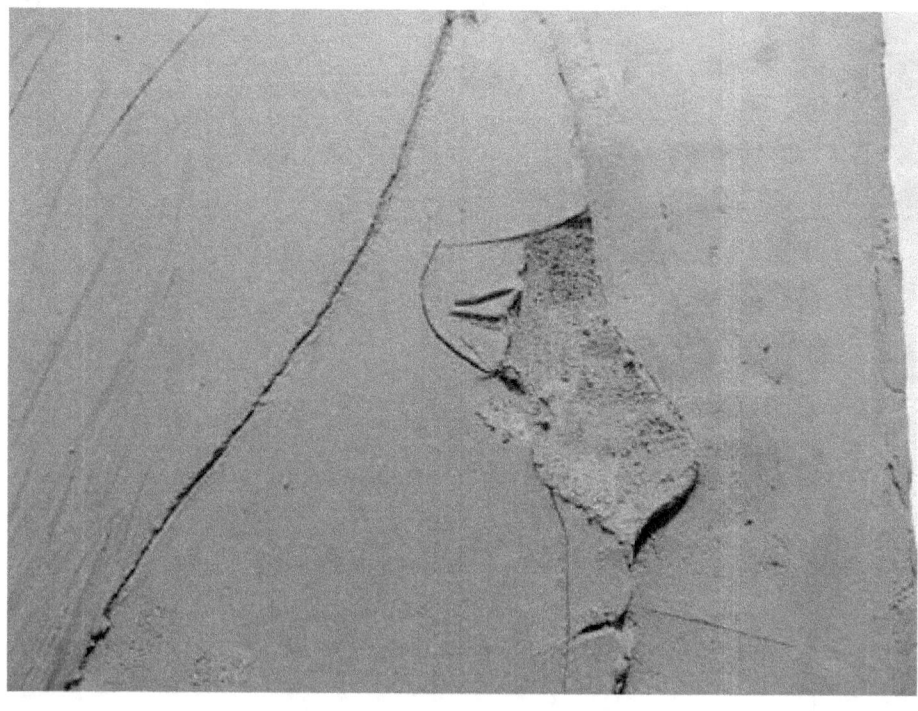

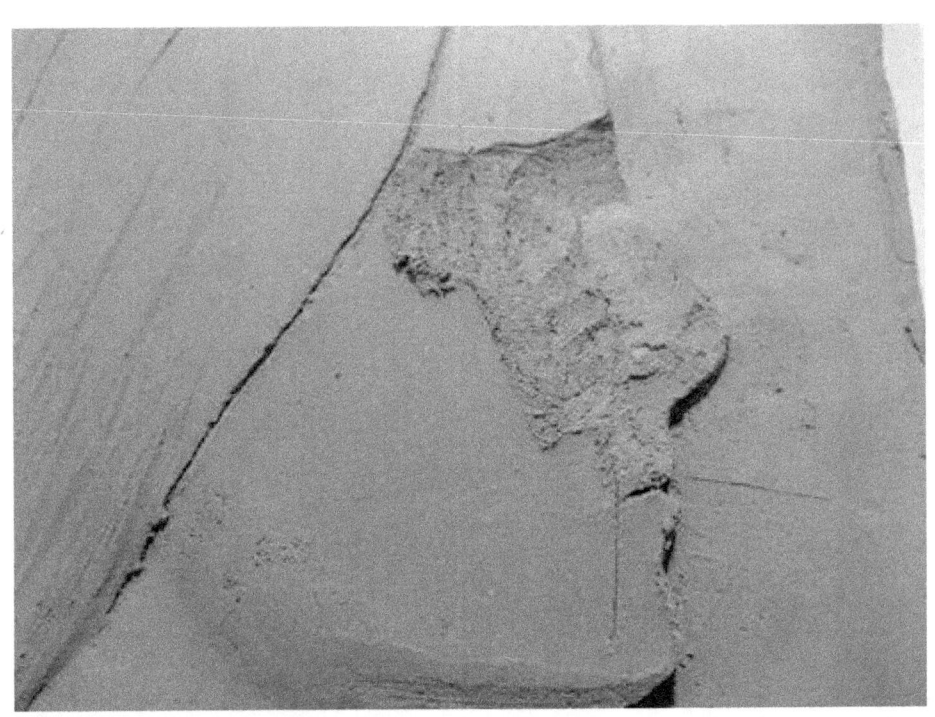

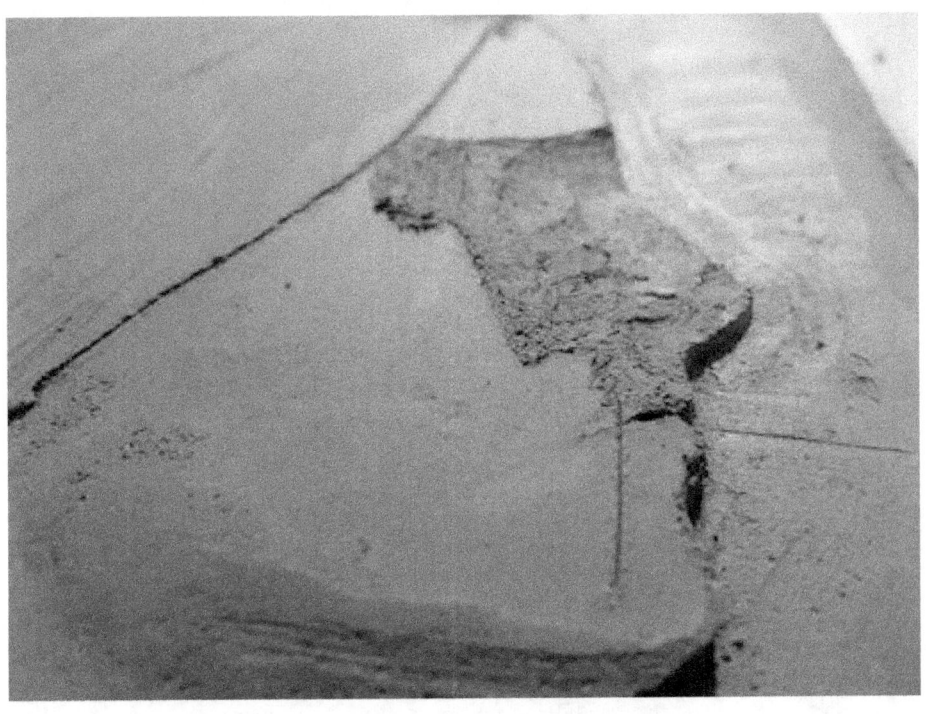

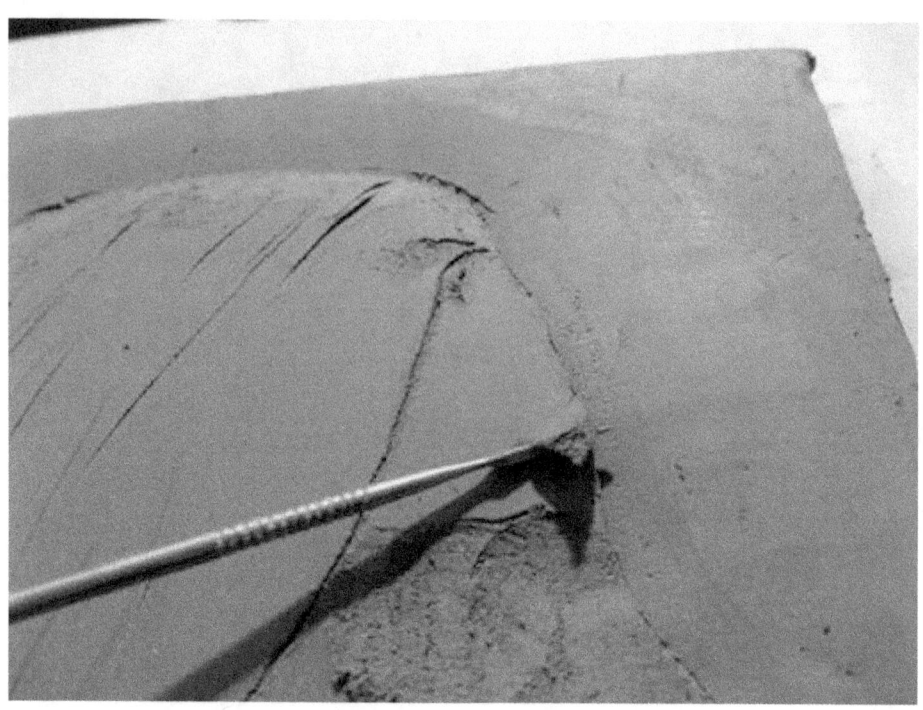

Togliete argilla in corrispondenza del bordo della fronte.

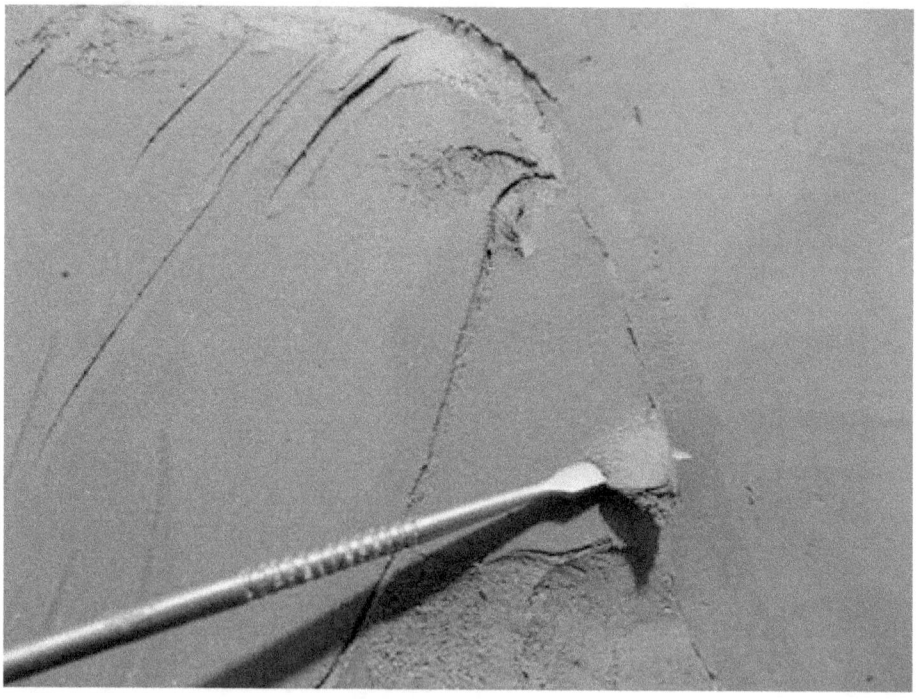

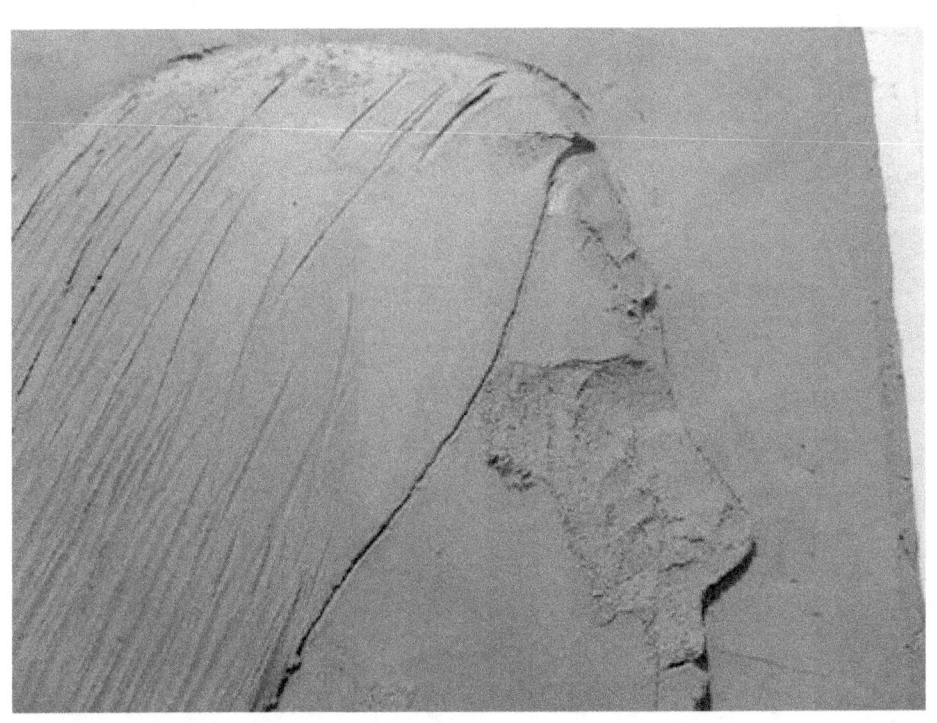
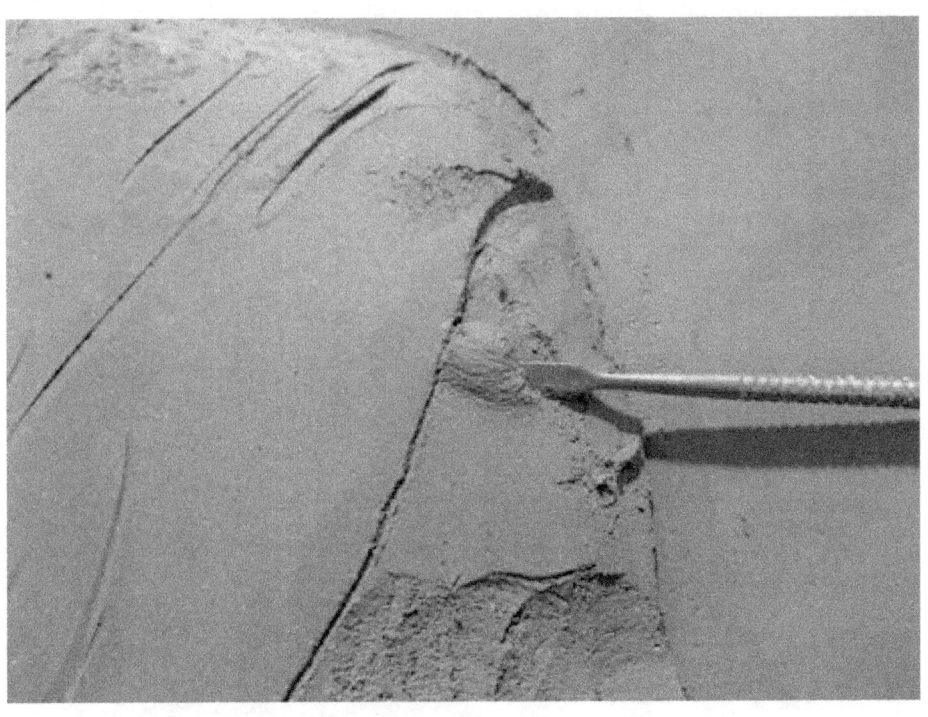

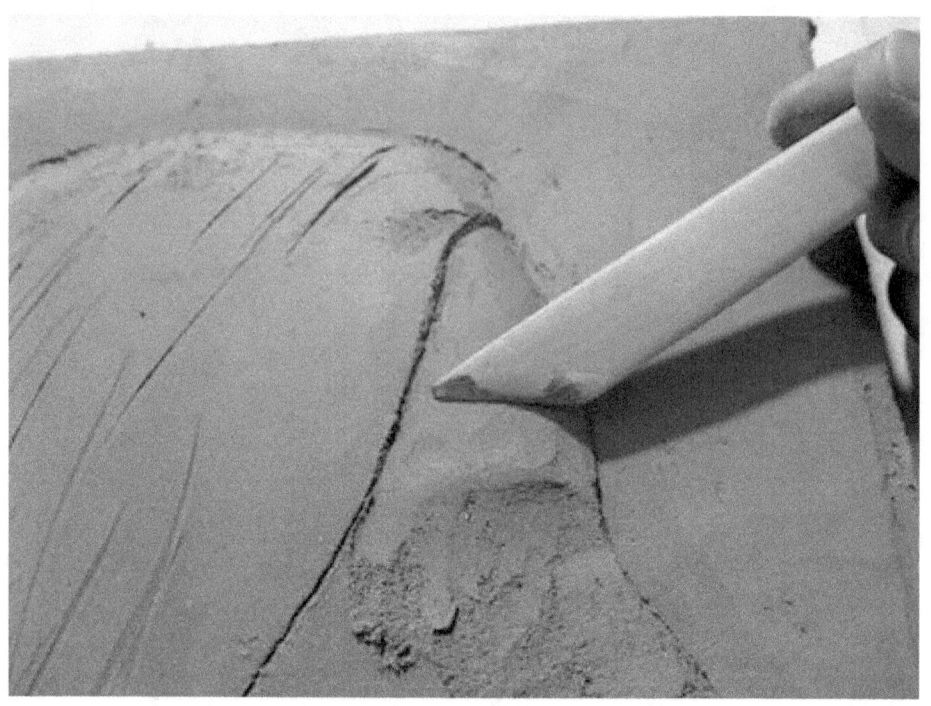

Togliete argilla anche in corrispondenza della linea di confine tra i capelli e il viso: abbassate per circa un millimetro

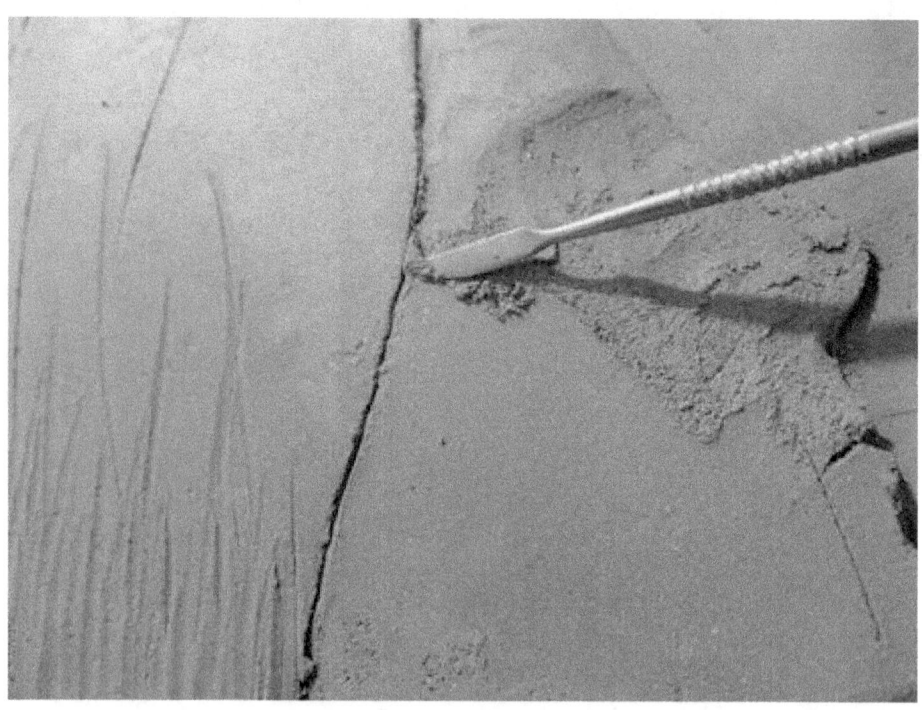

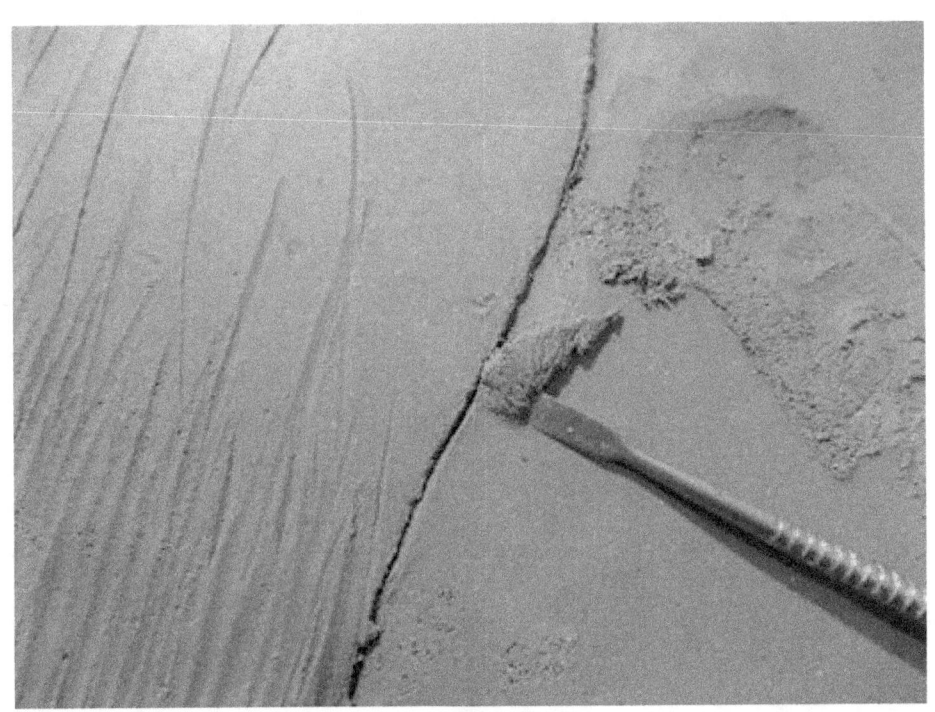

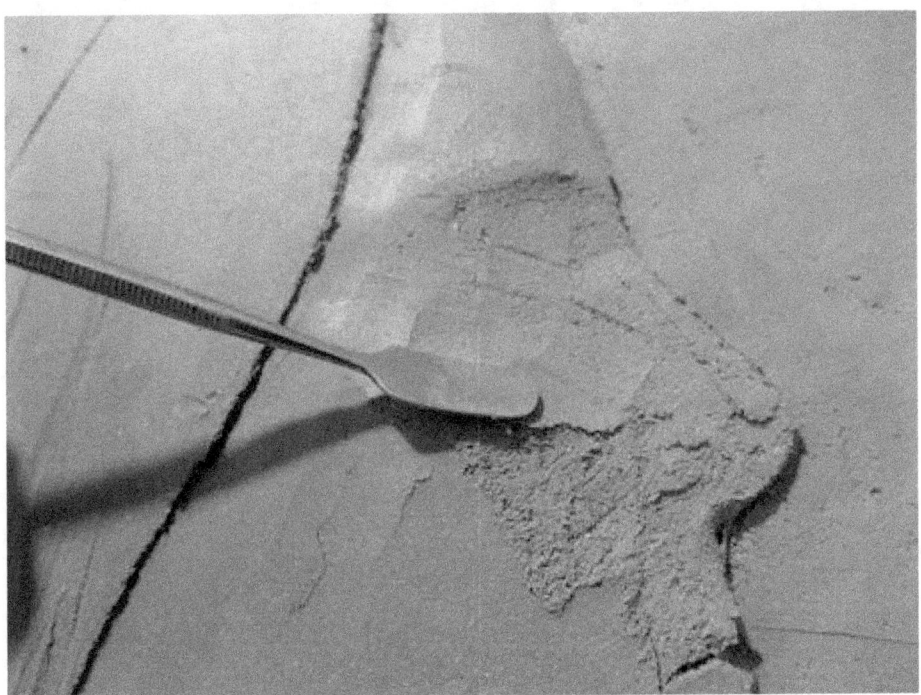

Lo zigomo, invece, è una della parti più alte di tutto il ritratto.

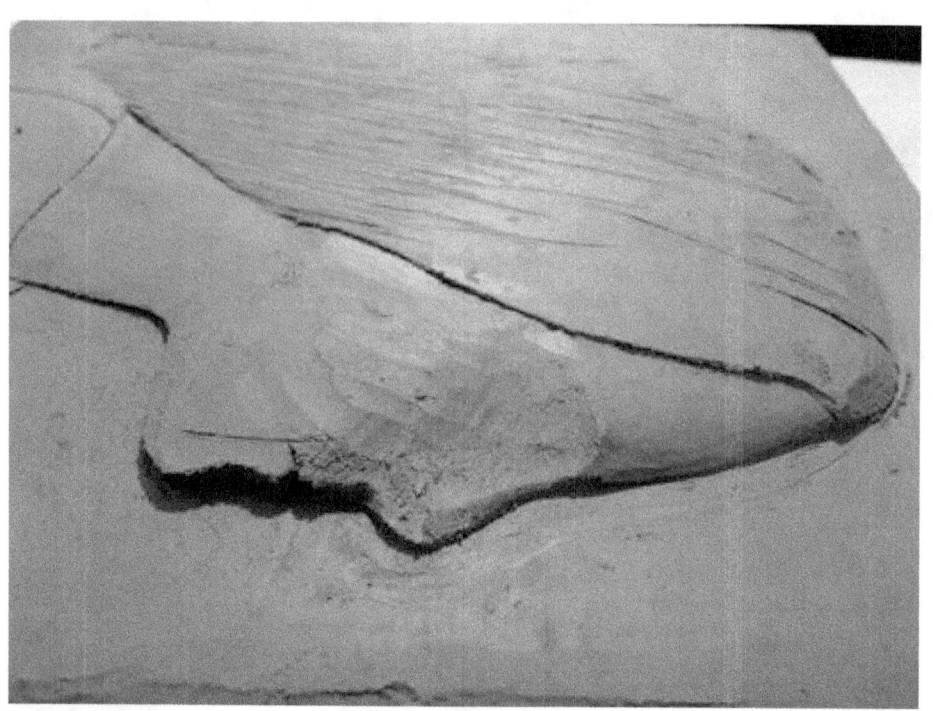

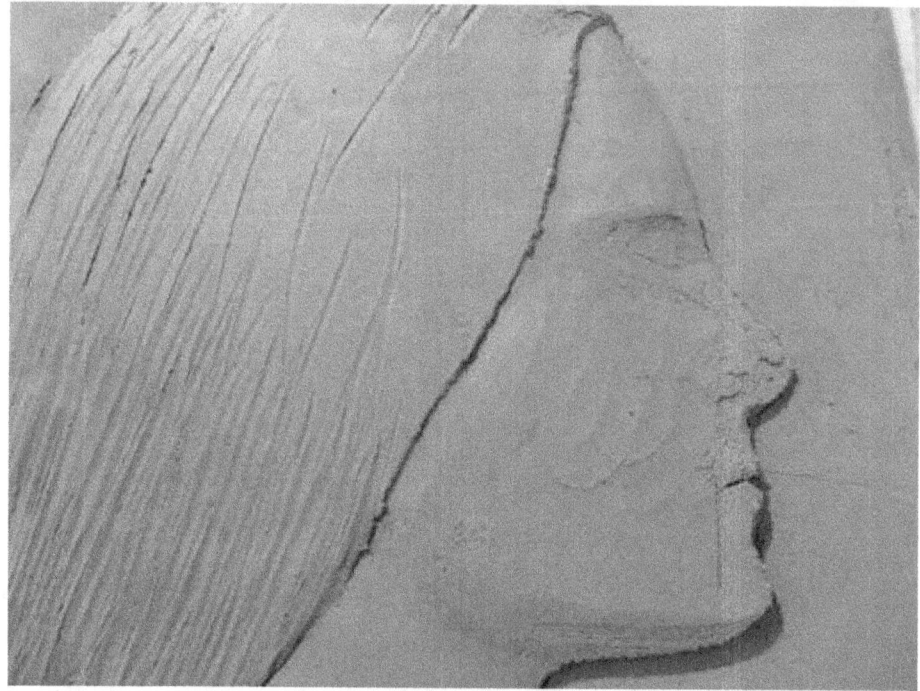

A questo punto sono abbozzati fronte, sopracciglio e zigomo.

Passiamo ora a modellare mento e bocca, come visibile nelle foto seguenti.

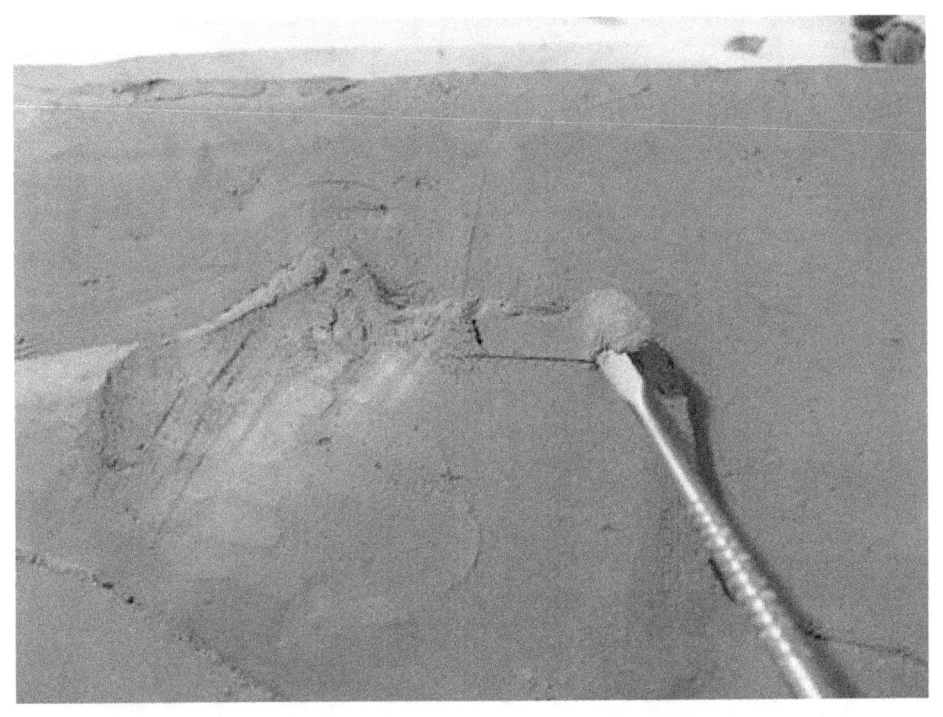
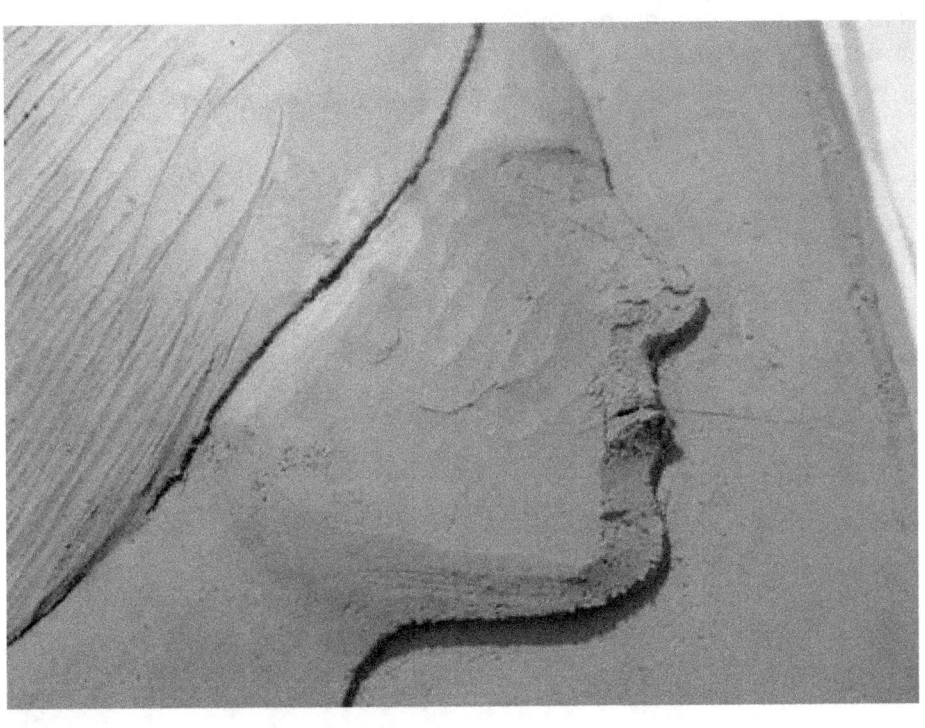

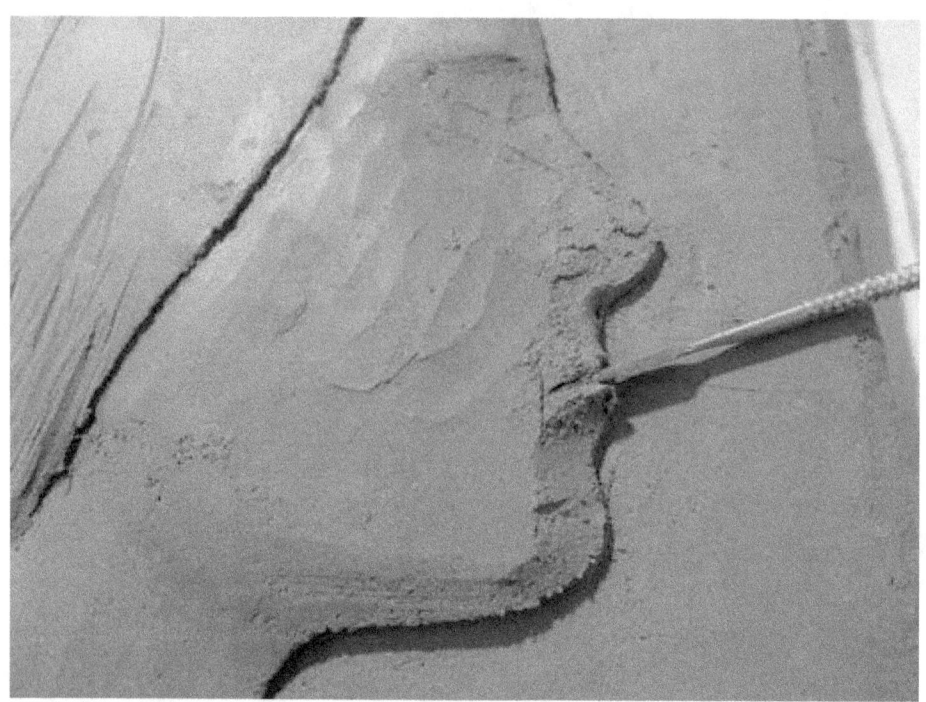

Prima di affrontare i particolari della bocca, verifichiamone la corretta misura con il compasso, confrontando le misure osservate nella foto con quelle nell'argilla.

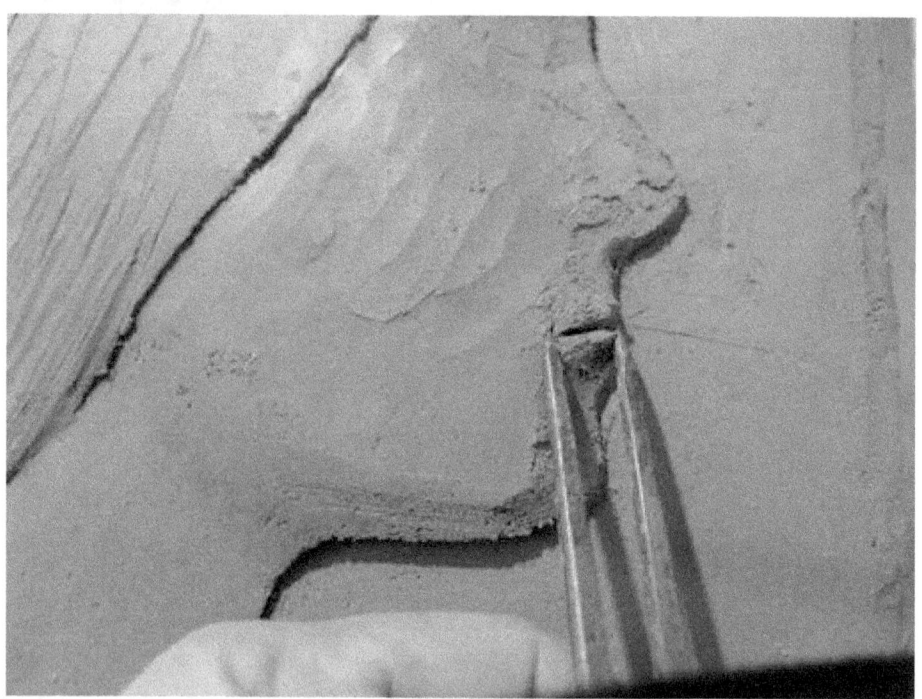

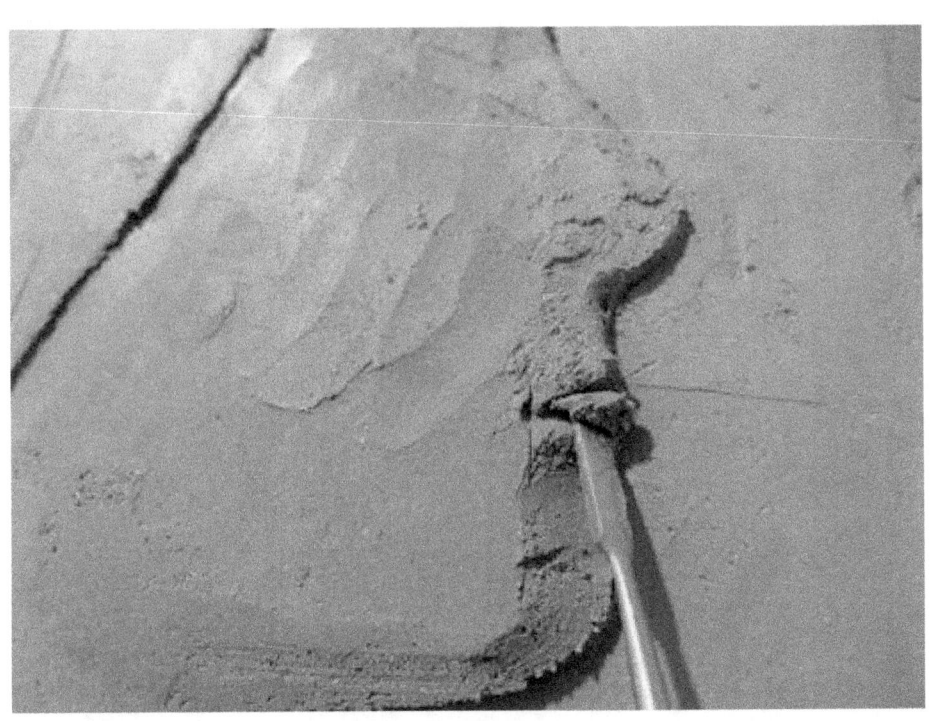

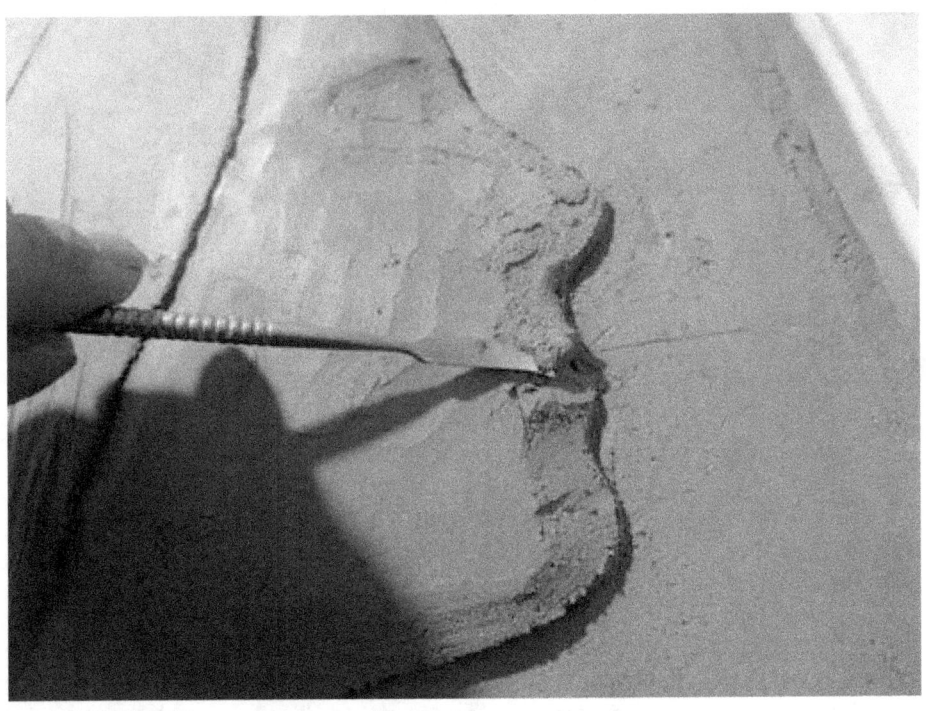

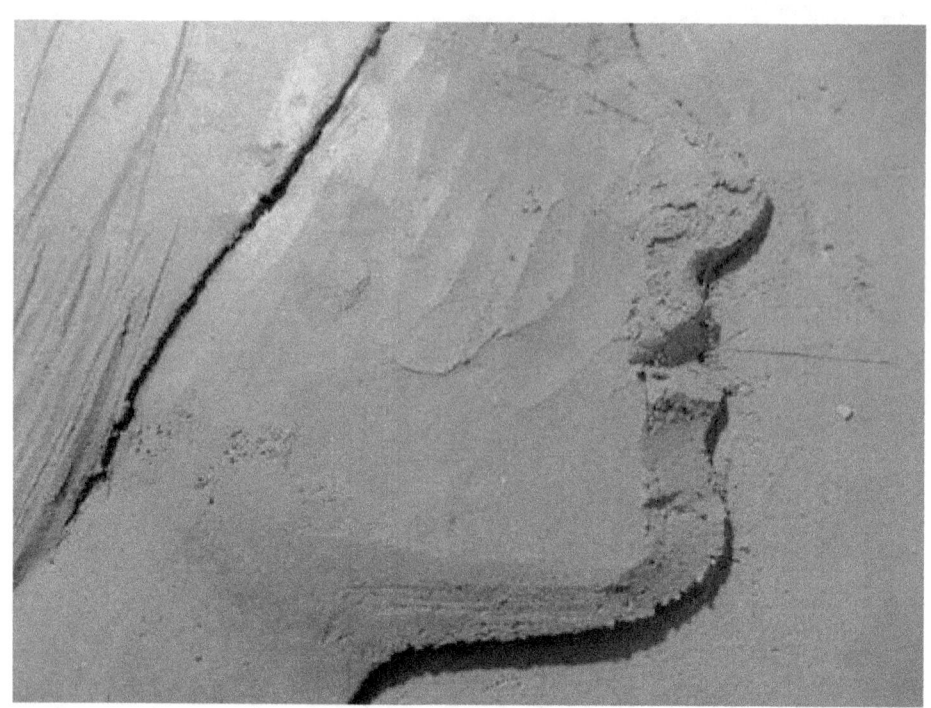

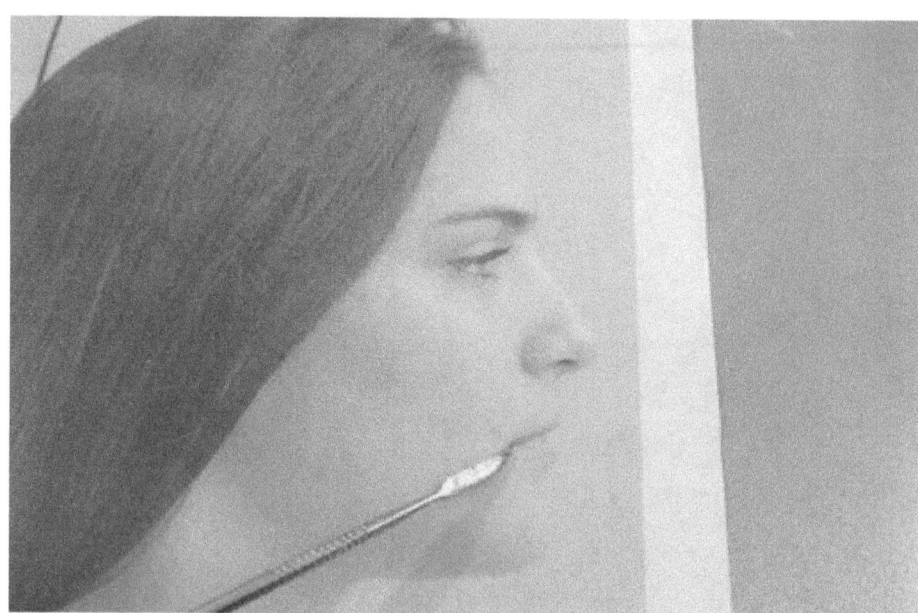

Nella foto sopra la spatola indica un punto in cui il labbro superiore e quello inferiore si uniscono. In tale zona è sempre presente un avvallamento che è diverso a seconda dell'età e del sesso del soggetto.

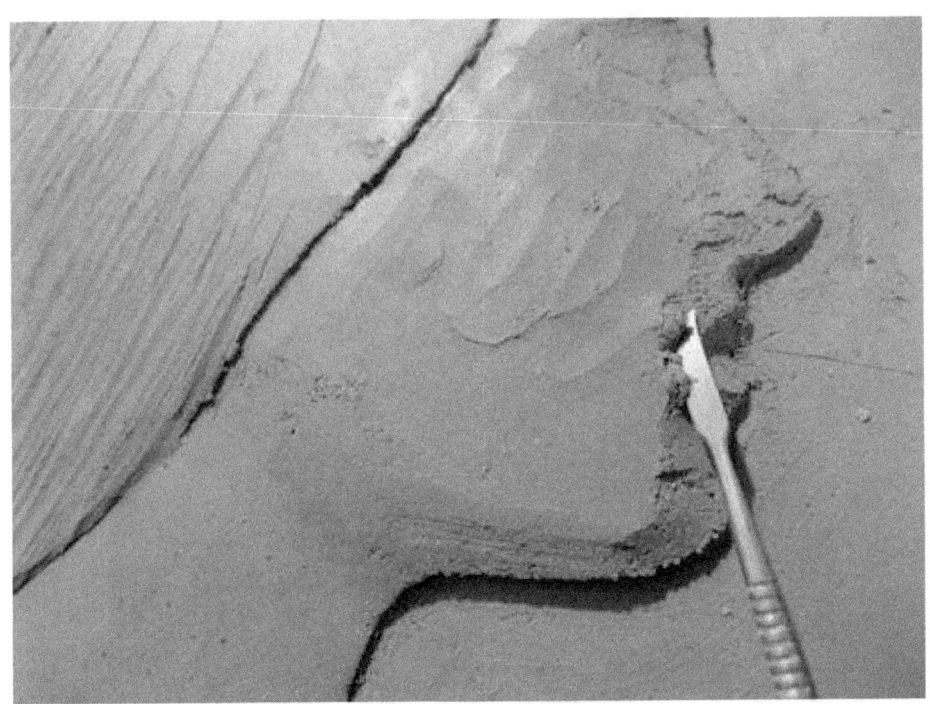
Togliete un po' di argilla all'incrocio delle labbra.

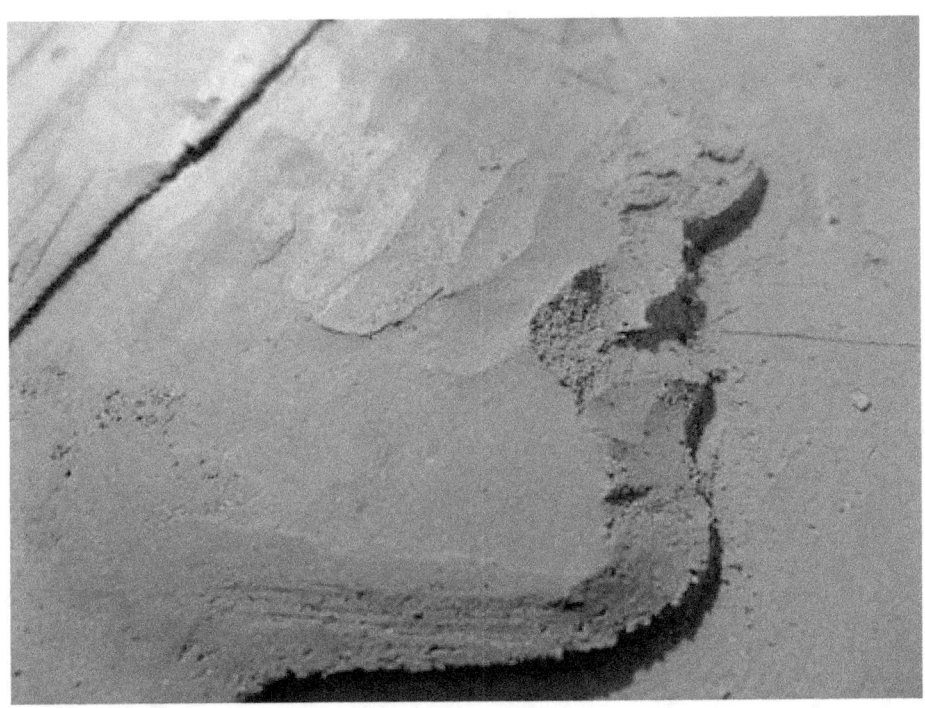

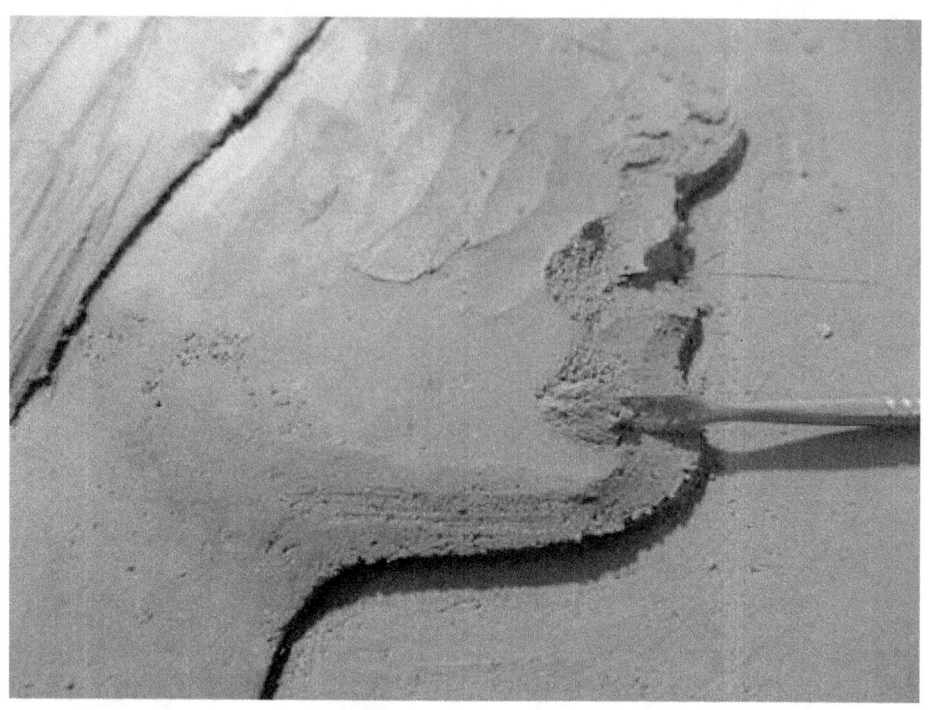

Definite maggiormente il mento come mostrato nelle foto seguenti.

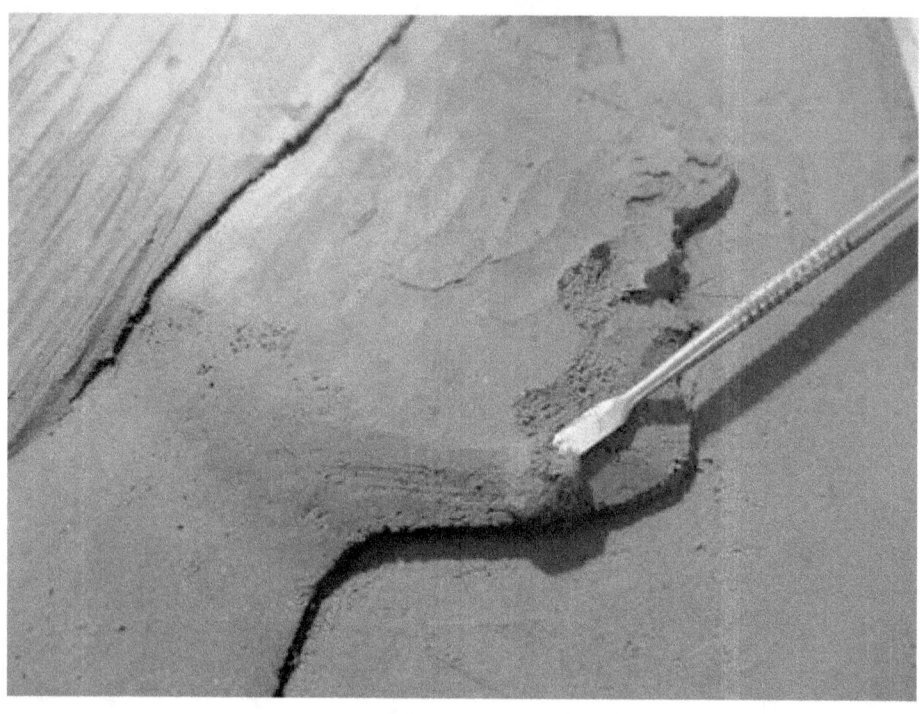

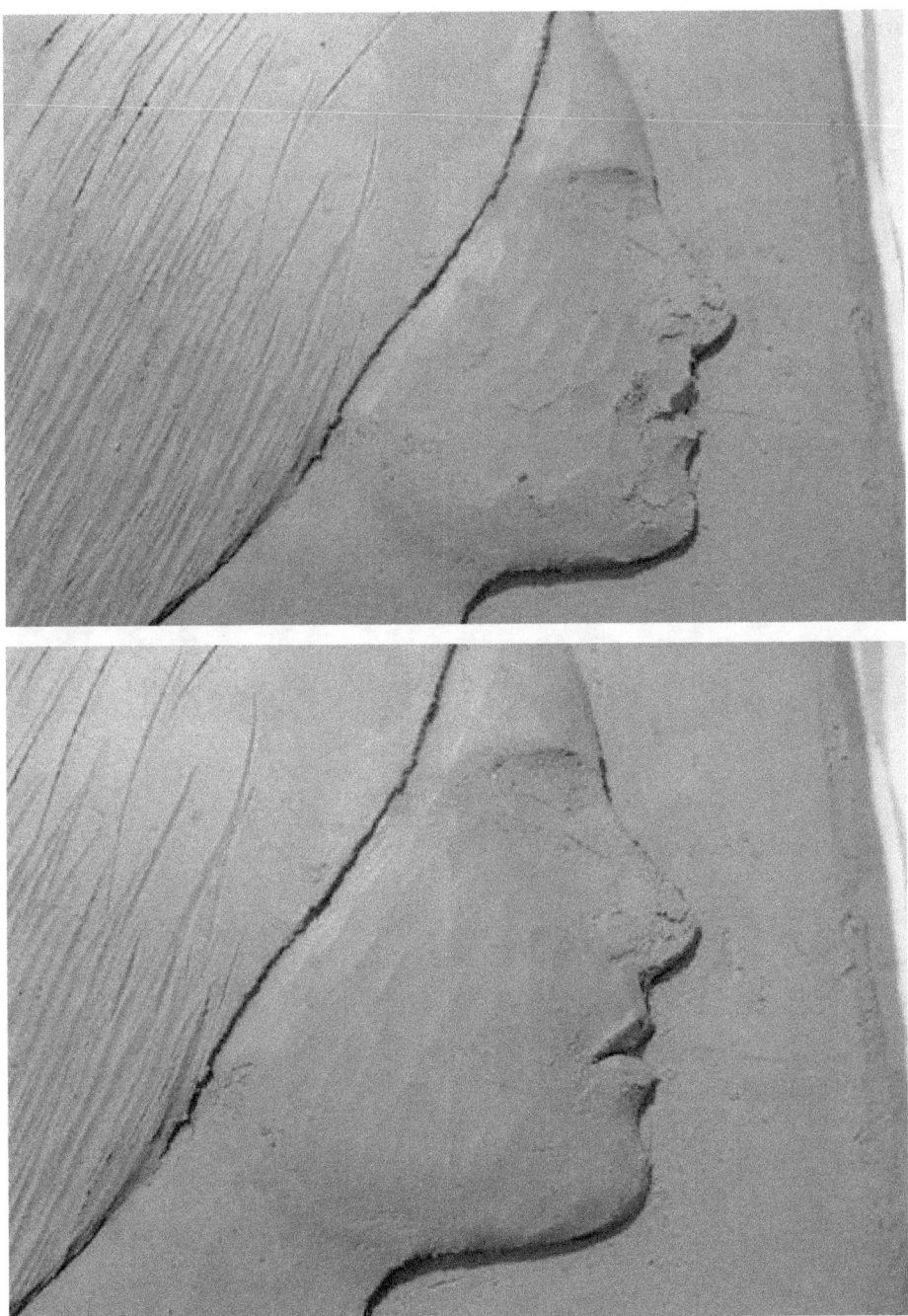

Definite in maniera più precisa le labbra. Per facilitare questa operazione, confrontate le labbra della foto con quelle che state

modellando.

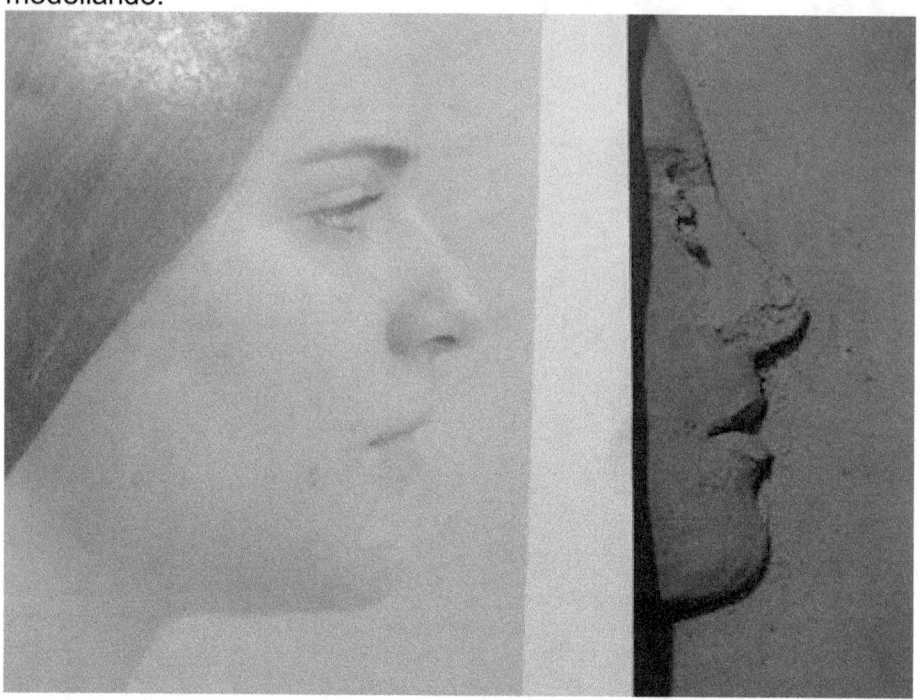

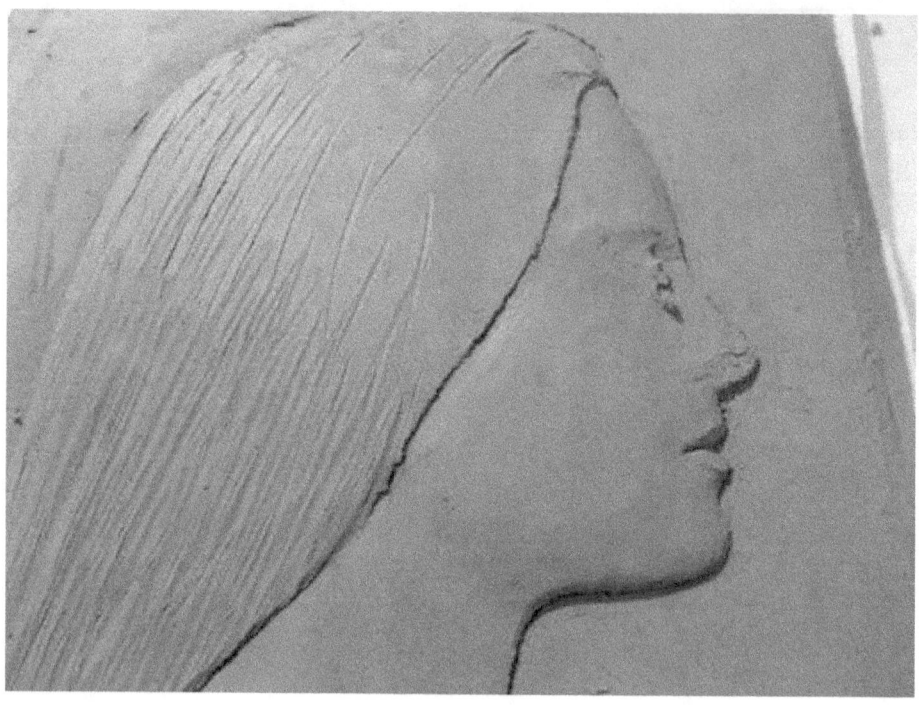

A questo punto del lavoro guance, mento, zigomo e fronte hanno raggiunto la forma quasi definitiva.

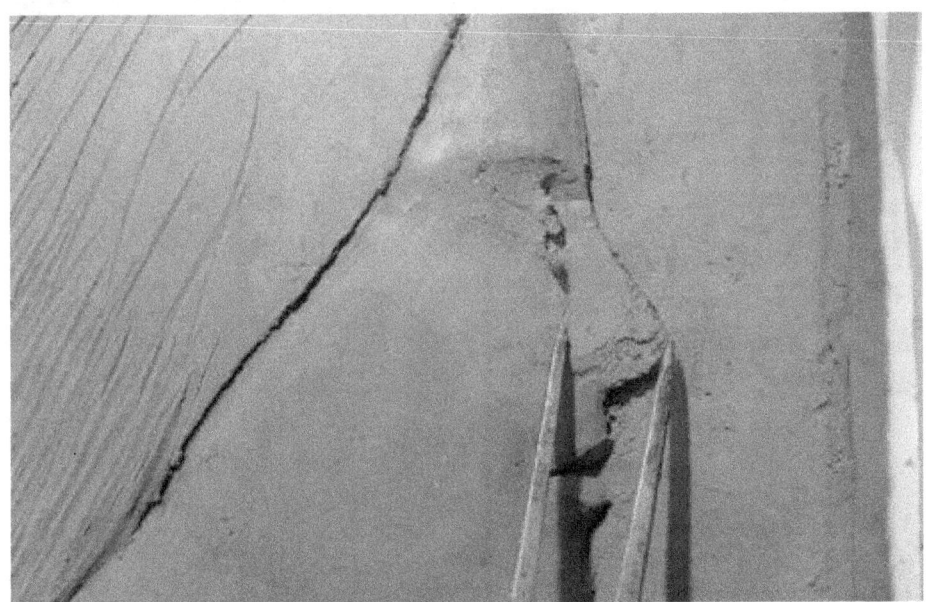

Passiamo alla modellazione del naso. Prima di mettere mano alla spatola, verificate con il compasso le giuste dimensioni e posizione rispetto agli altri elementi anatomici.

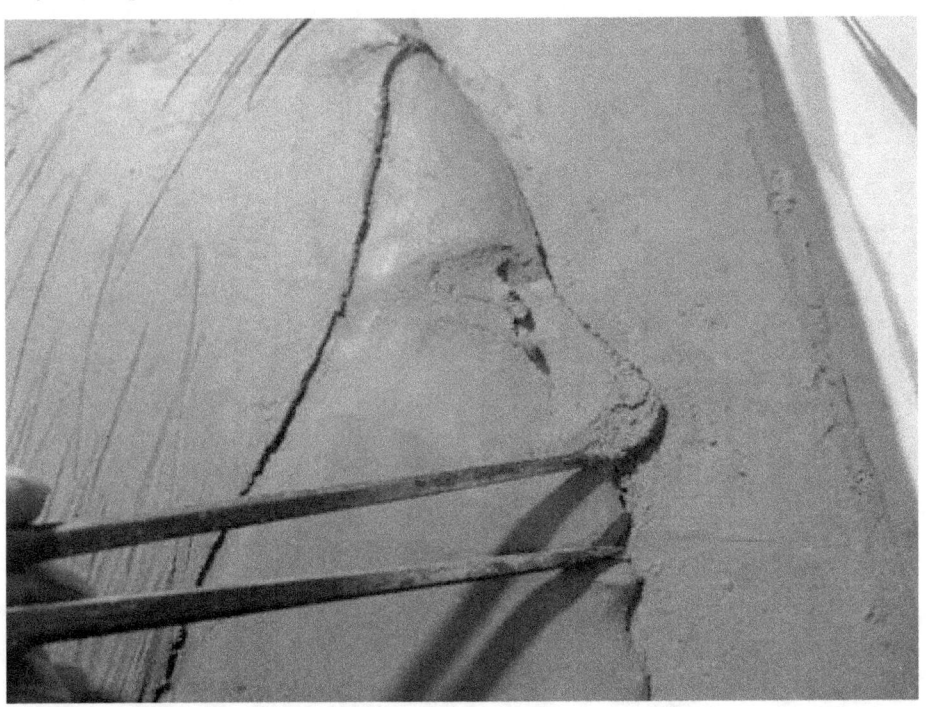

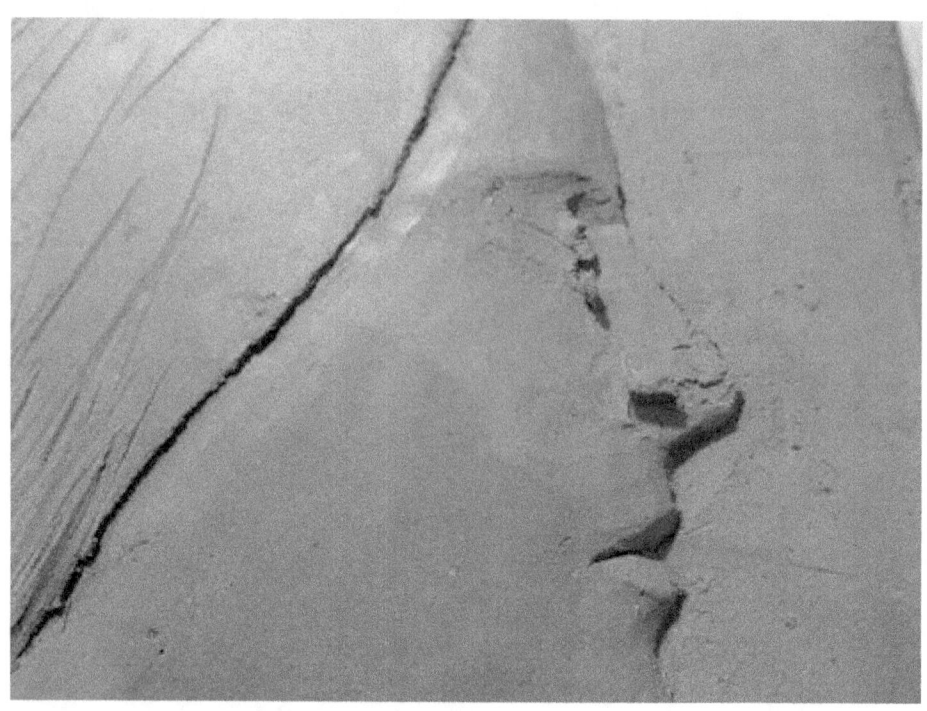

Il naso risulta una delle parti più basse di tutto il ritratto, mentre la narice sarà circa un millimetro più alta del naso. Seguite le foto sotto.

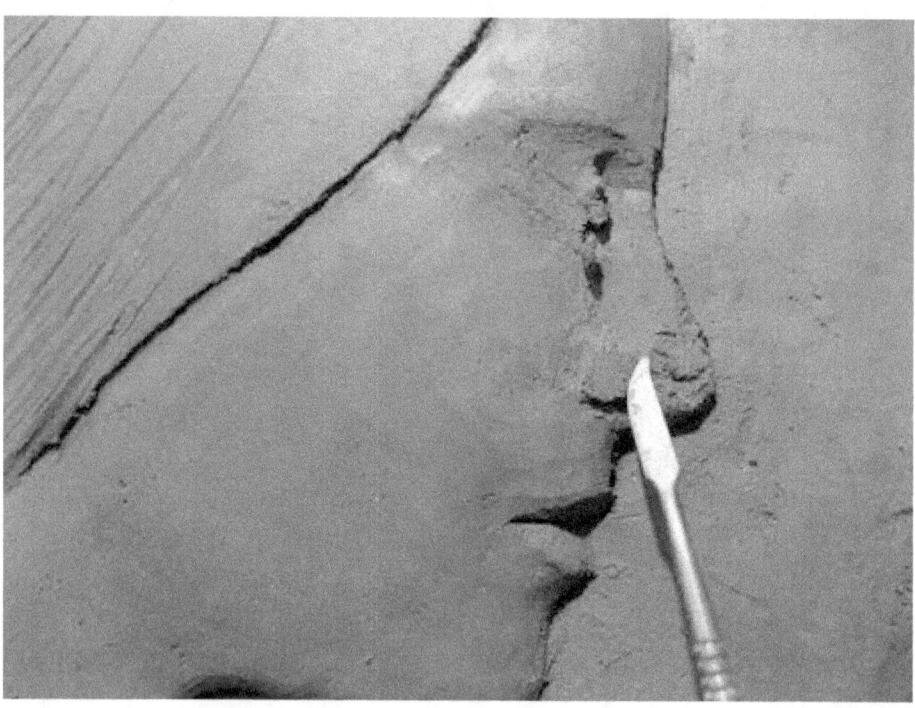

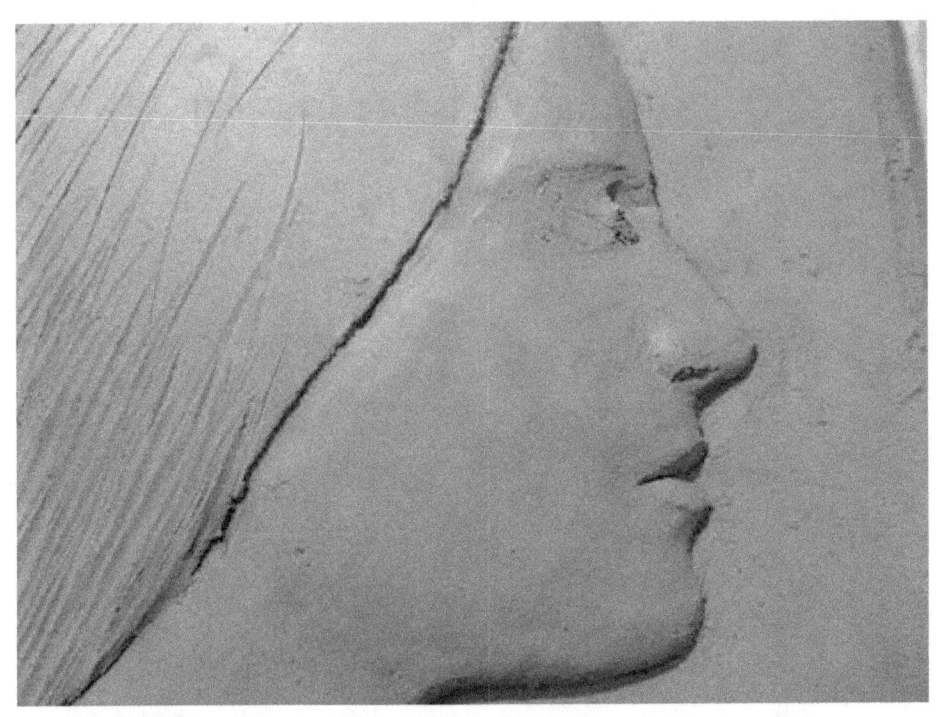

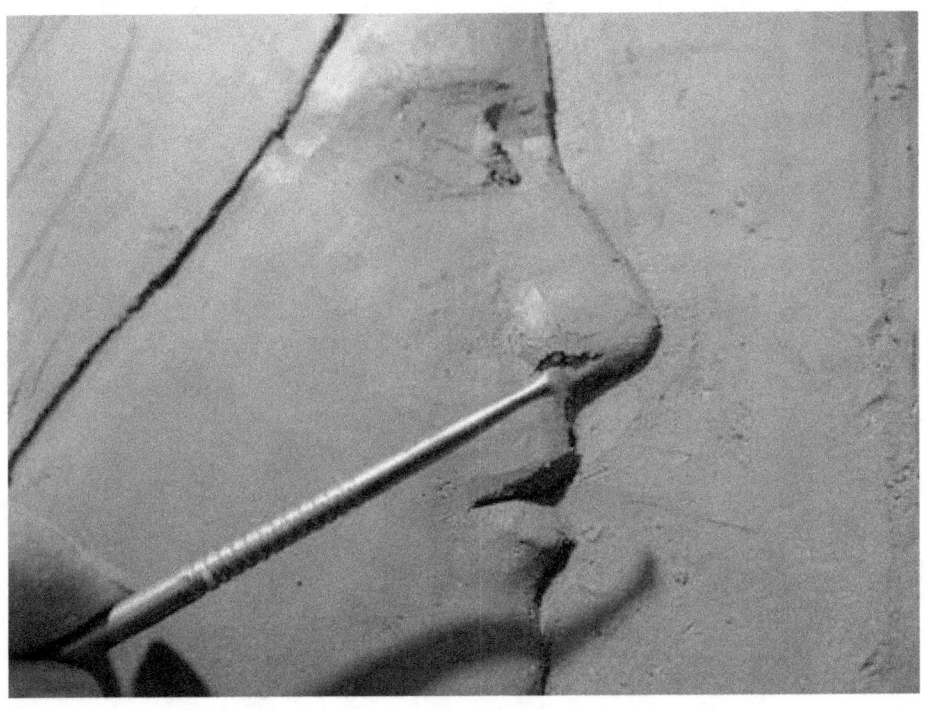

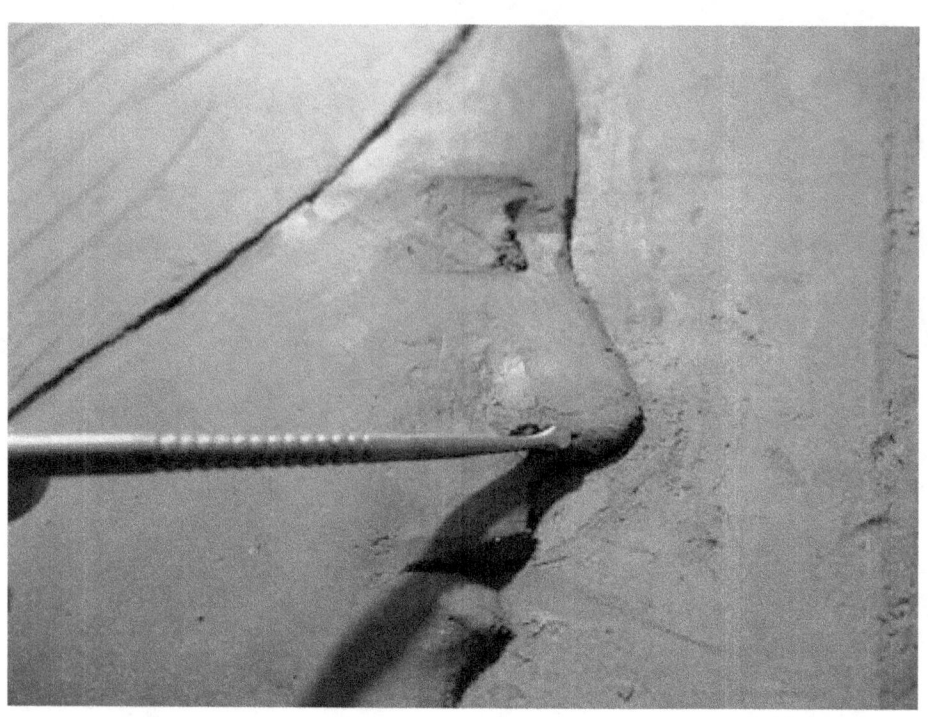

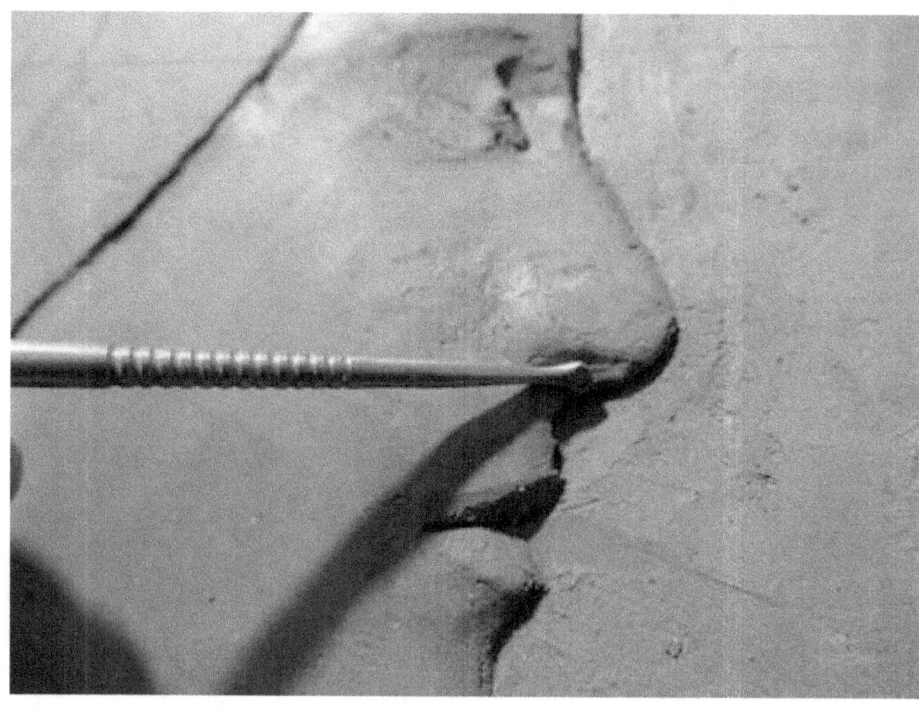

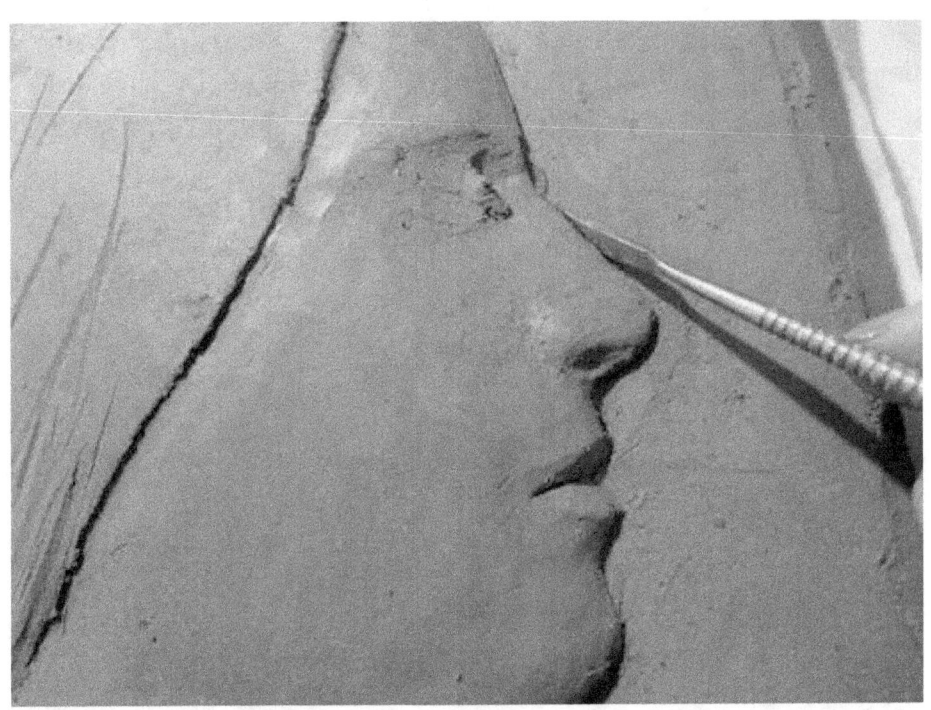

Definite bene i contorni del naso.

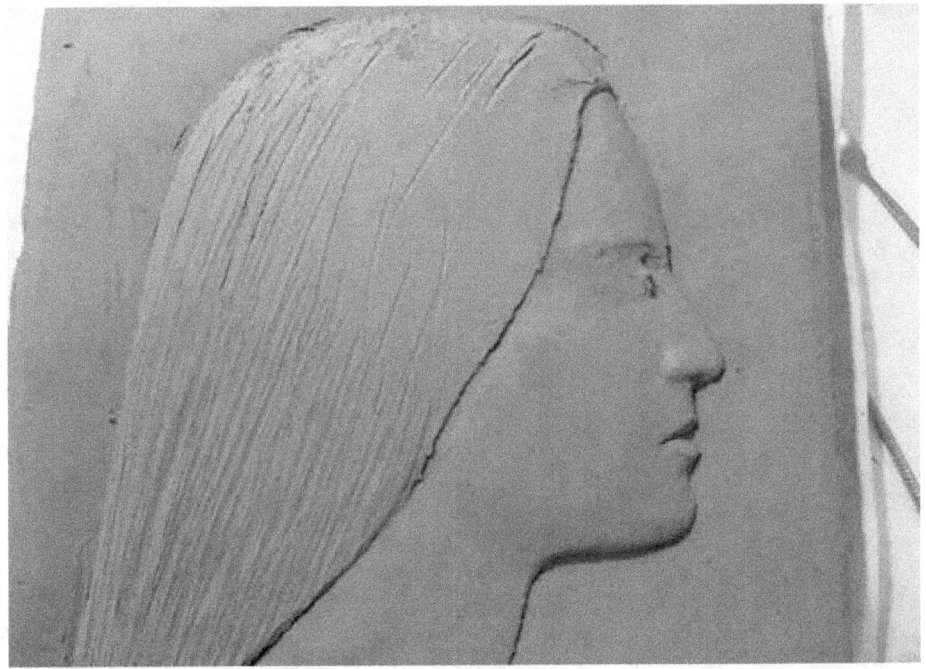

Come avete fatto per la bocca, confrontate il naso appena modellato con la foto per raggiungere la massima verosimiglianza. Fate

attenzione al profilo del naso, infatti nel ritratto di fianco questo è determinante.

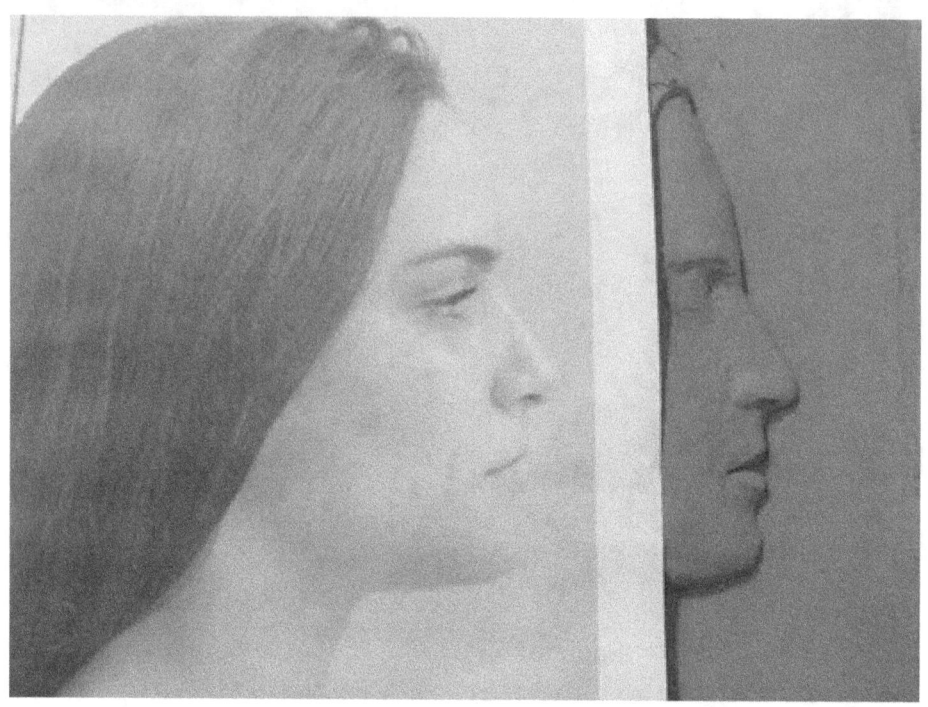

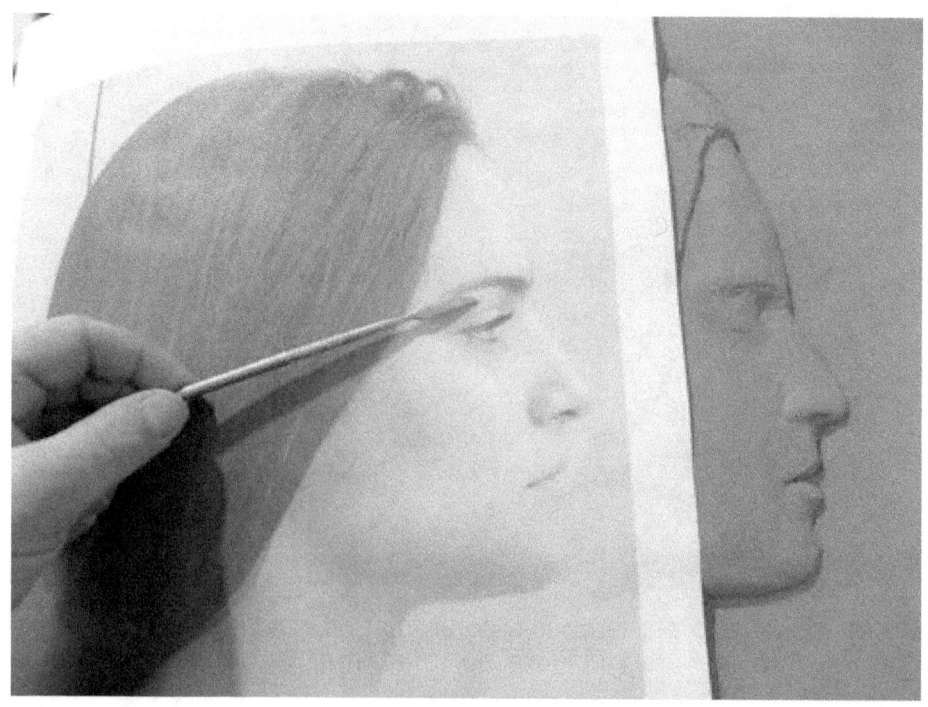

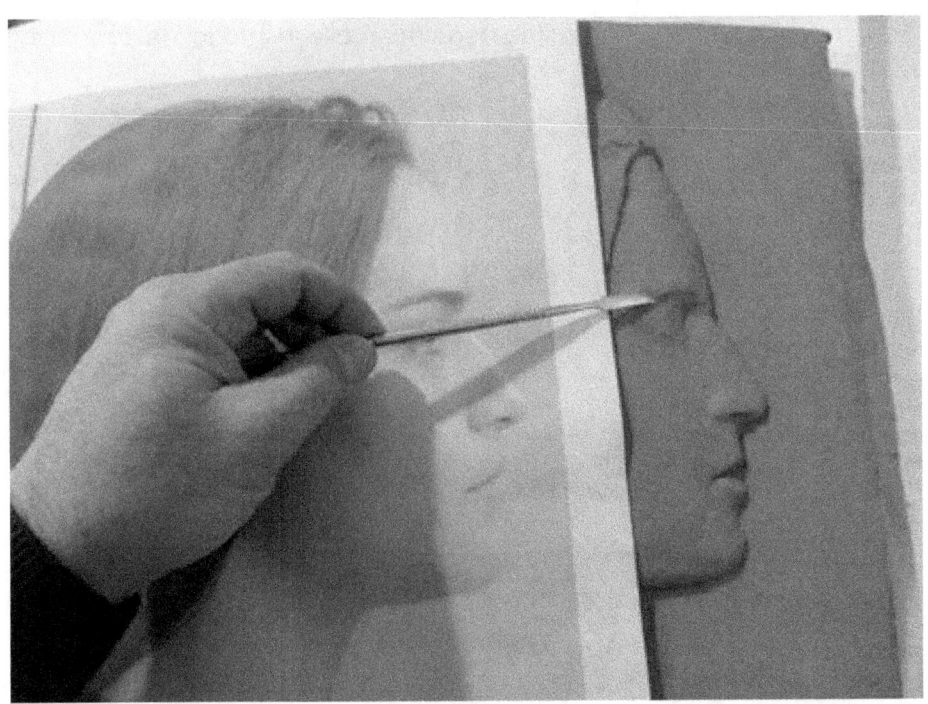

Ora passiamo alla modellazione dell'occhio.

Nel punto indicato con la spatola il sopracciglio presenta un rigonfiamento, presente in tutti i visi di età giovanile e di sesso femminile.

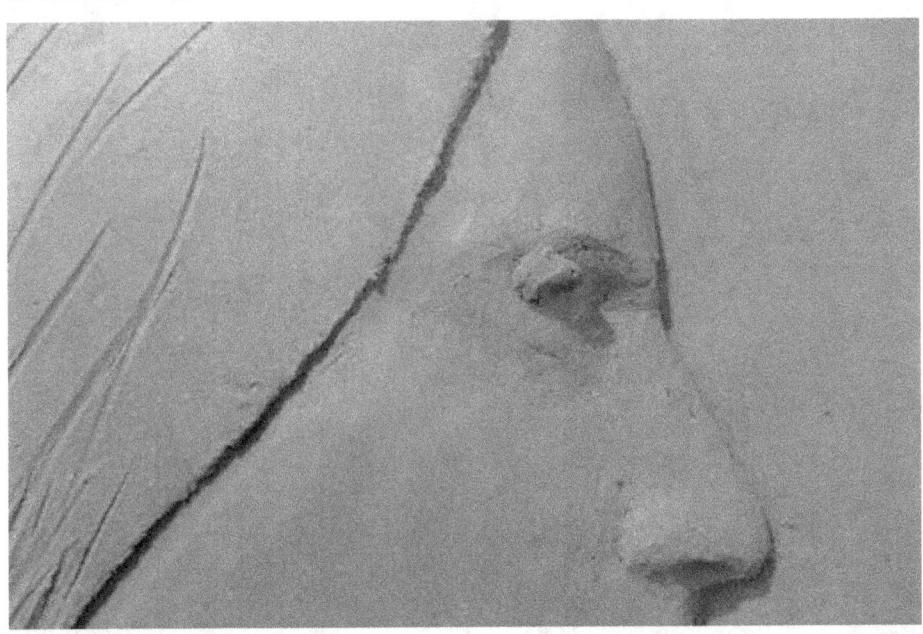

Aggiungiamo un po' di argilla e spalmiamola in modo da formare il rigonfiamento. Vedere le foto sotto.

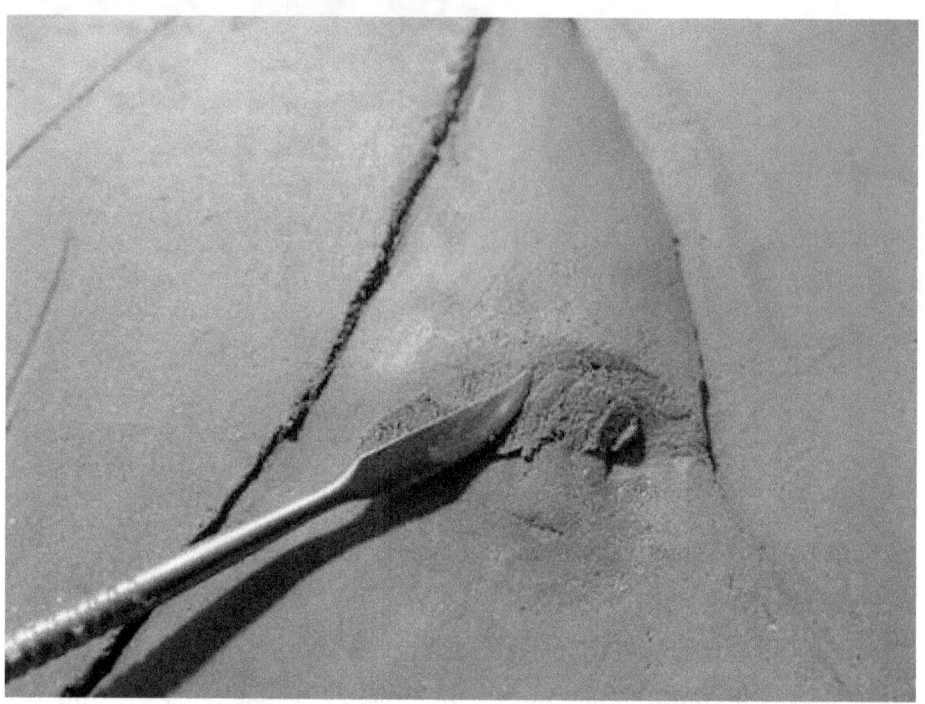

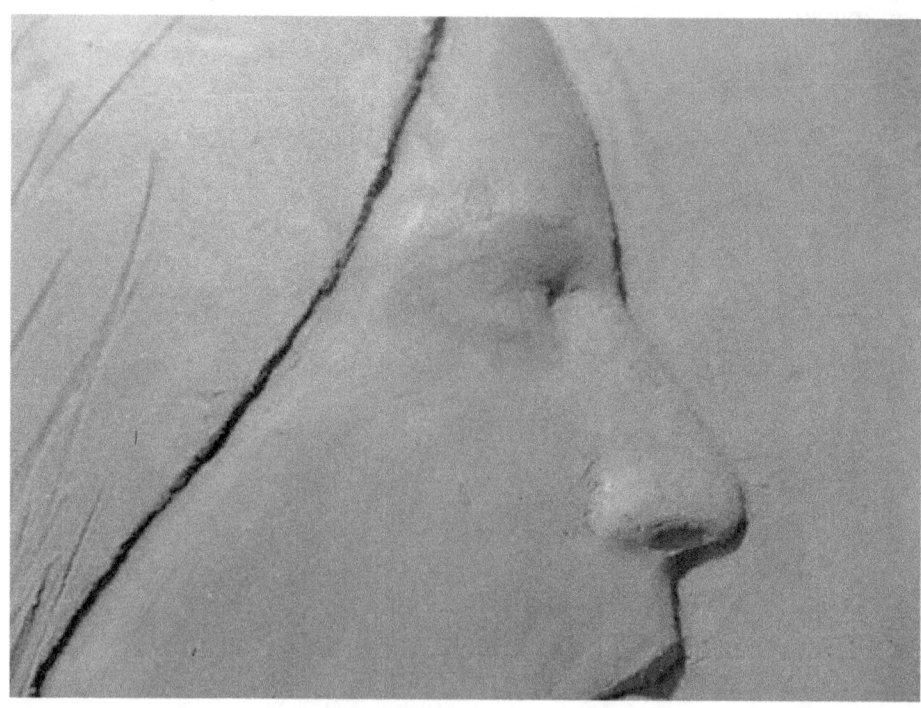

Sopra potete vedere il sopracciglio e la massa oculare pronta per essere modellata a formare l'occhio.

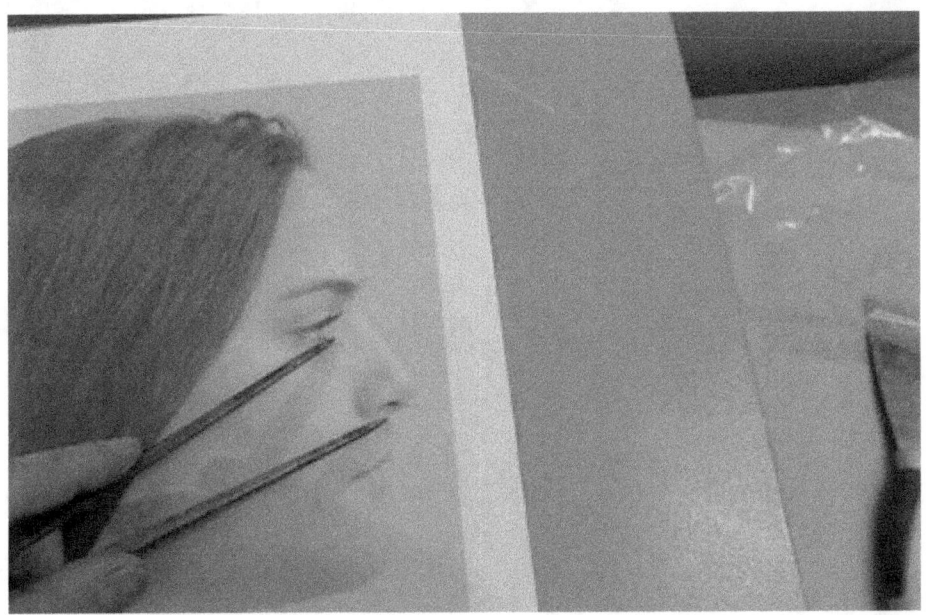

Misurate e verificate ancora una volta le giuste dimensioni e posizione dell'occhio rispetto agli elementi del viso.

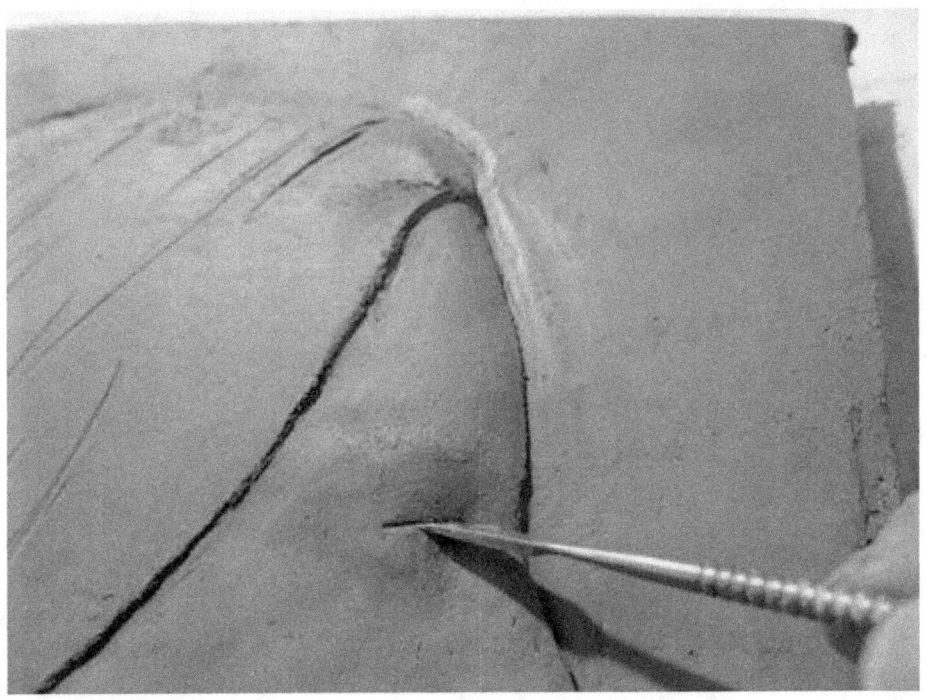

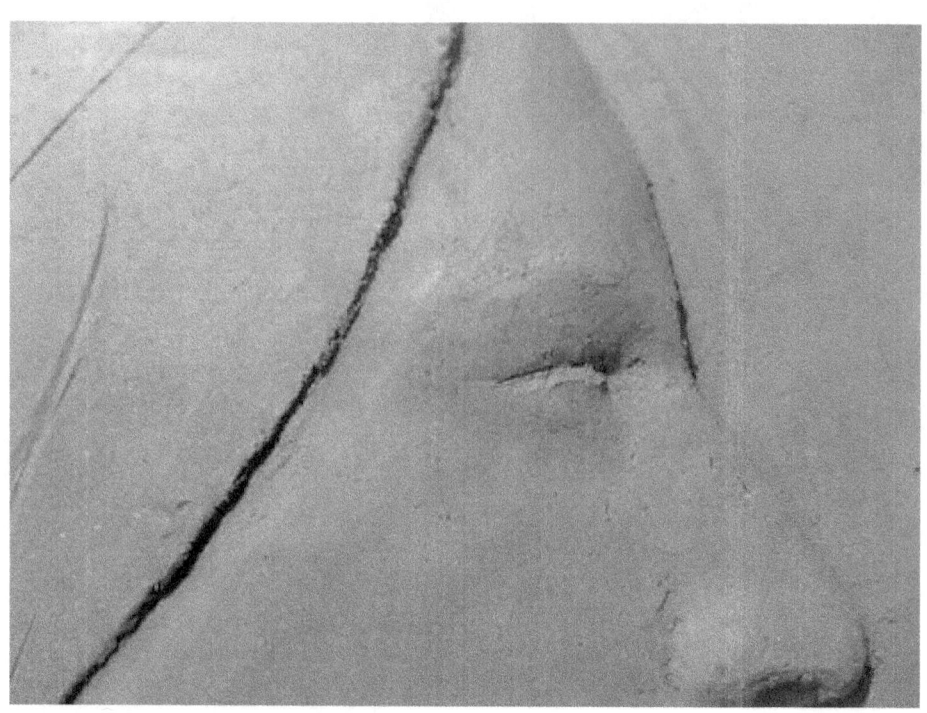

Con la spatola iniziate a formare il ciglio superiore.

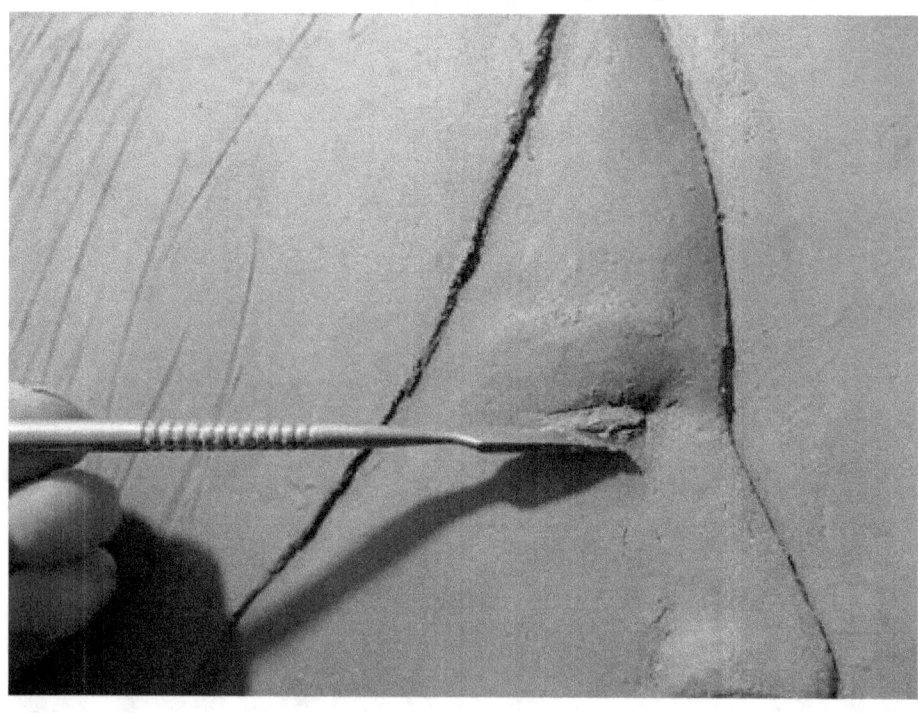

Confrontate le dimensioni della foto e della vostra scultura.

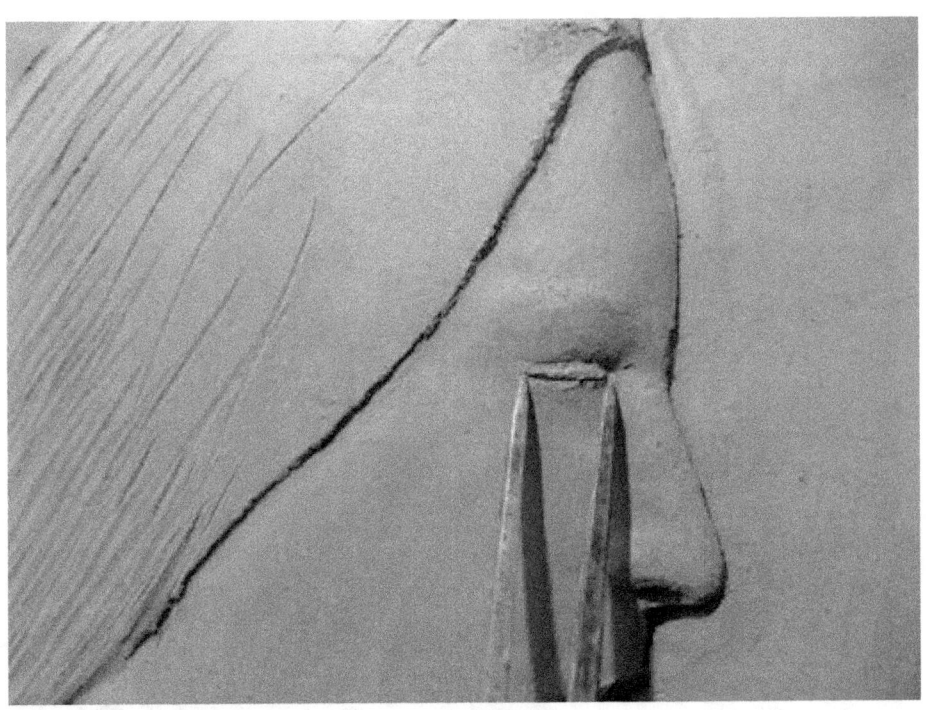

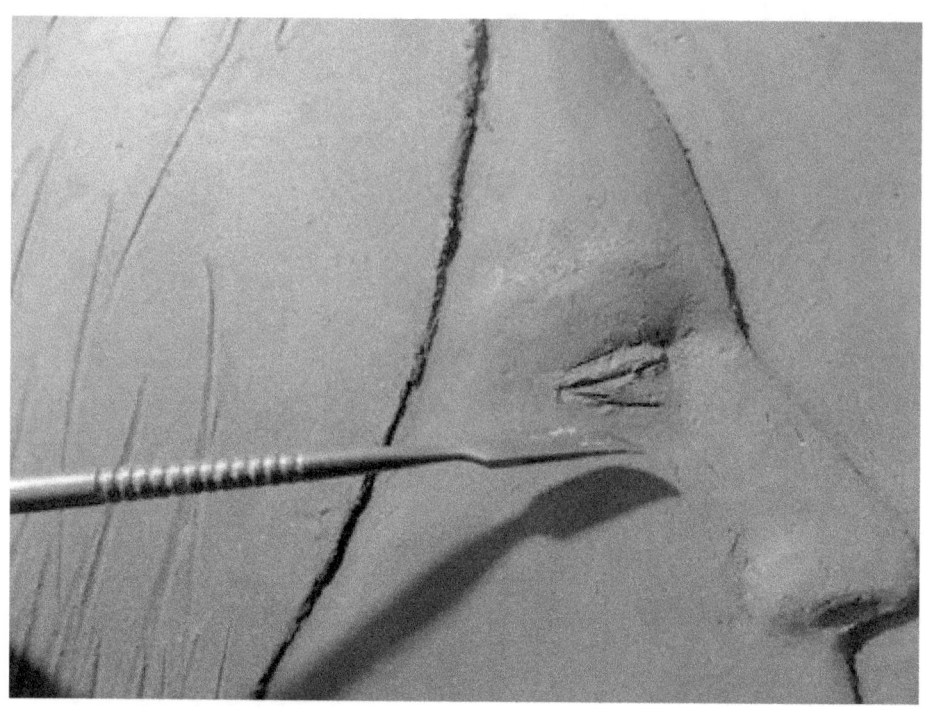
Ora iniziate a formare l'occhio intero praticando un taglio che coincide con il ciglio inferiore.

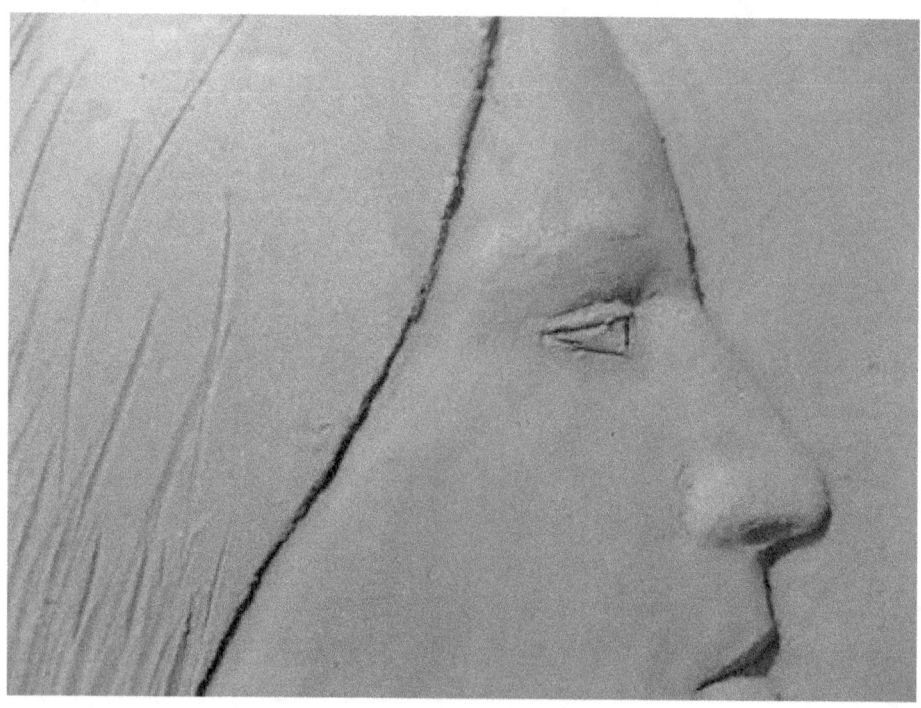

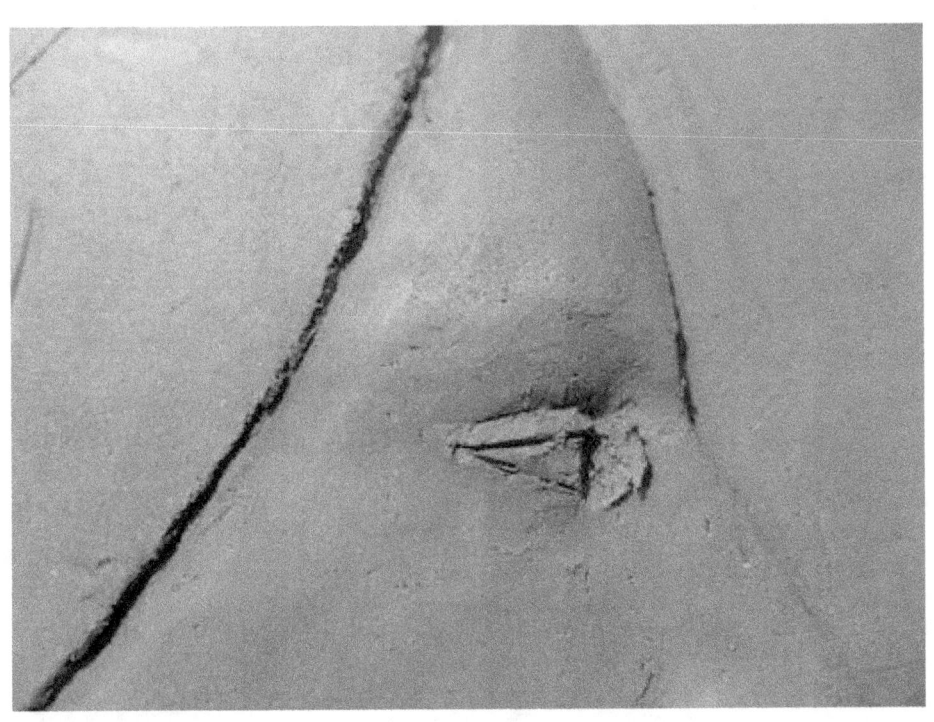

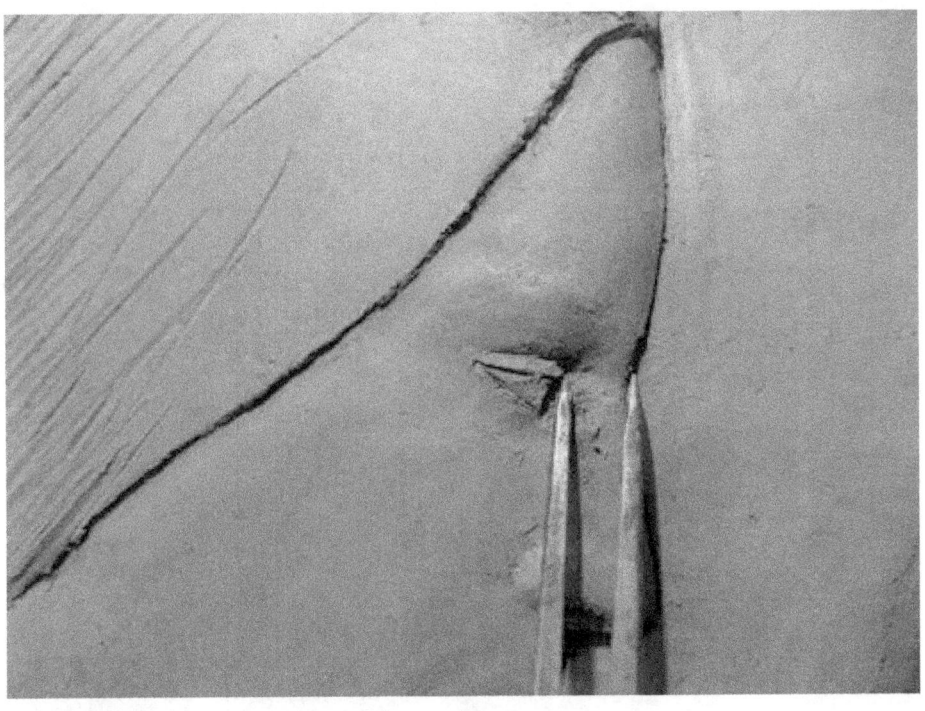

Confrontate ancora una volta le corrette dimensioni e la posizione dell'occhio.

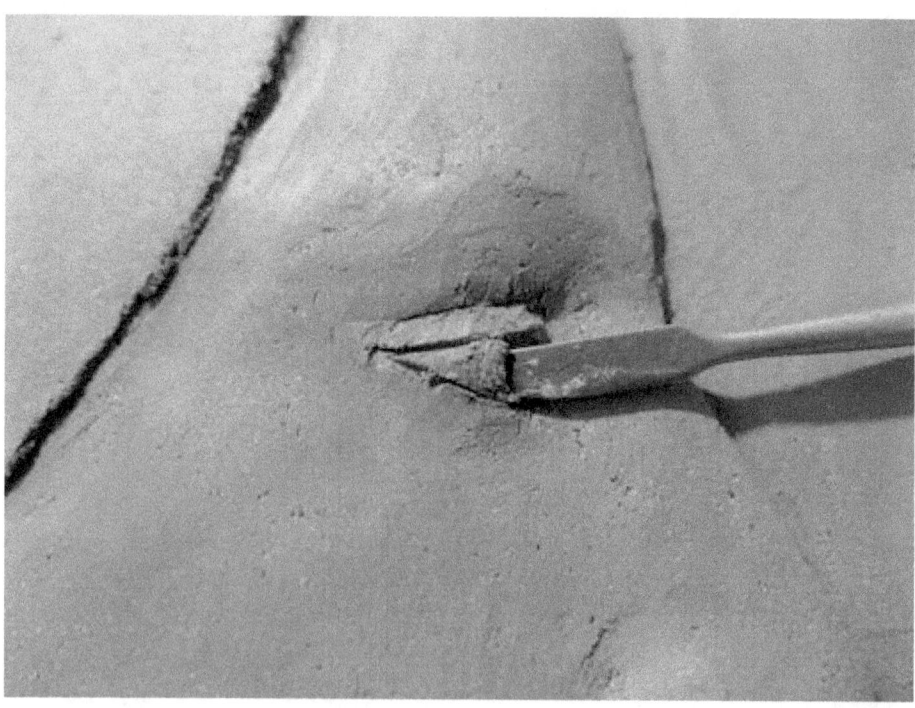

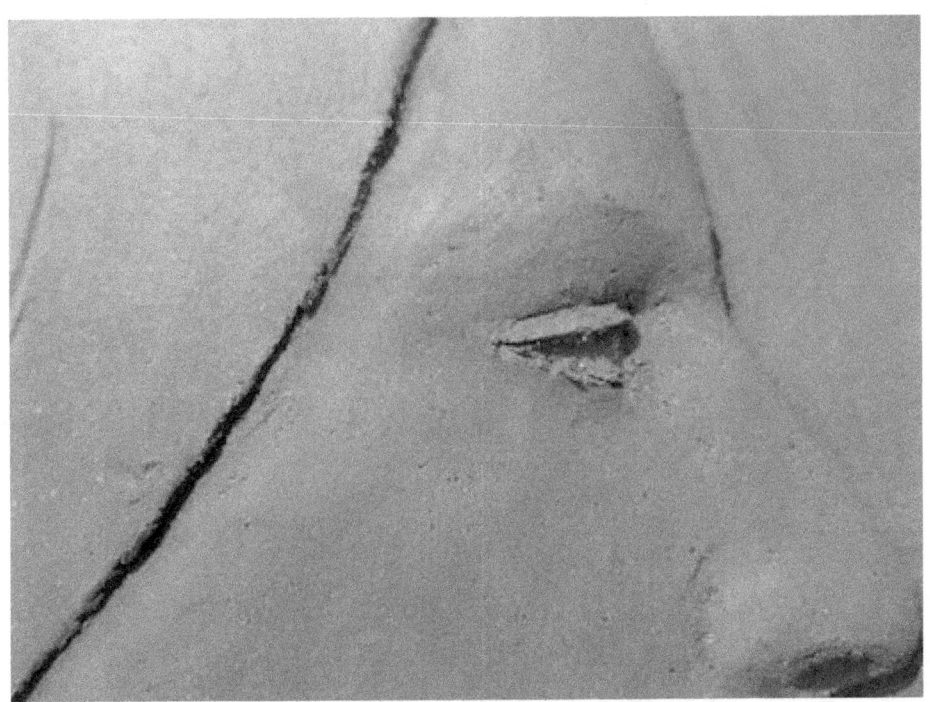

Togliete uno strato di argilla tra il taglio del ciglio superiore e quello inferiore per circa un millimetro di profondità, così formerete l'incavo dell'occhio.

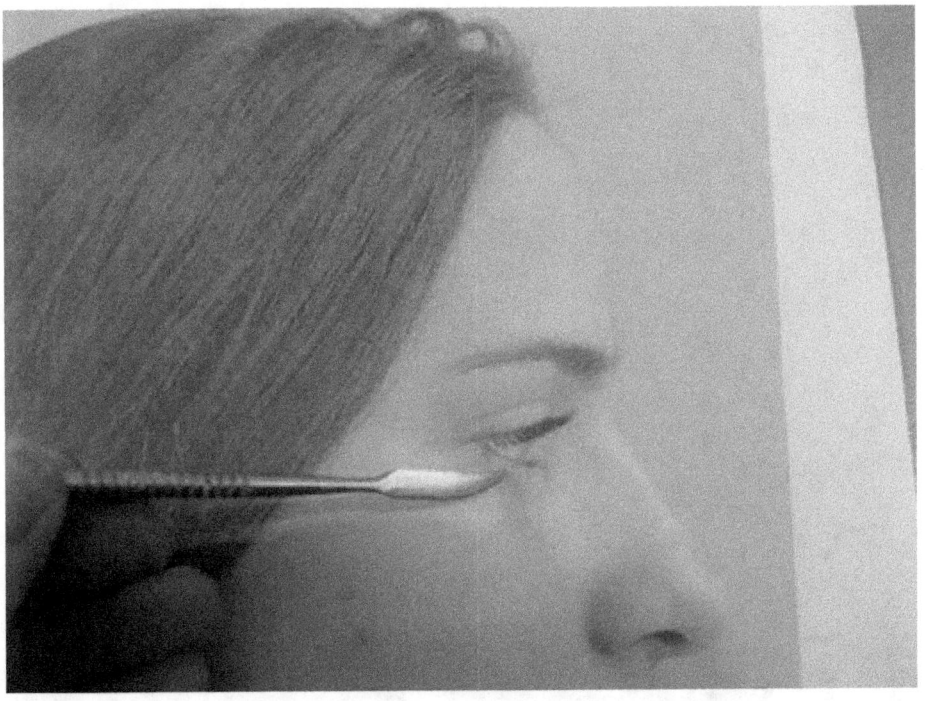

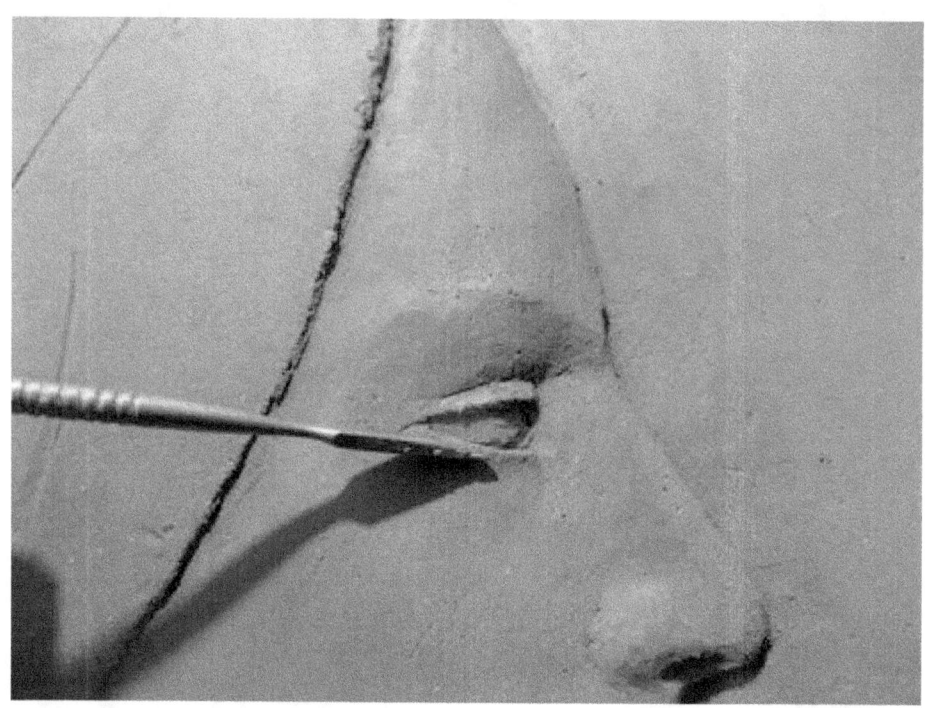

Confrontate il vostro risultato con l'immagine della foto e verificate le giuste curvature delle ciglia.

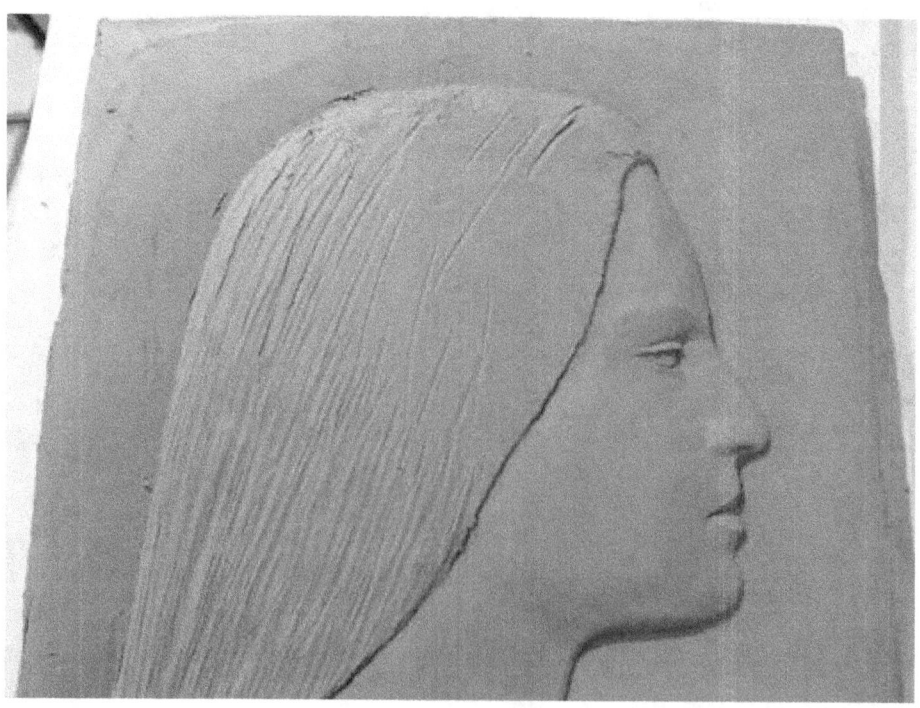

Dopo aver finito di modellare a grandi linee gli elementi del viso, potete completare i capelli.

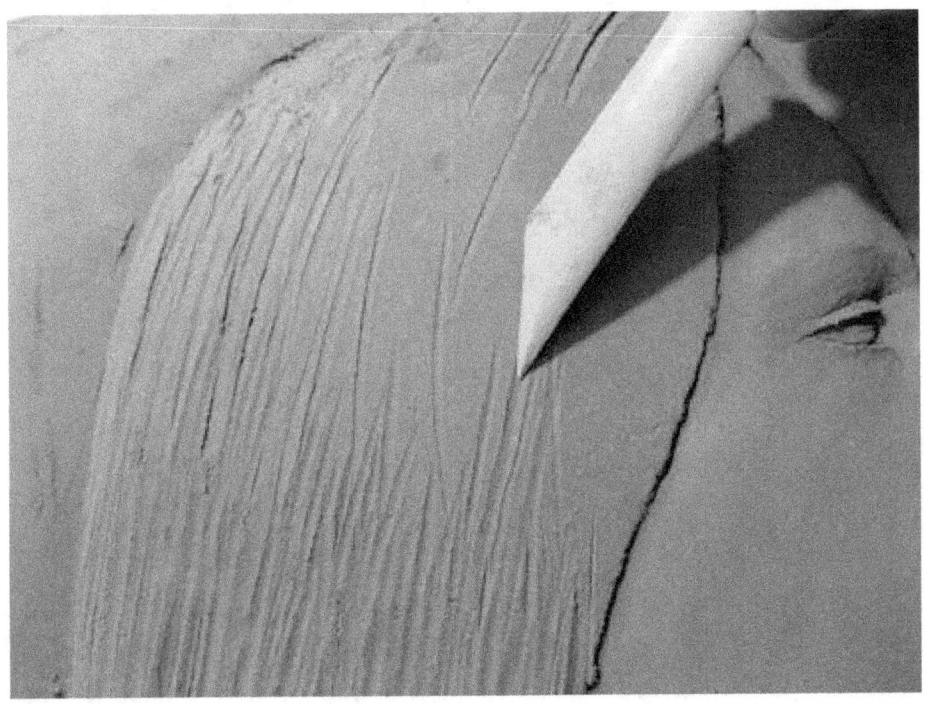

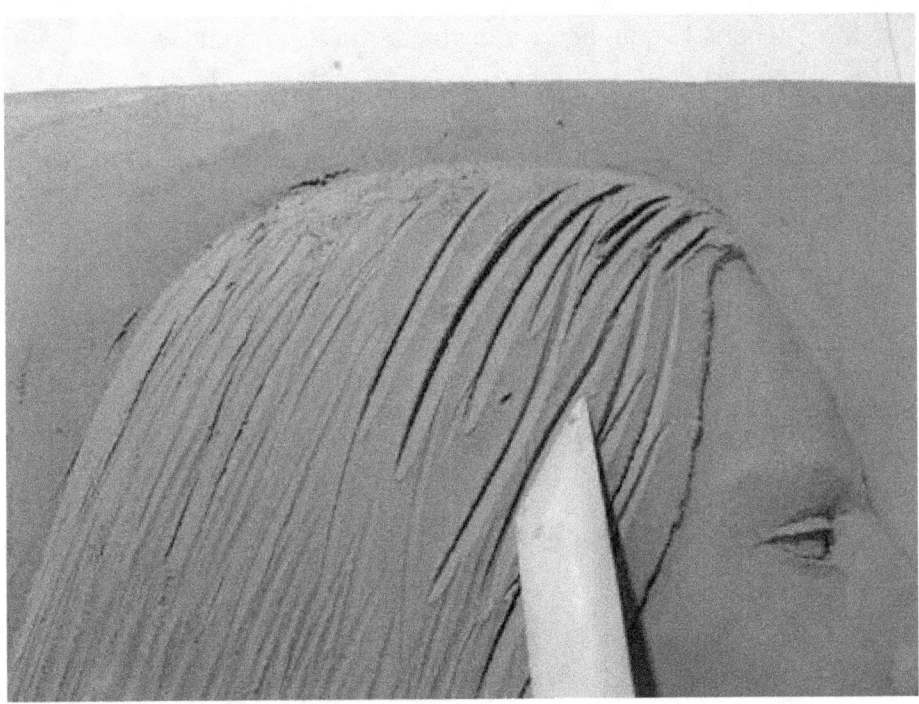

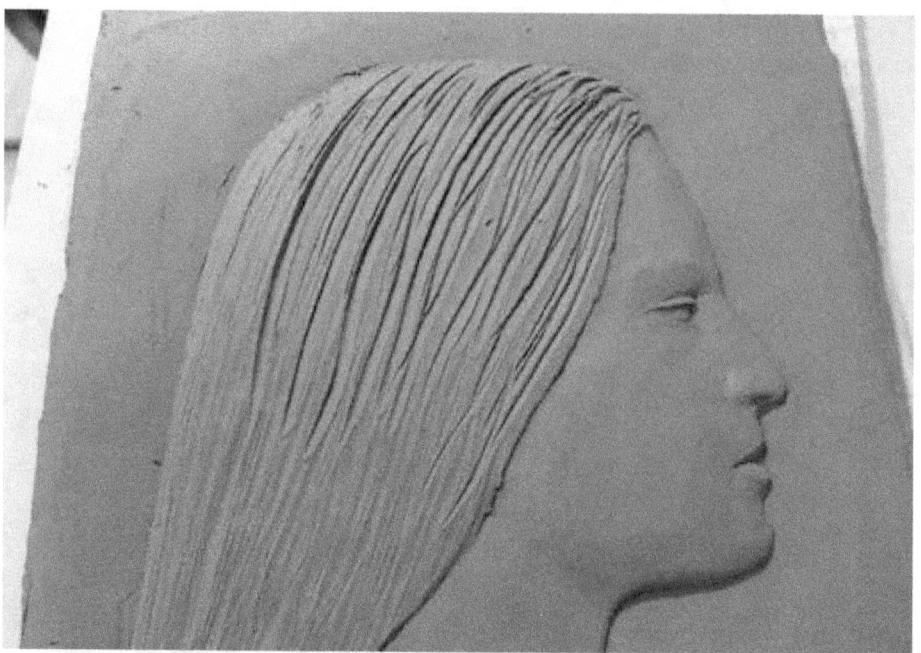

Con una spatola a punta tracciate dei solchi di varia profondità così da simulare il movimento e l'effetto capelli.

A questo punto il lavoro è quasi terminato, manca ancora di controllare minuziosamente tutti i particolari del ritratto. Tuttavia, prima di dedicarvi a questo, vi consiglio vivamente di fare una pausa di un paio di giorni almeno, affinché i vostri occhi e la vostra mente si riposino.

È risaputo che concentrandosi per molto tempo su una creazione, la nostra mente non riesca più a distinguere gli eventuali errori. Perciò, ora che occorre verificare piccolissimi e impercettibili differenze tra il nostro modellato e la figura di riferimento in foto, è bene rimandare tale disamina per effettuarla a mente fresca. Coprite il vostro lavoro con un telo di nylon e attendete almeno un paio di giorni.

Trascorsi i giorni di riposo, con il compasso verificate e confrontate le dimensioni di tutti gli elementi del ritratto. È molto probabile che, come è capitato a me, vi accorgiate che occorre correggere qualche particolare.

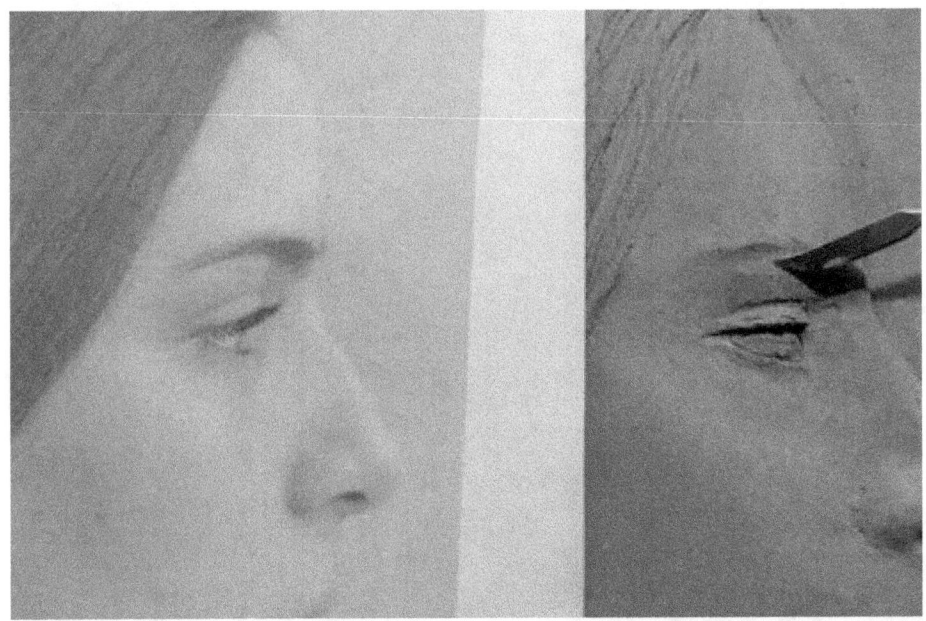

Per facilitare il compito di confronto avvicinate e sovrapponete la foto del ritratto al vostro modellato.

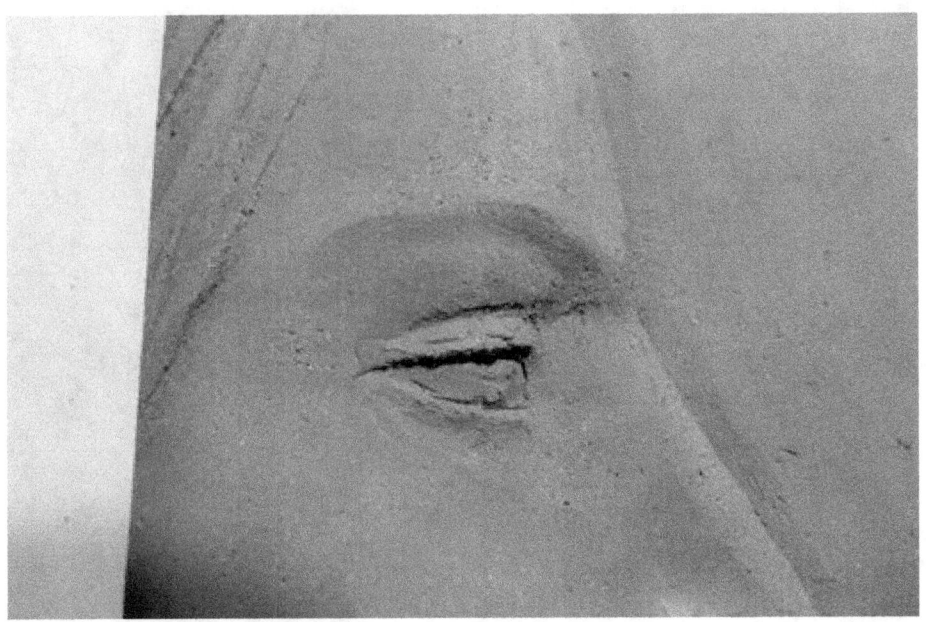

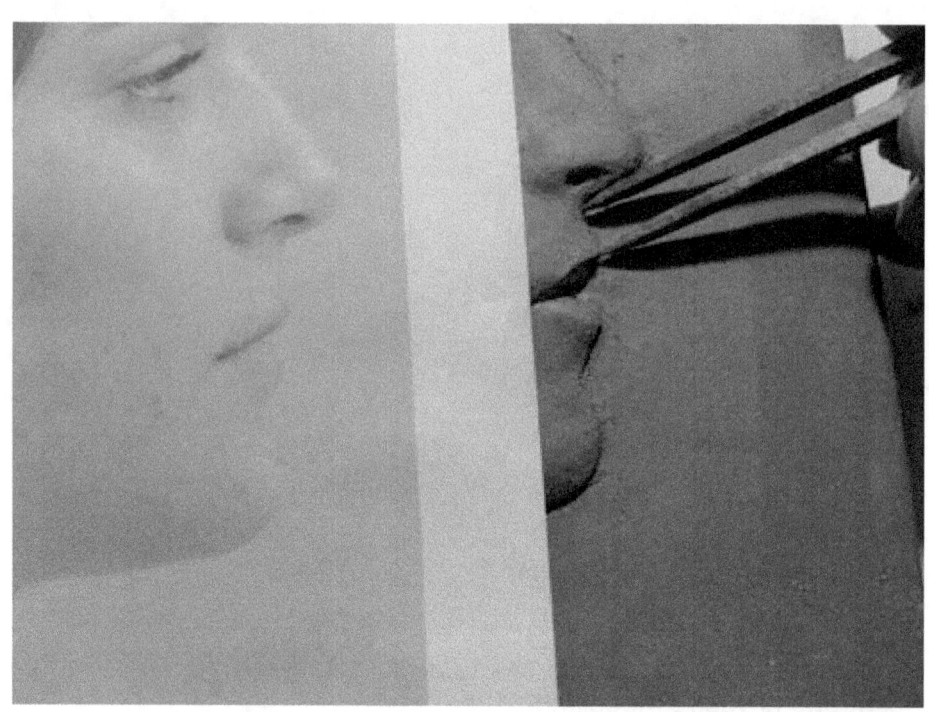
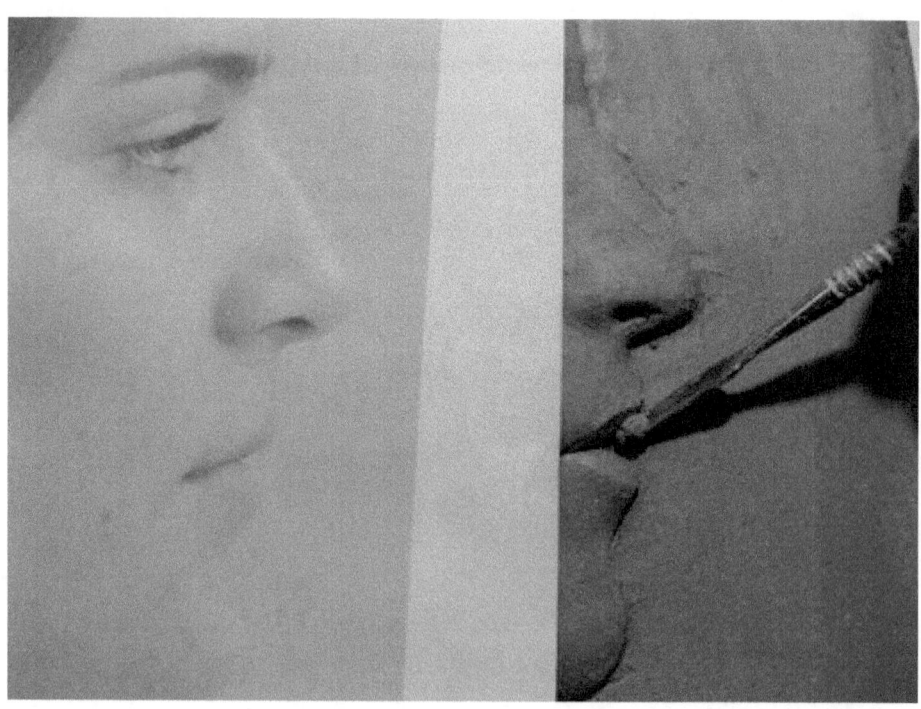

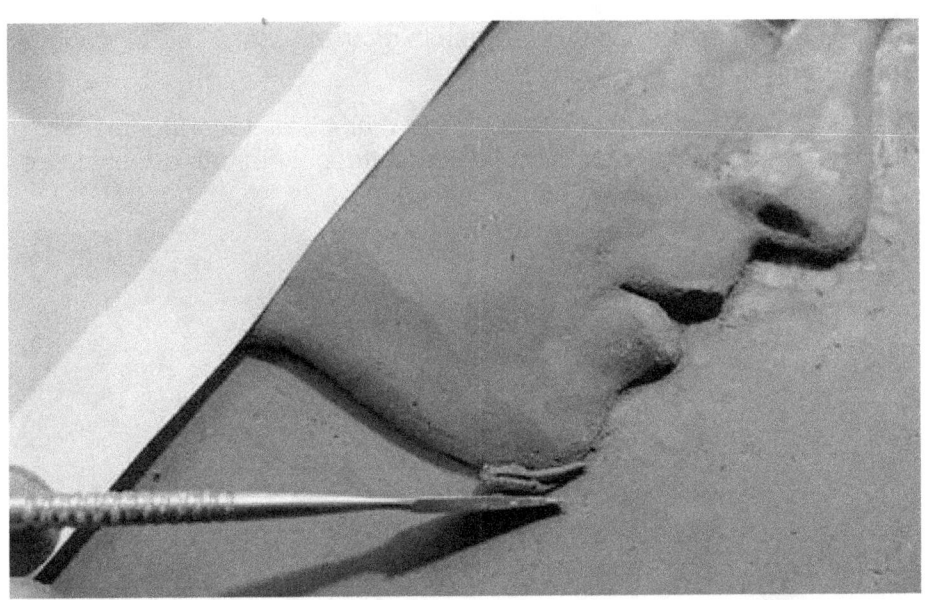

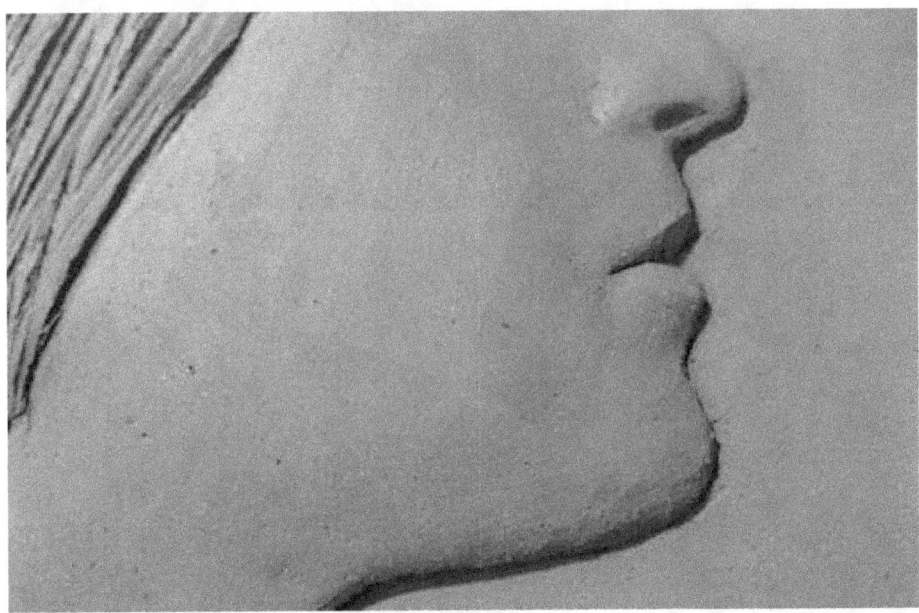

Dopo avere controllato minuziosamente mi sono accorto che nel mio modellato vi erano delle inesattezze. Ad esempio nel sopracciglio, il quale doveva essere leggermente più gonfio, nel labbro superiore, che doveva essere di un millimetro circa più lungo e infine nel mento, che doveva essere allungato. Contemporaneamente ho levigato le superfici e dato migliore forma ai muscoli del collo, alle guance, ecc.

L'ultima operazione facoltativa è quella di arrotondare i bordi spigolosi del piano in argilla.

Prendete l'asta di legno e accostatela ai bordi facendo un po' di pressione e ruotandola come nelle foto sotto; poi ripetete questo lavoro su tutti e quattro i lati.

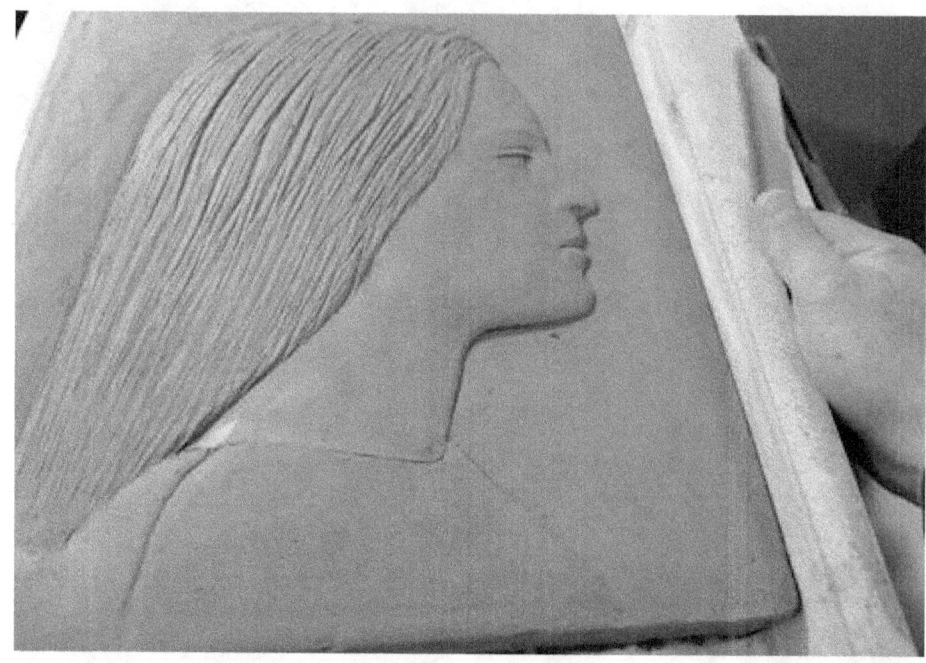

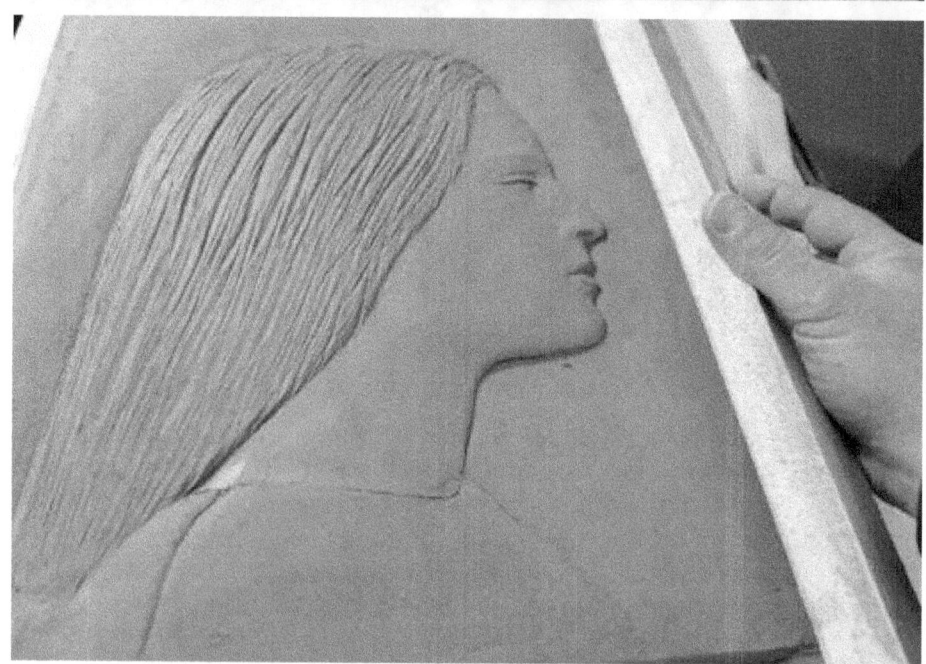

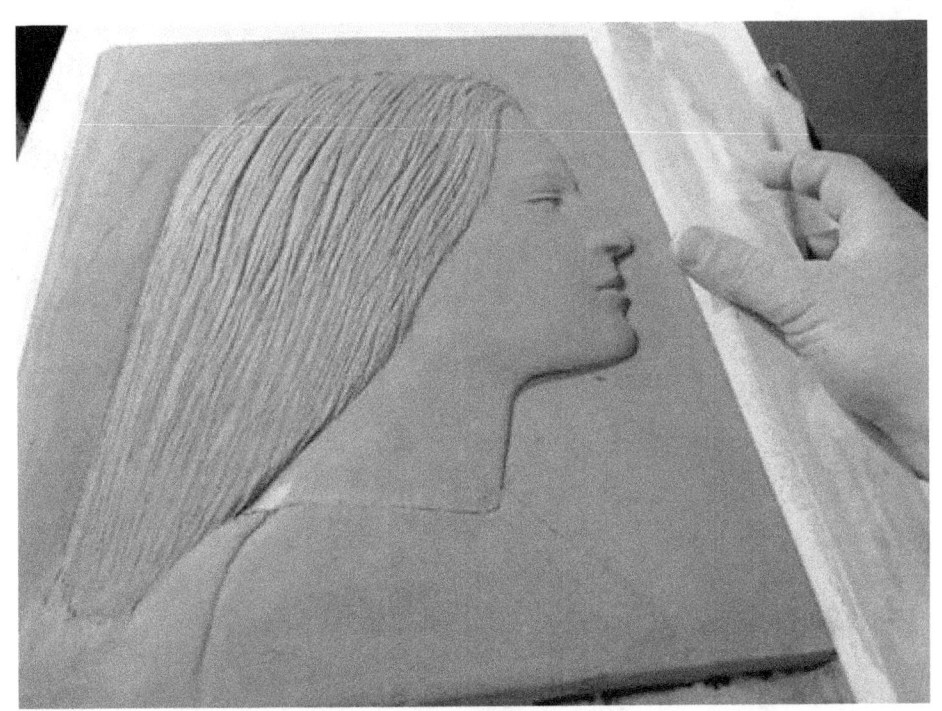

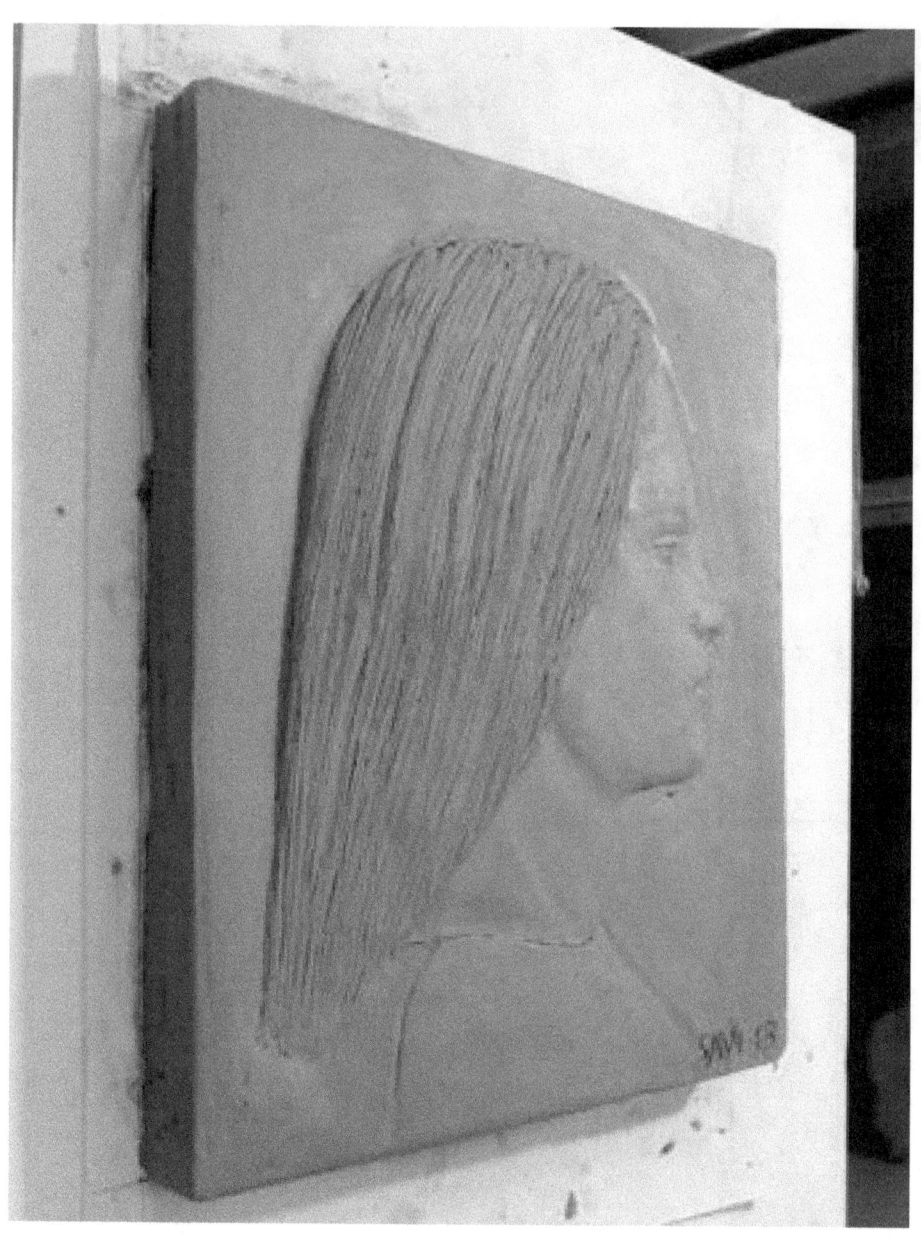

La foto mostra come i bordi siano stati arrotondati.

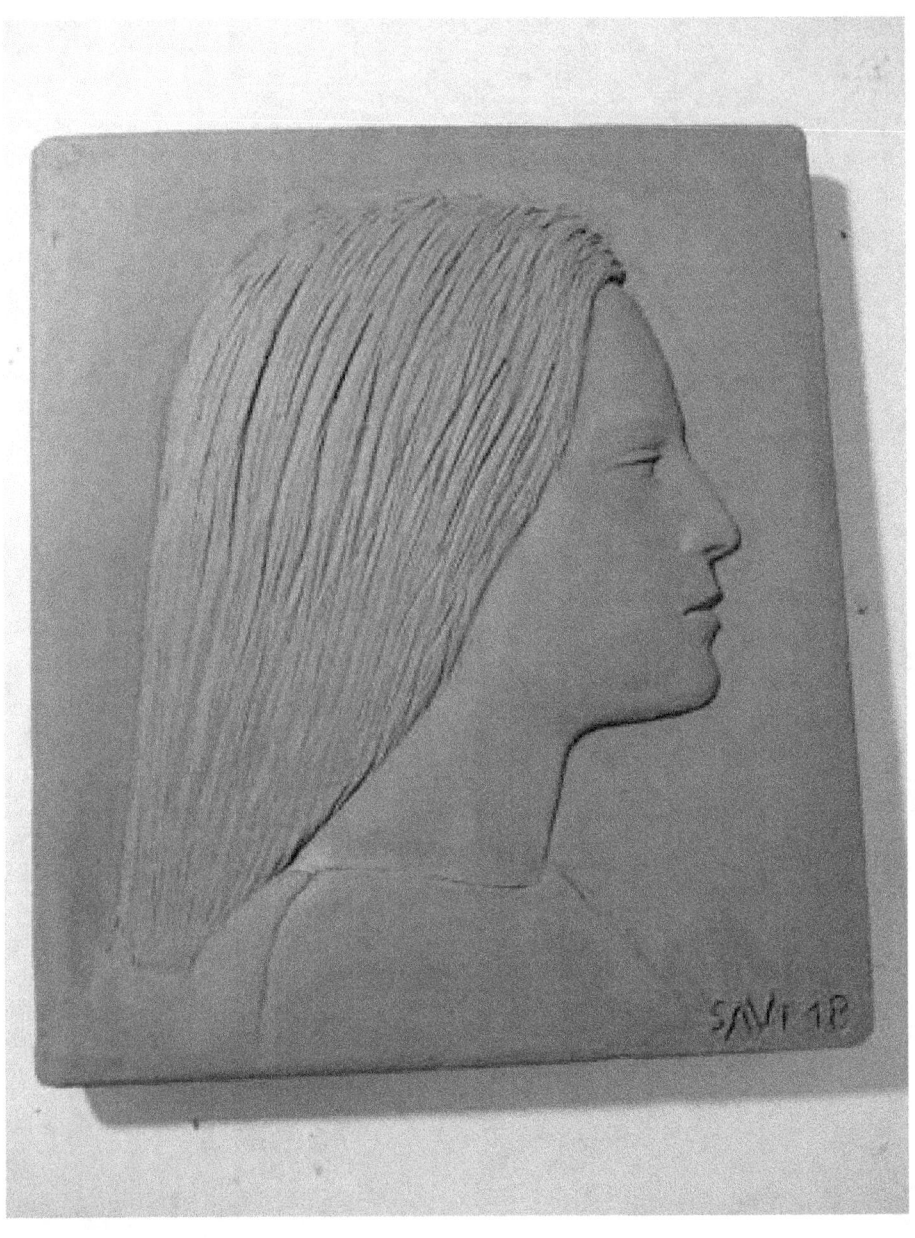

Ponete la vostra firma.

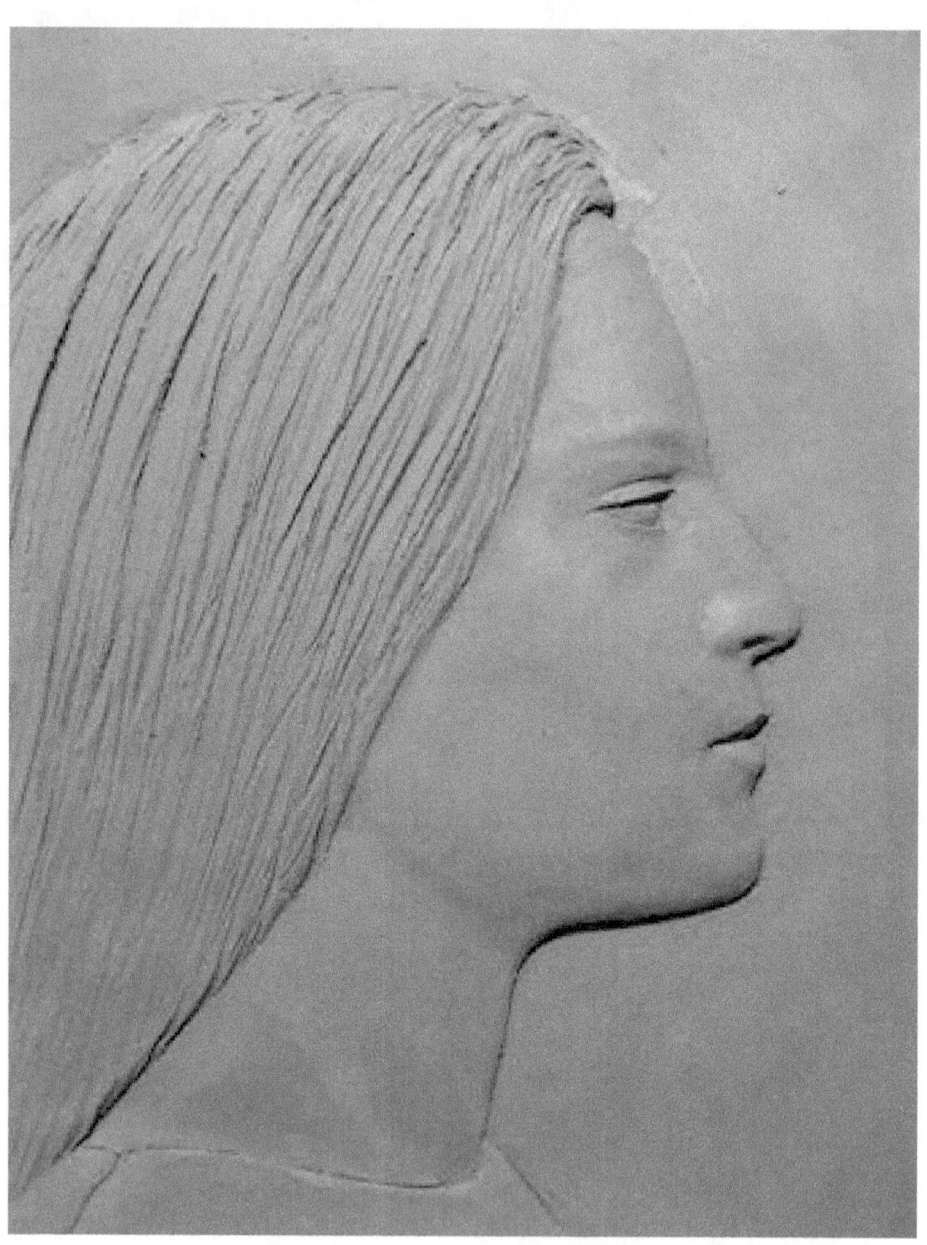

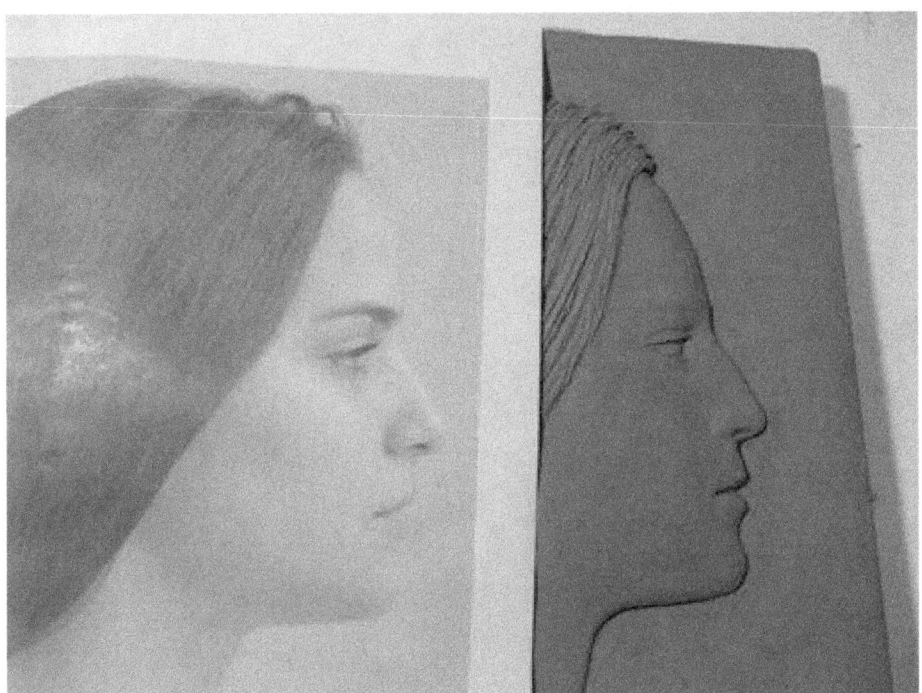

Il ritratto è finalmente terminato. Per scrupolo avvicinate la foto e verificate la somiglianza del vostro lavoro in argilla.

Nelle due foto sottostanti è visibile il ritratto cotto in forno a 970°C. Come potete notare, il colore dell'argilla si è trasformato da grigio a bianco. Inoltre vorrei far notare come la posizione della fonte di illuminazione sia determinate per una visione dell'opera che metta in risalto le forme anatomiche.

Nel primo degli esempi sottostanti la fonte di illuminazione è posta dietro alla testa e quasi radente alla figura, mentre nel secondo la fonte di illuminazione è posta sopra la testa ed è sempre radente.

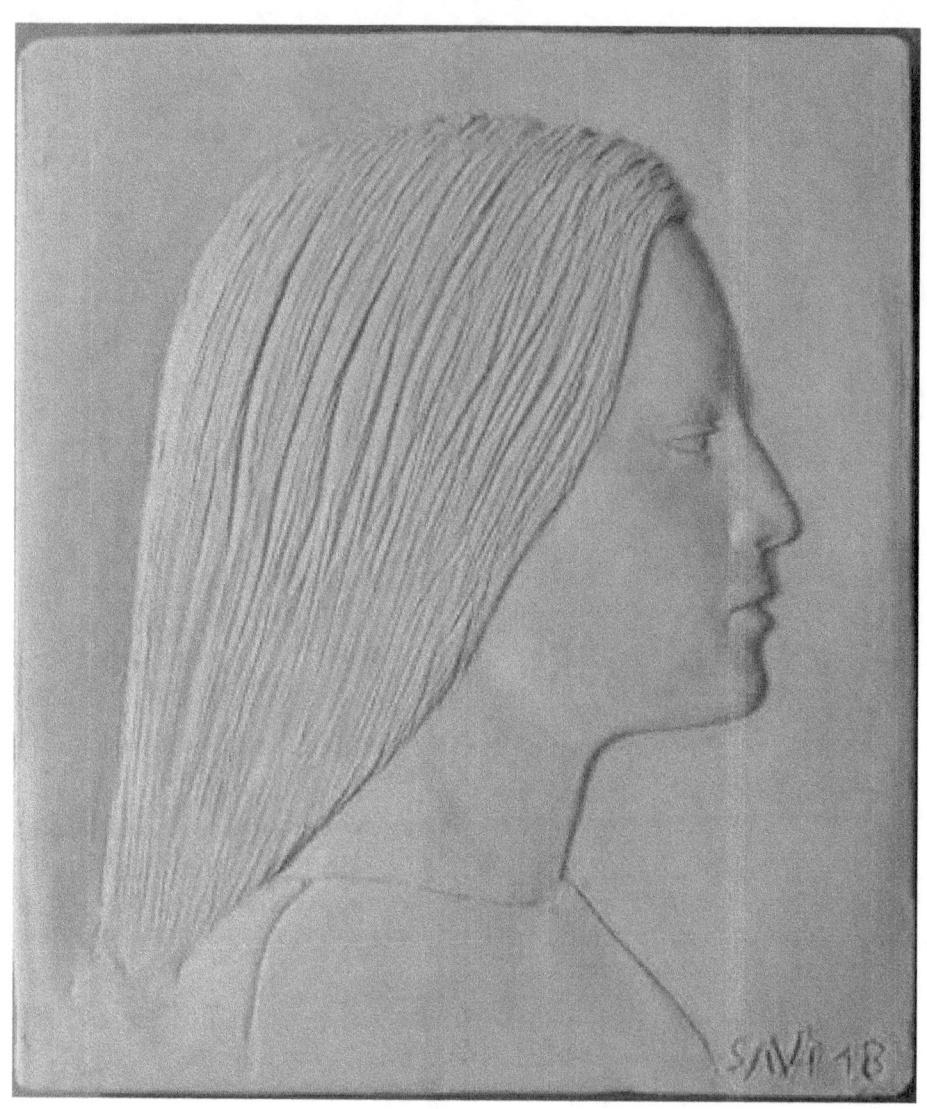

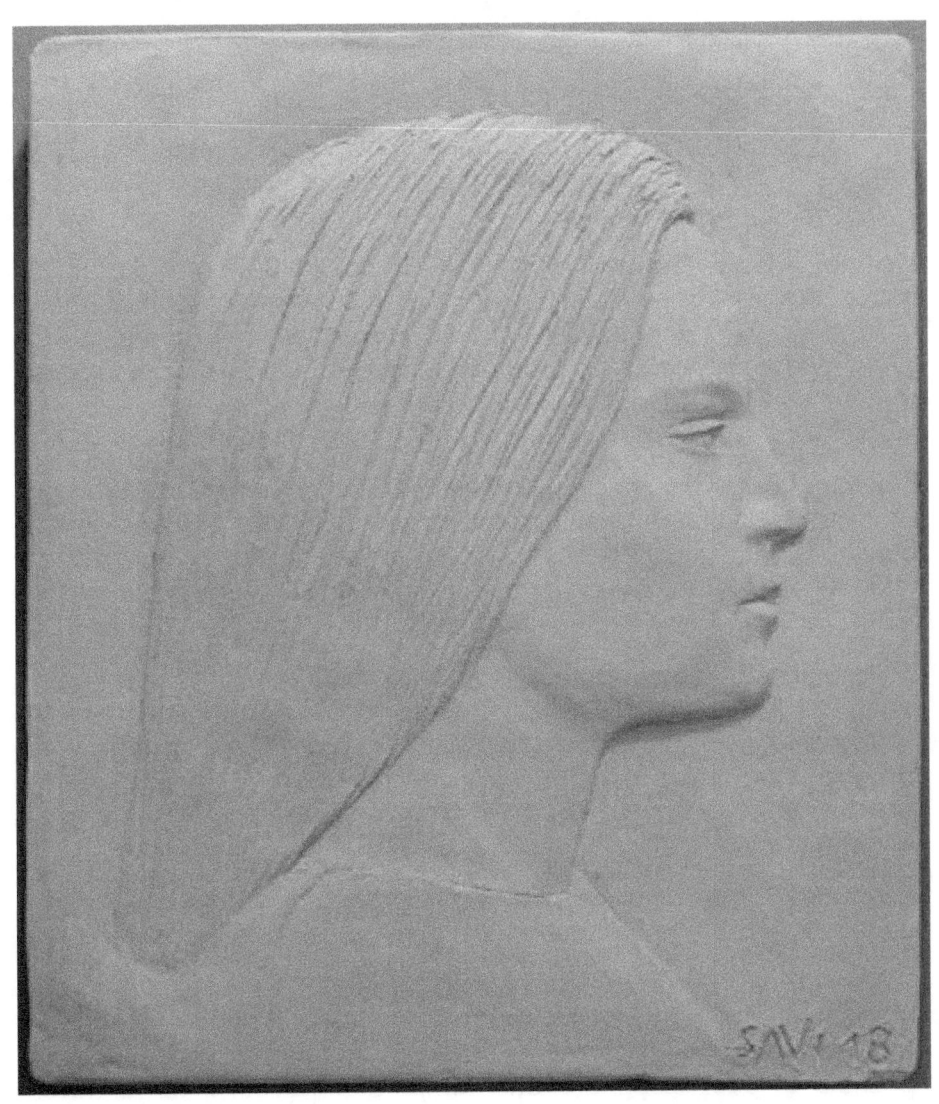

COTTURA IN FORNO

Alcuni consigli per la cottura.

Sia che voi utilizziate un forno alimentato a gas, sia che utilizziate un forno elettrico, mi raccomando di effettuare una cottura molto lenta.

Prima di inserirlo in forno, aspettate che il vostro lavoro sia ben asciutto. Ricordate che l'argilla ha un forte spessore e quindi impiegherà molto tempo affinché anche la parte più interna si asciughi completamente. Ovviamente impiegherà più tempo in un clima freddo e umido e meno tempo in un clima caldo e secco. In ogni caso, consiglio di aspettare almeno un mese in un clima caldo e secco.

In cottura la fase più critica che richiede maggiori attenzioni riguarda il passaggio dalla temperatura ambiente a 500° C. Infatti nonostante il vostro ritratto sia ben essiccato, la massa di argilla che avete introdotto nel forno conterrà umidità fino alla temperatura di circa 450° C.

Quindi fino alla temperatura di 450° – 500°C, l'umidità deve poter evaporare e uscire dagli strati più interni molto lentamente, altrimenti si creerà l'effetto 'pentola a pressione' e alcune parti di argilla si spaccheranno o addirittura esploderanno. Rischiereste concretamente di trovare la vostra creazione in mille pezzi alla fine della cottura.

I forni elettrici sono molto pratici perché hanno un computer con cui si possono programmare tutte le fasi di cottura istante per istante.

Personalmente utilizzo un piccolo forno elettrico con una camera interna di 40 X 40 X 55 cm. È dotato di un computer che suddivide il tempo di cottura in 18 parti (cosiddette 'spezzate'). Ad ogni parte o spezzata si può assegnare una temperatura a cui il forno deve arrivare e il tempo che deve impiegare per arrivarci.

Facciamo un esempio: per il mio ritratto ho programmato il forno in maniera che nella prima spezzata esso raggiunga la temperatura di 50° C in 4 ore; la seconda spezzata arrivi alla temperatura di 75°C in 4 ore, la terza a 100° C in 3 ore ecc. Man mano che aumenta la temperatura, si assegna un tempo minore a ogni spezzata. L'insieme delle 18 spezzate impiega complessivamente non meno di 48 - 50 ore per arrivare a 970°C.

Se seguite queste indicazioni e se avete utilizzato una buona argilla refrattaria, vi assicuro che la vostra creazione uscirà dal forno sana e salva.

Per il mio ritratto ho utilizzato un'argilla refrattaria bianca con una percentuale di chamotte del 40% con i granelli che arrivano a una dimensione massima di 1.5 mm.

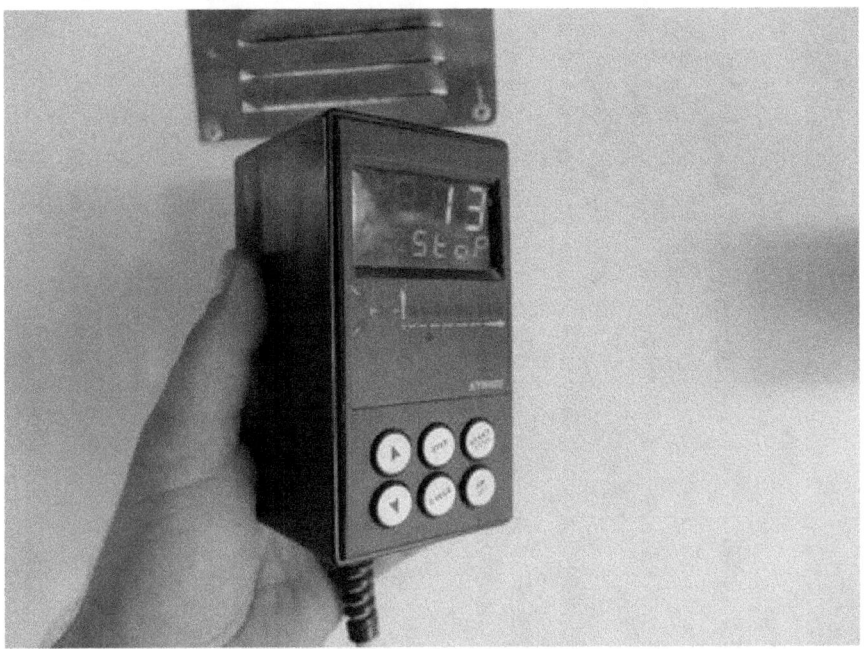

Nella foto sopra è visibile il computer programmabile del forno, che controlla la temperatura e il tempo di cottura.

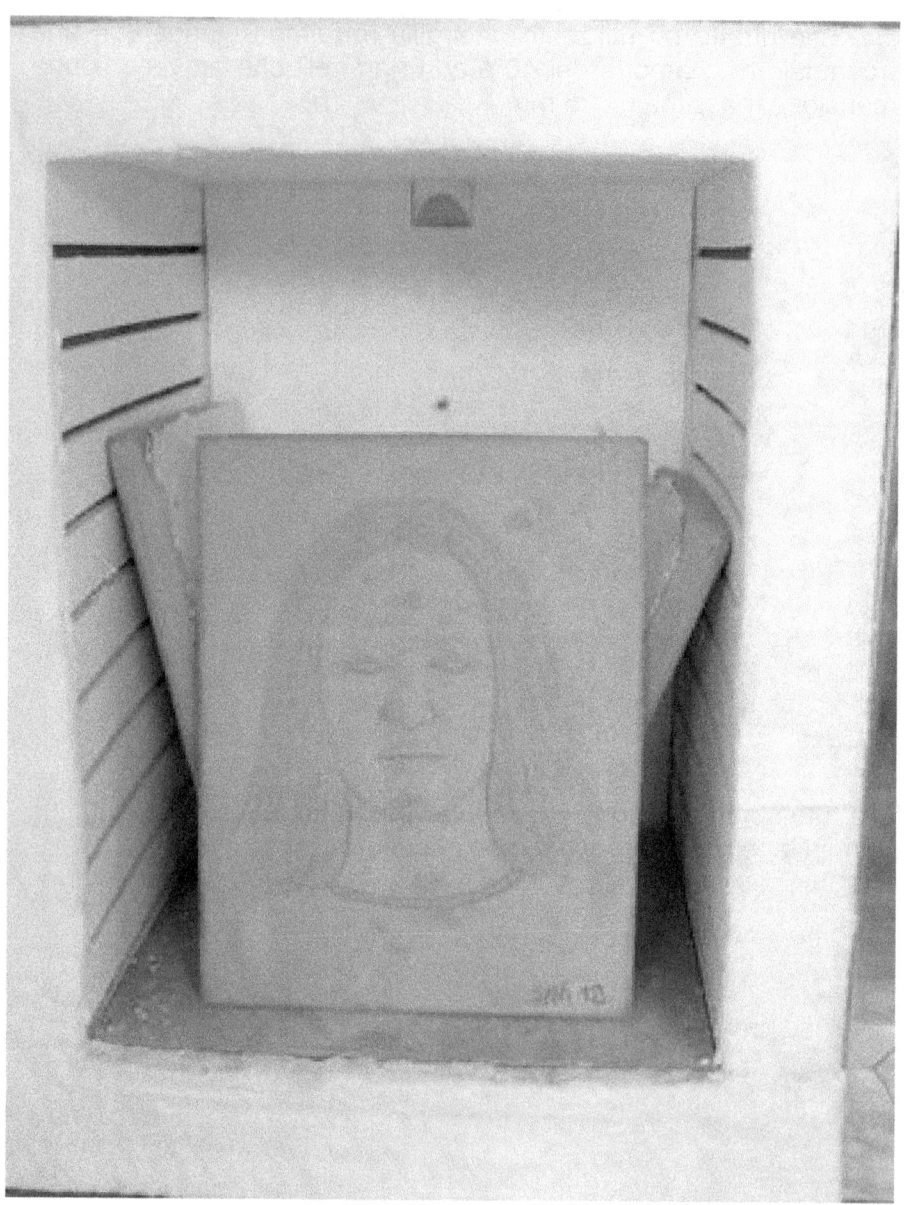

Questa foto mostra la disposizione dei tre rilievi incisi. Riguardo la disposizione dei pezzi all'interno del forno, è importante fare in modo che il calore si distribuisca uniformemente e avvolga gli oggetti.

Due rilievi sono appoggiati ai lati e se ne intravede il retro e il bianco della carta che avevamo posto per non far attaccare l'argilla alla tavoletta. Il terzo lavoro è appoggiato a questi.

Nella foto sotto sono visibili i lavori già cotti a 970°C.

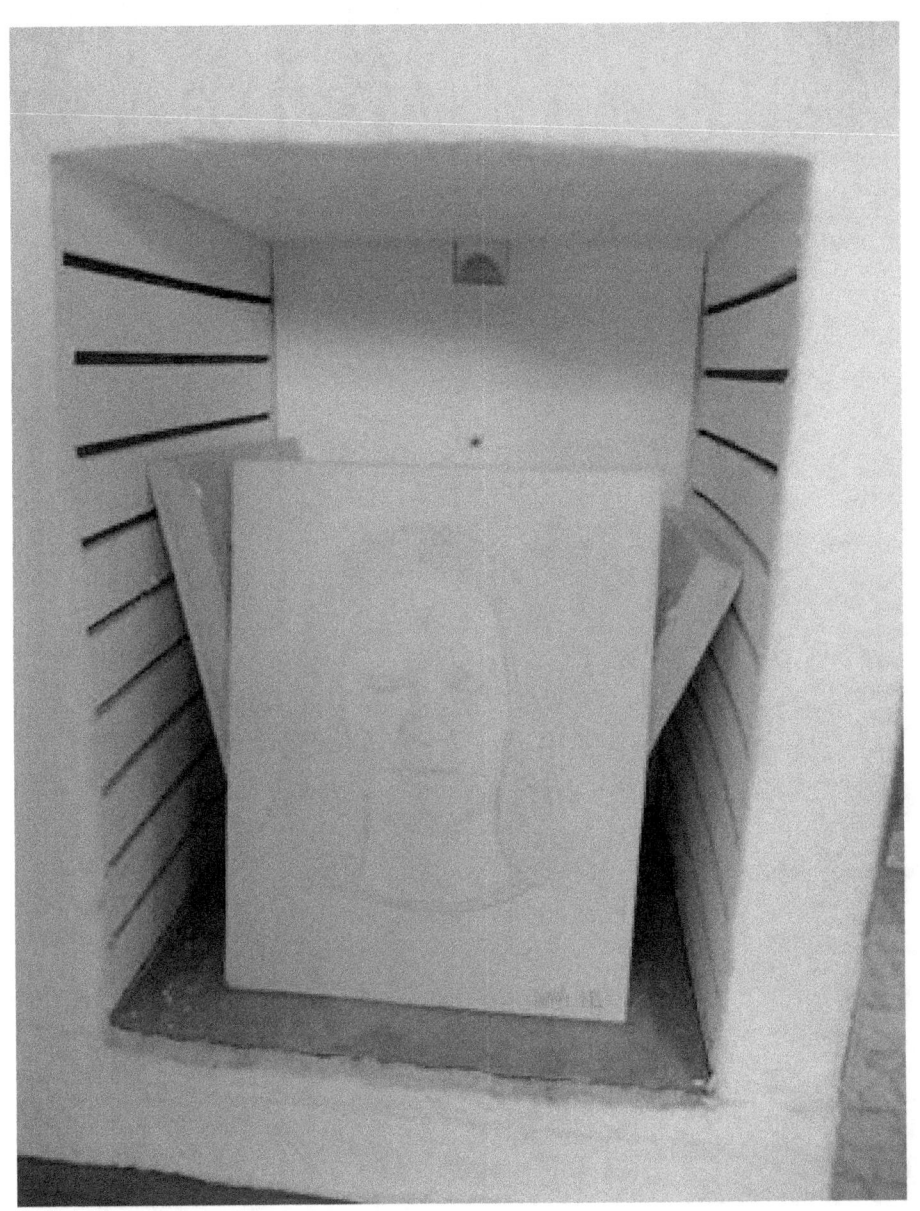

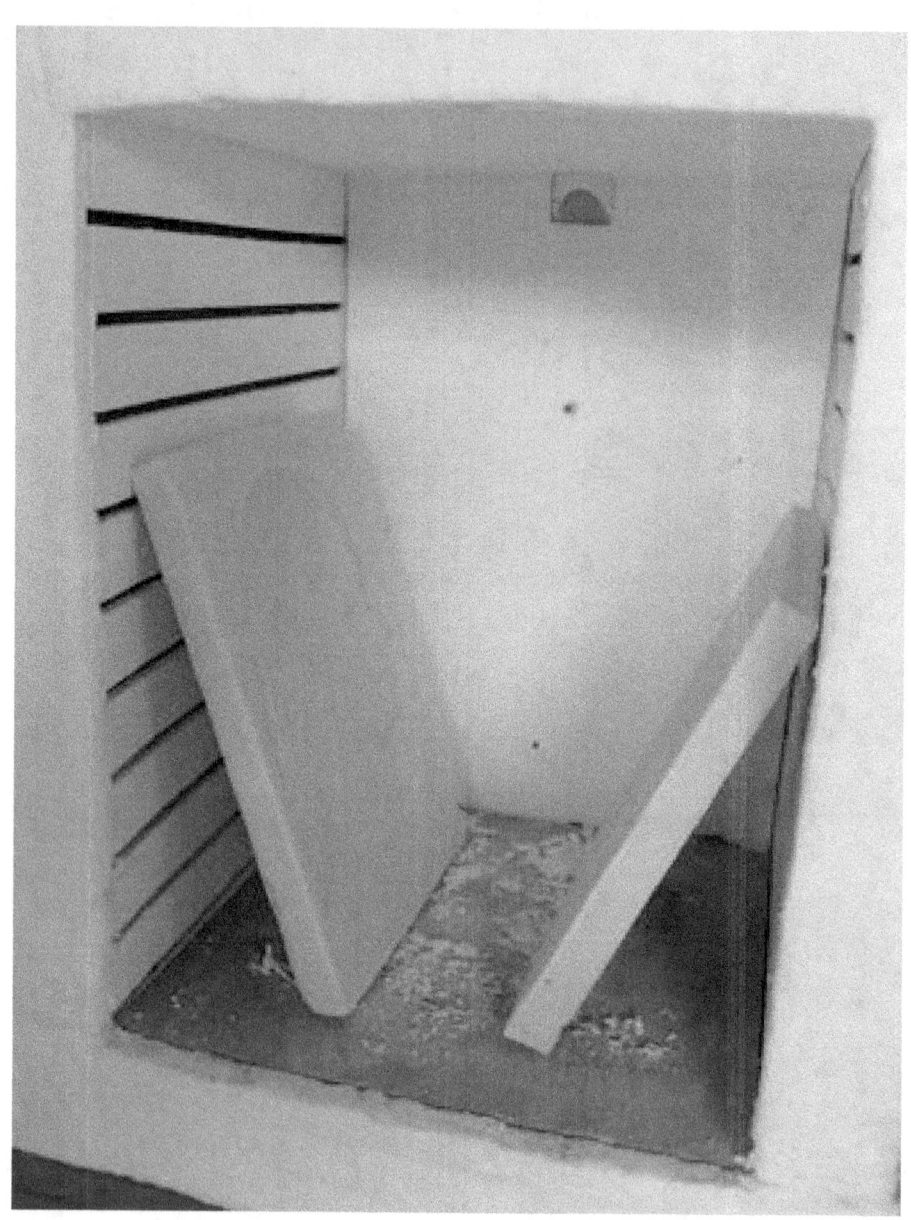

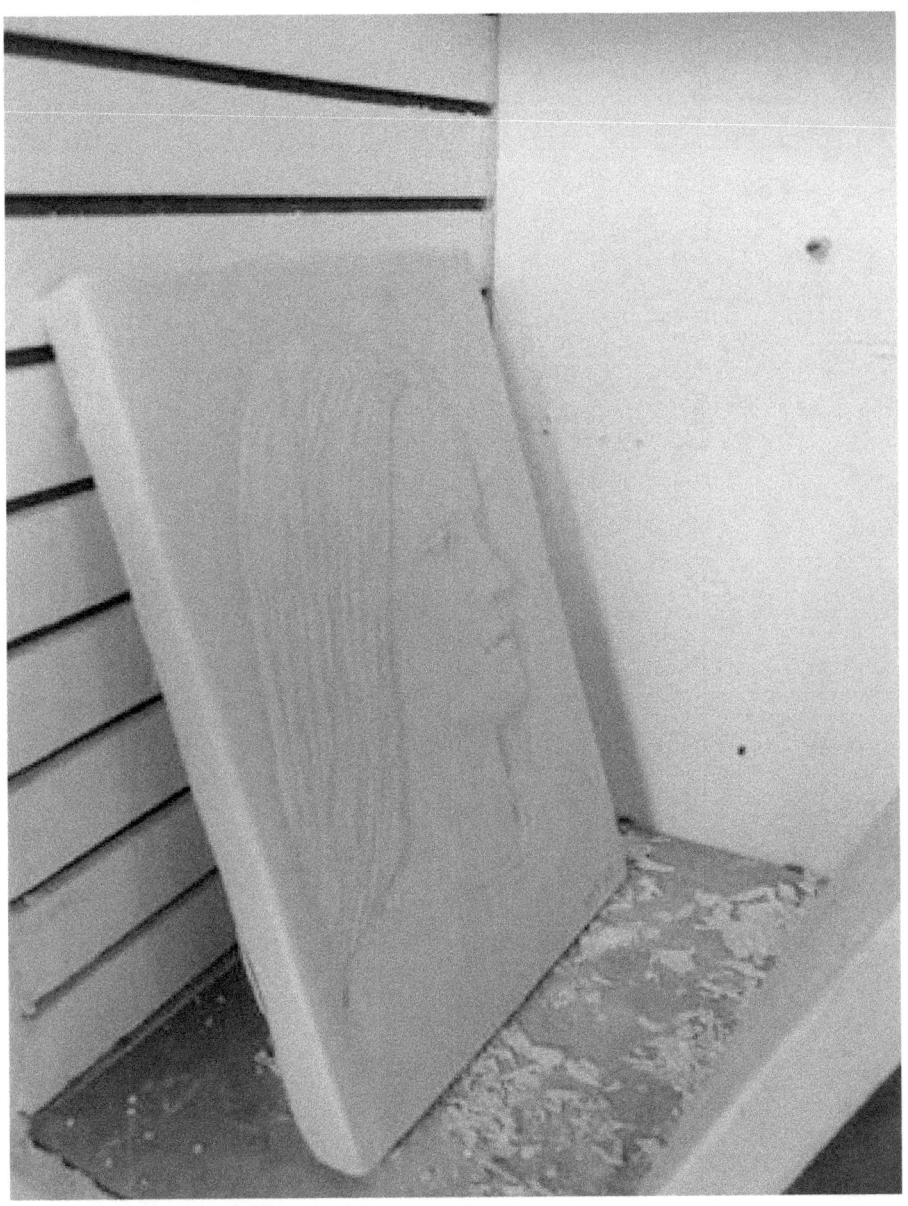

In questa foto alla base del forno si può vedere la cenere della carta che era rimasta attacca sul retro dei rilievi.

Con questa ultima operazione il lavoro è completato.

Auguro a tutti voi un proficuo lavoro.

www.ingramcontent.com/pod-product-compliance
Lightning Source LLC
Chambersburg PA
CBHW072215170526
45158CB00002BA/613